NE능률 영어교과서

대한민국 고등학생 **10명** 중 **4.7명**이 보는 교과서

영어 고등 교과서 점유율 1위
(7차, 2007 개정, 2009 개정, 2015 개정)

리딩튜터

그동안 판매된
리딩튜터 1,800만 부
차곡차곡 쌓으면 18만 미터

에베레스트 20배 높이

180,000m

에베레스트 8,848m

능률보카

그동안 판매된
능률VOCA 1,100만 부

대한민국 박스오피스
천만명을 넘은 영화 단 28개

그래머존

그동안 판매된 400만 부의 그래머존을 바닥에 쭉 ~ 깔면

1000km 서울 - 부산 왕복가능

서울

부산

기강잡고

기본을 강하게 잡아주는 고등영어

지은이	NE능률 영어교육연구소
선임연구원	양빈나
연구원	이지연 정희은 이희진
영문교열	August Niederhaus Nathaniel Galletta John Shrader
디자인	김지현 민유화
맥편집	김선희
영업	한기영 이경구 박인규 정철교 김남준 이우현 하진수
마케팅	박혜선 남경진 이지원 김여진
Photo Credits	Shutterstock

Let's grow together

NE능률이
미래를
창조합니다.

건강한 배움의 고객가치를 제공하겠다는 꿈을 실현하기 위해
42년 동안 열심히 달려왔습니다.

앞으로도 끊임없는 연구와 노력을 통해
당연한 것을 멈추지 않고

고객, 기업, 직원 모두가 함께 성장하는 NE능률이 되겠습니다.

NE 능률

기강
잡고

기본을 강하게 잡아주는 고등영어

독해 잡는
필수 문법

Structure

NE Waffle은 MP3 바로 듣기, 모바일 단어장 등 NE능률이 제공하는 부가자료를 빠르게 이용할 수 있는 통합 서비스입니다. 표지에 있는 QR코드를 스캔하여 한 번에 빠르게 필요한 자료를 이용할 수 있습니다.

NE Waffle
MP3 & 단어장

Grammar Preview

각 Unit의 첫 페이지에 앞으로 학습할 문법 내용을 한눈에 파악할 수 있도록 도식화하여 제시했습니다.

Grammar Focus

고등영어에 꼭 필요한 핵심 문법을 명쾌한 설명과 예문으로 알기 쉽게 정리했습니다. 또한 어려운 문법 내용의 이해를 돕기 위해 〈개념 잡기〉에서 문법 용어 풀이를 제시했습니다.

Check-Up

학습한 문법 내용을 바로 확인해 볼 수 있도록 간단한 유형의 연습 문제를 충분히 제공했습니다.

● 〈기출 잡기〉에서 내신 및 수능에 자주 출제되는 포인트를 확인할 수 있습니다.

Actual Test

앞서 학습한 문법 내용을 종합적으로 확인해 볼 수 있도록 실전 유형의 문제를 제시했습니다.

● 〈시험에 꼭 나오는 서술형 문제〉에서는 내신 서술형 문제에 대비할 수 있는 영작 문제를 제시했습니다.

Grammar in Reading

문법이 적용된 지문을 배치했고, 각 지문마다 수능 유형의 독해 문제와 내신 유형의 문법 문제를 제시했습니다. 이를 통해 독해와 문법 실력을 동시에 높일 수 있습니다.

Review Test

어휘를 복습할 수 있도록 어휘 문제를 제시했습니다.

● 〈Use Grammar〉에서는 어휘는 물론 앞서 학습한 문법도 복습할 수 있습니다.

● 〈Grammar Review〉에서는 학습한 문법을 스스로 정리해 볼 수 있습니다.

Contents

Contents

UNIT 01

기본 문형

A 1형식: S + V
B 2형식: S + V + C
C 3형식: S + V + O
D 4형식: S + V + O₁ + O₂
E 5형식: S + V + O + C

GRAMMAR PREVIEW

1 주요 문장성분

주어	동사	목적어	보어
Subject	Verb	Object	Complement

2 문장 형식

1형식 **S + V** He / teaches. 그는 가르친다.

2형식 **S + V + C** He / is / a teacher. 그는 선생님이다.

3형식 **S + V + O** He / teaches / math. 그는 수학을 가르친다.

4형식 **S + V + O₁ + O₂** He / teaches / us / math.
그는 우리에게 수학을 가르친다.

5형식 **S + V + O + C** He / teaches / us / to behave well.
그는 우리에게 예의 바르게 행동하라고 가르친다.

Grammar Focus

A 1형식: S+V

1 1형식의 기본 형태

주어와 동사로 이루어진 문장으로, **부사구**와 같은 수식어구가 이어질 수 있다.

The girl danced.
 S V

The price of vegetables increased very rapidly.
 S V 부사구

> **개념 잡기**
> 두 개 이상의 단어로 이루어져 부사
> 역할을 하는 말로, 동사, 형용사,
> 부사 또는 문장 전체를 꾸며준다.

2 주요 1형식 동사: be, go, come, walk, work, live, run, happen 등

There **is** a snowman outside.
Ben **works** for a tour company.
They **live** in an old house.

cf. be동사가 1형식 동사로 쓰일 때는 '있다', 2형식 동사로 쓰일 때는 '…이다'의 의미로 해석된다.

B 2형식: S+V+C

1 2형식의 기본 형태

주어와 동사, 주어를 보충 설명하는 주격보어로 이루어진 문장으로, 명사나 형용사가 보어로 온다.

He is a famous soccer player.
S V C

The curry tastes spicy.
 S V C

2 주요 2형식 동사

❶ 상태를 나타내는 동사: be, keep, remain 등
You should **keep** quiet in the theater.

❷ 상태 변화를 나타내는 동사: become, get, turn 등
She **became** a hairdresser after graduation.

❸ 감각을 나타내는 동사: look, feel, sound, smell, taste 등
The blanket **feels** soft.

※ 감각동사 다음에 부사가 아니라 형용사가 오는 것에 유의한다. **기출 잡기**
The blanket feels softly. (X)

❹ 기타 동사: appear, seem 등
He **seems** very surprised.

Check-Up

A 밑줄 친 부분이 문장 안에서 어떤 역할을 하는지 쓰시오.

1 Suddenly, her face turned <u>red</u>.

2 The pigeon <u>walked</u> along the roof.

3 <u>A man wearing a black suit</u> came to me.

4 The short, slender boy is <u>Jessica's older brother</u>.

B 괄호 안에서 알맞은 것을 고르시오.

1 He always seems (happy, happily) with her.

2 The tall woman looked (friend, friendly) at first.

3 Her voice sounded (strange, strangely) on the phone.

4 The baby was sleeping (peaceful, peacefully) in his bed.

C 밑줄 친 부분을 어법에 맞게 고쳐 쓰시오.

1 This muffin tastes <u>sweetly</u>.

2 The children became <u>loudly</u> during the game.

3 Vegetables remain <u>freshly</u> for a few days in the refrigerator.

D 우리말과 일치하도록 괄호 안의 단어를 바르게 배열하시오.

1 나는 그 노래를 들으면 행복하고 편안하게 느낀다. (and, happy, feel, relaxed)

→ I _____ when I listen to the song.

2 도로에 자동차가 많이 있었다. (a lot of, there, cars, were)

→ _____ on the road.

3 재미있는 일이 어제 우리 반에서 일어났다. (my, happened, class, in)

→ A funny thing _____ yesterday.

4 그 배우는 인터뷰에서 침착해 보였다. (appeared, the interview, in, calm)

→ The actor _____ .

Grammar Focus

C 3형식: S+V+O

1 3형식의 기본 형태

동사의 대상이 되는 목적어가 필요한 문장으로, 목적어로 명사나 대명사, 또는 to부정사, 동명사 등과 같은
명사 상당어구가 온다.

We heard **beautiful music**.
S V O

The owner of the company interviewed **me**.

She wants **to be a pianist**.

He enjoys **swimming in the pool**.

> **개념 잡기**
> 명사는 아니지만 문장에서
> 명사처럼 쓰이는 어구를 말한다.

※ enter(…에 들어가다), reach(…에 도달하다), answer, marry, discuss, resemble, approach 등은
뒤에 전치사 없이 바로 목적어가 오는 3형식 동사임에 유의한다. **기출 잡기**

They **discussed the issue** for a long time. (O)

They discussed about the issue for a long time. (X)

D 4형식: S+V+O₁+O₂

1 4형식의 기본 형태

'…에게'라는 의미의 간접목적어(O_1)와 '〜을'이라는 의미의 직접목적어(O_2)가 쓰이는 문장이다.

Anna gave me her umbrella.
S V O₁ O₂

2 4형식의 3형식 전환: 「S + V + O₁ + O₂」 → 「S + V + O₂ + to/for + O₁」

❶ **전치사 to를 사용하는 동사**: give, tell, send, show, teach, lend, offer, write 등

He sent Amy some flowers. → He sent some flowers **to** Amy.
S V O₁ O₂ S V O₂ O₁

❷ **전치사 for를 사용하는 동사**: buy, make, get, cook 등

My parents bought me a laptop.

→ My parents bought a laptop **for** me.

Check-Up

A 괄호 안에서 알맞은 것을 고르시오.

1 Ms. Anderson teaches English (to, for) the children.

2 Can you buy one more hamburger (to, for) me?

3 They finished (build, building) the new airport last year.

4 Please knock on the door when you enter (X, into) my room.

B 밑줄 친 부분을 어법에 맞게 고쳐 쓰시오.

1 Jason <u>resembles with</u> his grandfather.

2 Can you send <u>his</u> an email instead of me?

3 She told <u>to me</u> that she won the election.

4 He hopes <u>play</u> soccer with his friends after school.

C 우리말과 일치하도록 괄호 안의 단어를 바르게 배열하시오.

1 Angela는 나에게 책 두 권을 빌려주었다. (lent, two books, me)
→ Angela _____.

2 그는 우리에게 샌드위치를 만들어주었다. (us, sandwiches, for, made)
→ He _____.

3 David은 그녀에게 새 일자리를 제안했다. (her, offered, a new job, to)
→ David _____.

4 나는 Alex에게 차 한 잔을 가져다주었다. (Alex, brought, a cup of tea)
→ I _____.

D 다음 4형식 문장을 3형식 문장으로 바꿔 쓰시오.

1 My son cooks me breakfast every Sunday.
→ _____

2 My classmates wrote me a lot of letters.
→ _____

3 Kayla showed her friends her wedding ring.
→ _____

Grammar Focus

E 5형식: S+V+O+C

1 5형식의 기본 형태

목적어를 보충 설명하는 목적격보어가 필요한 문장으로, 목적어와 목적격보어는 의미상 주어와 서술어 관계가 성립한다.

We elected him president of the club. (him = president of the club)
　　 S　　　 V　　 O　　　　 C

> **개념 잡기**
> 문장에서 '…이다, …하다' 에 해당하는 부분을 서술어라고 한다.

2 목적격보어의 여러 형태 `기출 잡기`

❶ **명사**: 동사 call, name, elect 등은 목적격보어로 명사를 취한다.
My grandmother *calls* me "**puppy**."

❷ **형용사**: 동사 keep, make, find, consider 등은 목적격보어로 형용사를 취한다.
This hot cocoa will *keep* you **warm**.
Her smile *makes* him **happy**.

❸ **to부정사**: 동사 want, ask, advise, expect, allow, tell, order, encourage 등은 목적격보어로 to부정사를 취한다.
I don't *want* you **to tell** anyone about this.
His father *told* him **to come** home early.

❹ **동사원형**: 지각동사(see, feel, hear, watch 등)와 사역동사(make, have, let 등)는 목적격보어로 동사원형을 취한다.
I *felt* someone **touch** my shoulder.
The school *let* the students **wear** casual clothes.

　※ 동사 help는 목적격보어로 to부정사와 동사원형 모두 취할 수 있다.
　　I **helped** him (**to**) **do** the dishes.

❺ **분사**

• 현재분사(v-ing): 지각동사의 목적어와 목적격보어가 능동 관계이고, 동작이 진행 중인 경우
We **saw** *David* **eating** lunch with his friends. (→ David was eating)

• 과거분사(v-ed): 목적어와 목적격보어가 수동 관계이고, 목적어가 동작을 당하는 경우
He left *the front door* **unlocked**. (→ the front door was unlocked)

Check-Up

A 괄호 안에서 알맞은 것을 고르시오.

1 People called him a (hero, heroic).
2 We consider the price too (high, highly).
3 She asked me (turn, to turn) on the light.
4 I had her (book, to book) tickets for the concert.

B 밑줄 친 부분을 어법에 맞게 고쳐 쓰시오.

1 My parents allowed me <u>travel</u> alone.
2 Greg found London very <u>interestingly</u>.
3 We watched him <u>danced</u> in the street.
4 He had his laptop <u>repairing</u> last month.

C 괄호 안의 단어를 빈칸에 알맞은 형태로 쓰시오.

1 I advised my brother _____ a lot of books. (read)
2 He had his wallet _____ on the subway this morning. (steal)
3 I heard someone _____ me. (approach)

D 우리말과 일치하도록 괄호 안의 단어를 바르게 배열하시오.

1 우리는 그 고양이를 Sasha라고 이름 지었다. (named, Sasha, the cat)
 → We _____ .
2 Amy는 어제 그녀의 외투를 드라이클리닝 맡겼다. (dry-cleaned, her coat, had)
 → Amy _____ yesterday.
3 그는 내가 경기에 이길 것을 예상하지 못했다. (to, the game, win, expect, me)
 → He didn't _____ .
4 Brown 선생님은 학생들을 방과 후에 남도록 했다. (stay, made, the students)
 → Ms. Brown _____ after
 school.

WORDS

A
heroic 혱 영웅적인
consider 동 여기다, 생각하다
book 동 예약하다

B
allow 동 허락하다
repair 동 수리하다

C
steal 동 훔치다
approach 동 다가오다

D
name 동 이름을 지어주다
dry-clean 동 드라이클리닝하다

Actual Test

1 괄호 안의 단어를 빈칸에 알맞은 형태로 쓰시오.

1) The movie made him _____. (cry)

2) Steve got the copy machine _____. (fix)

3) I could hear someone _____. (yell)

4) The doctor encouraged me _____ regularly. (exercise)

2 두 문장이 같은 뜻이 되도록 [보기]의 전치사를 이용하여 문장을 바꿔 쓰시오.

보기	to	for

1) I will get my son a nice bicycle.

→ _____

2) My sister taught me an important life lesson.

→ _____

3) Scott sent me a teddy bear for Christmas.

→ _____

3 어법상 틀린 부분을 찾아 바르게 고쳐 쓰시오.

1) We will discuss about the plans for the party later.

2) He offered lots of money me for the house.

3) She made me reading the whole story again.

4) The salad looked bad but tasted well.

4 밑줄 친 부분 중 어법상 틀린 것을 찾아 바르게 고쳐 쓰시오.

> A: Look at Danny. He looks ① very happy.
>
> B: Yes, his teacher gave ② him an "A" for his essay.
>
> A: That's great! I saw him ③ working really hard on it at the library.
> I called him many times, but he didn't ④ answer to me.
>
> B: I know. I also expected him ⑤ to get a good score on it.

5 다음 밑줄 친 부분 중 어법상 틀린 것은?

① Can you keep the door open?

② Please lend to me some money.

③ My parents don't let me play online games.

④ The leaves will turn red when autumn comes.

⑤ Ryan approached the man in front of the café.

6 다음 밑줄 친 부분 중 어법상 바른 것은?

① The school bus comes very slowly.

② My uncle bought earrings to my sister.

③ The officer ordered his soldiers walk fast.

④ Could you remain silently during class?

⑤ Can you help me moving this table?

✅ **시험에 꼭 나오는 서술형 문제**

1 우리말과 일치하도록 괄호 안의 단어를 바르게 배열하시오.

> Josh는 여동생에게 맛있는 피자를 요리해주었다.
> (his sister, cooked, pizza, delicious, for, Josh)

→ _____

2 우리말과 일치하도록 괄호 안의 표현을 이용하여 문장을 완성하시오.

1) 그는 그의 방이 페인트칠 되도록 했다. (room, paint)

→ He had _____.

2) 나는 그녀가 그녀의 차를 운전하고 있는 것을 보았다. (drive, car)

→ I saw _____.

3) 우리 선생님은 내가 10분 더 일찍 가는 것을 허락했다. (leave, ten minutes)

→ My teacher allowed _____
 earlier.

4) 그녀는 기차역에 제시간에 도착하기를 원했다. (reach, the station)

→ She wanted _____ on time.

Grammar in Reading

A　Here is an interesting story about _____. During the Middle Ages, **a large number of *aphids destroyed crops** all across Europe. **Hopeless farmers prayed** to the *Virgin Mary for help, and soon after, **many bugs appeared**. **The bugs ate the aphids and saved the farmers' crops**. The thankful farmers named these insects "Our Lady's beetles." And later, **people shortened the name** to "lady beetles" or "ladybugs."

<div align="right">*aphid 진딧물 *Virgin Mary 성모 마리아</div>

1　위 글의 빈칸에 들어갈 말로 가장 적절한 것은?

① how ladybugs find their prey　　② how ladybugs got their name

③ how several bugs' names changed　　④ how farming was done in the past

⑤ how aphids affect crops

2　위 글의 밑줄 친 Our Lady's beetles와 쓰임이 다른 것은?

① His friends call him <u>a genius</u>.

② No one expected her <u>to come back</u>.

③ He sends me <u>a Christmas card</u> every year.

④ Listening to classical music makes me <u>calm</u>.

⑤ Our teacher let us <u>decide</u> the date of our field trip.

B　These days, **most coffee grows** in sunny conditions. However, **some coffee is grown** in the shade. **This shade-grown coffee has some benefits** over sun-grown coffee. **Shade makes plants grow** slowly. **It allows the amount of sugar to increase** in the beans. So **shade-grown coffee tastes sweeter and richer**. **Growing coffee in the shade is also good** for the environment. <u>It gives birds a home.</u> And **these birds, which prey on insects, help farmers use** fewer *pesticides.

<div align="right">*pesticide 살충제</div>

1　위 글의 주제로 가장 적절한 것은?

① the difficulties of growing fine coffee

② great developments in coffee production

③ the benefits of growing coffee in the shade

④ the harmful effects of coffee on the environment

⑤ the importance of light for the growth of coffee

2　위 글의 밑줄 친 문장을 3형식 문장으로 바꿔 쓰시오. [서술형]

→ _____

C For most of China's history, **upper-class women couldn't visit doctors** when **they were sick**. Chinese customs didn't allow them <u>have</u> their bodies examined by male doctors. So **the Chinese made special dolls** for medical purposes. (①) The dolls were made to look like a woman's body. (②) When **a wife got sick**, **her husband would take one of these dolls** to the doctor in her place. (③) Then **he pointed** to the different parts of the doll and **explained his wife's symptoms**. (④) Nowadays, **people don't follow this custom** anymore, but **it existed** until the 20th century. (⑤)

1 글의 흐름으로 보아, 주어진 문장이 들어가기에 가장 적절한 곳은?

Based on this, the doctor decided what was wrong and then provided treatment.

① ② ③ ④ ⑤

2 위 글의 밑줄 친 have를 알맞은 형태로 바꿔 쓰시오.

→ _____

WORDS

A the Middle Ages 중세 시대 destroy ⑧ 파괴하다 crop ⑨ 농작물 hopeless ⑩ 절망적인 pray ⑧ 기도하다 appear ⑧ 나타나다 thankful ⑱ 고맙게 생각하는 insect ⑲ 곤충 beetle ⑲ 딱정벌레 shorten ⑧ 짧게 하다, 줄이다 **[문제]** prey ⑲ 먹이 field trip 현장 학습

B grow ⑧ (식물이[을]) 자라다[재배하다] condition ⑲ 상태; *(pl.)* 환경 shade ⑲ 그늘 benefit ⑲ 혜택, 이득 amount ⑲ 양 environment ⑲ 환경 prey on …을 잡아먹다 **[문제]** harmful ⑱ 해로운 growth ⑲ 성장

C upper-class ⑱ 상류 계급의 custom ⑲ 관습, 풍습 examine ⑧ 조사하다; *검사하다 male ⑱ 남자의 medical ⑱ 의학의 purpose ⑲ 목적 point ⑧ (손가락 등으로) 가리키다 symptom ⑲ 증상 exist ⑧ 존재[실재]하다 **[문제]** treatment ⑲ 치료, 처치

Review Test

영어는 우리말로, 우리말은 영어로 바꿔 쓰시오.

1	knock	_____	9	나타나다	_____

1 knock _____ 9 나타나다 _____

2 purpose _____ 10 다가오다 _____

3 medical _____ 11 파괴하다 _____

4 repair _____ 12 제의[제안]하다 _____

5 crop _____ 13 조용히 _____

6 insect _____ 14 기도하다 _____

7 prey _____ 15 혜택, 이득 _____

8 instead of _____ 16 그늘 _____

우리말과 일치하도록 [보기]에서 알맞은 단어를 골라 문장을 완성하시오.

보기	allow	examine	lend

1 The vet will _____ the sick dog.

그 수의사는 아픈 개를 검사할 것이다.

2 Can you _____ me your cell phone for a moment?

너의 휴대전화를 잠시 내게 빌려줄 수 있니?

3 My mom didn't _____ me to play computer games.

엄마는 내가 컴퓨터 게임하는 것을 허락하지 않으셨다.

학습한 문법 사항을 떠올리며 빈칸을 채우시오.

1 주격보어: 주어를 보충 설명

 • 명사, 형용사가 쓰이며, ① _____는 쓸 수 없음

 • 주요 2형식 동사: 상태나 감각을 나타내는 동사(be, become, look, feel, taste 등)

2 4형식 문장 → 3형식 문장으로 전환할 때 간접목적어 앞에 쓰는 전치사

② _____를 쓰는 동사	③ _____를 쓰는 동사
give, tell, send, show, teach 등	buy, make, get, cook 등

3 목적격보어: 목적어를 보충 설명

 • ④ _____를 취하는 동사: want, ask, advise, expect, allow, tell, order 등

 • 동사원형을 취하는 동사: 지각동사(see, feel, hear 등), 사역동사(make, have, let 등)

16

UNIT o2

시제

GRAMMAR PREVIEW

1 기본 시제

과거	현재	미래
I **went** to the library. 나는 도서관에 갔다.	I **go** to the library. 나는 도서관에 간다.	I **will[am going to] go** to the library. 나는 도서관에 갈 것이다.

2 완료시제

대과거 ——— 과거완료 ——— 과거 ——— 현재완료 ——— 현재

She **had been** a nurse.
그녀는 간호사로 일했었다.

She **has been** a nurse.
그녀는 간호사로 일해 왔다.

3 진행형

과거 ——— 과거진행형 ——— 현재 ——— 현재진행형

He **was singing**.
그는 노래하고 있었다.

He **is singing**.
그는 노래하고 있다.

Grammar Focus

 A 기본 시제

1 현재시제

❶ 현재의 사실이나 상태
My uncle **lives** in London.

❷ 현재의 습관이나 반복되는 일
She usually **rides** a bike to school.

❸ 변하지 않는 진리 또는 사실
The earth **goes** around the sun.

2 과거시제

❶ 과거의 일이나 상태
He **invited** his classmates to his birthday party.

❷ 역사적 사실
Napoleon **ruled** France from 1804 to 1815.

> **cf.** 과거시제는 과거를 나타내는 부사(구)(yesterday, last …, … ago 등)와 자주 함께 쓰인다.
> I **lost** my backpack *last week*.
> My family **moved** to this house *three years ago*.

3 미래시제

❶ 「will + 동사원형」: 미래에 대한 예측이나 주어의 의지를 나타낸다.
He **will arrive** home at 3 p.m.
I **will travel** to Spain in July.

❷ 「be going to + 동사원형」: 미래에 대한 예측이나 예정된 계획을 나타낸다.
It **is going to be** warm this weekend.
Sue **is going to study** French at university.

+ Point Plus 　미래를 나타내는 현재시제

1 확정된 미래의 일정이나 계획은 현재시제로 나타낼 수 있다.
The train **arrives** in five minutes. 기차는 5분 후에 도착할 것이다.

2 시간이나 조건을 나타내는 부사절에서는 미래를 나타낼 때 현재시제를 사용한다. 기출 잡기
I'll forgive you **if** you **tell** me the truth. 네가 나에게 진실을 말하면 나는 너를 용서할 것이다.

Check-Up

A 괄호 안에서 알맞은 것을 고르시오.

1 I (sleep, slept) for only two hours last night.
2 The final exams (began, begin) next Monday.
3 They will stay until the summer (will end, ends).
4 She often (drinks, will drink) coffee after lunch these days.

B 밑줄 친 부분을 어법에 맞게 고쳐 쓰시오.

1 She is going to <u>taking</u> swimming lessons next month.
2 The First World War <u>ends</u> in 1918.
3 Insects <u>had</u> three body sections and six legs.
4 If you <u>will leave</u> a message, I will give it to him.

C 괄호 안의 단어를 빈칸에 알맞은 형태로 쓰시오.

1 The sun _____ in the east. (rise)
2 I will call you back when she _____ home. (come)
3 The Busan International Film Festival _____ in 1996. (start)

D 우리말과 일치하도록 괄호 안의 단어를 이용하여 문장을 완성하시오.

1 과일값이 다음 달에 인상될 것이다. (increase)
 → The price of fruit _____ _____ next month.
2 그는 어제 내 메시지에 답하지 않았다. (answer)
 → He _____ _____ my message yesterday.
3 지난주에 누군가가 나의 지갑을 훔쳐 갔다. (steal, wallet)
 → Someone _____ _____ _____ last week.
4 Steve는 매일 아침 7시쯤에 일어난다. (get up)
 → Steve _____ _____ around 7 every morning.

A
stay ⑧ 머무르다

B
the First World War
제1차 세계대전
section ⑲ 부분

C
rise ⑧ (해가) 뜨다
international ⑲ 국제적
인

D
increase ⑧ 증가하다

Grammar Focus

 B **현재완료(have[has] v-ed)**

1 과거시제와 현재완료

❶ **과거시제**: 과거에 발생한 일을 나타내며, 현재에는 영향을 주지 않는다.
Lisa **traveled** in America for a week. (현재는 여행 중인지 알 수 없음)

❷ **현재완료**: 과거에 일어난 일이 현재까지 영향을 미치고 있음을 나타낸다.
Lisa **has traveled** in America for a week. (현재에도 여행 중임)

※ 현재완료는 과거를 나타내는 부사(구) 등과 함께 쓸 수 없다. `기출 잡기`
I have been a teacher ten years ago. (X)

2 현재완료의 의미와 용법

❶ **완료**: '(막) …했다'의 의미로, 과거에 시작되어 방금 완료된 동작을 나타낸다.
Amy **has** *just* **finished** her homework.
I **have** *already* **cleaned** my room.
cf. just, already, yet 등과 자주 함께 쓰임

❷ **계속**: '…해 왔다'의 의미로, 과거에 시작되어 현재까지 계속되고 있는 동작이나 상태를 나타낸다.
She **has lived** in Seoul *since* she was born.
I **have known** Jake *for* 10 years.
cf. since, for 등과 자주 함께 쓰임

❸ **경험**: '…한 적이 있다'의 의미로, 과거부터 현재까지의 경험을 나타낸다.
Have you *ever* **met** my friend Susan?
Jimmy **has read** the book *twice*.
cf. ever, never, before, once, twice 등과 자주 함께 쓰임

❹ **결과**: '…해버렸다 (그 결과 지금 ~하다)'의 의미로, 과거의 일이 현재까지 영향을 주고 있음을 나타낸다.
I **have lost** my English textbook.
David **has forgotten** her name.

+ Point Plus 「**have[has] been to**」 vs. 「**have[has] gone to**」

1 have[has] been to: '…에 가본 적이 있다'의 의미로, 경험을 나타낸다.
Julie **has been to** Hawaii. Julie는 하와이에 가본 적이 있다.

2 have[has] gone to: '…에 가고 없다'의 의미로, 결과를 나타낸다.
Julie **has gone to** Hawaii. Julie는 하와이에 가고 (이곳에) 없다.

20

Check-Up

A 괄호 안에서 알맞은 것을 고르시오.

1 She (is, has been) a lawyer since 2018.

2 He (ate, has eaten) pizza for dinner yesterday.

3 (Did you, Have you) ever eaten Thai food before?

4 When I was a baby, my family (lived, have lived) in Chicago.

A
lawyer 몡 변호사
Thai 혱 태국의

B 두 문장이 같은 뜻이 되도록 빈칸에 알맞은 말을 쓰시오.

1 He turned off the computer, so it is off now.

→ He _____ off the computer.

2 I lost my cell phone, so I don't have it now.

→ I _____ my cell phone.

3 Sarah started working here five years ago, and she still works here.

→ Sarah _____ here for five years.

C 밑줄 친 부분을 어법에 맞게 고쳐 쓰시오.

1 <u>Did</u> you already watched this movie?

2 I <u>have gone</u> to an amusement park last week.

3 Olivia <u>studied</u> Chinese since she was 20 years old.

C
amusement park 놀이
공원

D 우리말과 일치하도록 괄호 안의 단어를 이용하여 문장을 완성하시오.

1 나는 전에 체스를 해본 적이 한 번도 없다. (play)

→ I _____ never _____ chess before.

2 우리 할머니는 10년 동안 같은 차를 소유하고 있다. (own)

→ My grandmother _____ _____ the same car for 10 years.

3 Dylan은 여행에서 어제 돌아왔니? (come)

→ _____ Dylan _____ back from his trip yesterday?

4 그녀는 아직 자신의 실수를 깨닫지 못했다. (realize)

→ She _____ _____ her mistake yet.

D
own 동 소유하다
realize 동 깨닫다

Grammar Focus

 C **과거완료(had v-ed)**

1 과거완료의 의미와 용법

❶ **완료:** '…했었다'의 의미로, 과거 이전에 시작되어 과거의 특정 시점에 완료된 동작을 나타낸다.
The train **had** already **left** when we got to the station.

❷ **계속:** '…해 왔었다'의 의미로, 과거 이전부터 과거의 특정 시점까지 계속된 동작이나 상태를 나타낸다.
She **had been** on a diet for three weeks when I met her.

❸ **경험:** '…한 적이 있었다'의 의미로, 과거 이전부터 과거의 특정 시점까지의 경험을 나타낸다.
I **had** never **met** James before that time.

❹ **결과:** '(…해서) ~했다'의 의미로, 과거 이전 동작이 과거의 특정 시점까지 영향을 주었음을 나타낸다.
He **had lost** his ticket, so he couldn't get on the train.

❺ **대과거:** 과거에 발생한 두 사건 중 먼저 일어난 일을 나타낸다.
Angela couldn't sleep because she **had drunk** too much coffee.

D **진행형(「be동사＋v-ing」)**

1 현재진행형(am[is／are] v-ing): '…하고 있다'의 의미로, 현재 진행 중인 동작이나 상태를 나타낸다.

The students **are running** to the school bus.
I **am waiting** for my friend Jessica.

cf. 현재진행형으로 가까운 미래의 계획을 나타낼 수 있다.
He **is leaving** for England next week.

2 과거진행형(was[were] v-ing): '…하고 있었다'의 의미로, 과거에 진행 중이었던 일을 나타낸다.

They **were sleeping** when I came home.
It **was snowing** when I got up this morning.

+ Point Plus | **진행형으로 쓸 수 없는 동사**

인지(know, believe), 소유(have), 감각(look, taste), 감정(like, hate) 등을 나타내는 동사는 진행형
으로 쓸 수 없다. **기출 잡기**

He **knew** every rule of soccer. 그는 축구의 모든 규칙을 알았다.

He was knowing every rule of soccer. (X)

She **has** a nice, old guitar. 그녀는 좋은 오래된 기타를 갖고 있다.

She is having a nice, old guitar. (X)

Check-Up

A 괄호 안에서 알맞은 것을 고르시오.

1 What are you (do, doing) in the kitchen?

2 She (is watching, was watching) TV when I came in the room.

3 She (has finished, had finished) her test when the bell rang.

B 밑줄 친 부분을 어법에 맞게 고쳐 쓰시오.

1 Claire <u>has never read</u> the novel until her teacher recommended it.

2 <u>Were you believing</u> in Santa Claus when you were young?

3 He walks to school because he is <u>hating</u> to wait for the bus.

C 우리말과 일치하도록 괄호 안의 단어를 바르게 배열하시오.

1 누군가가 내 이름을 부르고 있다. (calling, my name, is)

→ Someone _____.

2 내가 그를 보았을 때, James는 음악을 듣고 있었다.

(listening to, was, James, music)

→ _____ when I saw him.

3 Daniel은 나에게 그가 실수로 메시지를 보냈었다고 말했다.

(sent, he, a message, had)

→ Daniel told me that _____ by mistake.

4 그는 한국에 오기 전에 L.A.에 10년 동안 살고 있었다. (lived, L.A., had, in, he)

→ _____ for ten years

before he moved to Korea.

D 우리말과 일치하도록 괄호 안의 단어를 이용하여 문장을 완성하시오.

1 네가 나에게 전화했을 때 나는 이를 닦고 있었다. (brush)

→ I _____ _____ my teeth when you called me.

2 내가 도착했을 때 결혼식이 막 시작되었다. (begin)

→ The wedding _____ just _____ when I arrived.

3 우리는 다음 주에 Lucy를 위한 깜짝 파티를 열 것이다. (have)

→ We _____ _____ a surprise party for Lucy next week.

4 그는 전에 비행기를 타 본 적이 없어서 비행기에서 긴장했다. (fly)

→ He was nervous on the plane because he _____ _____

before.

Actual Test

1 괄호 안의 단어를 빈칸에 알맞은 형태로 쓰시오.

1) Pure water _____ at 100℃. (boil)

2) I will go with him when he _____. (leave)

3) She _____ to the library last Sunday. (go)

4) The Second World War _____ in 1939. (break out)

2 빈칸에 들어갈 말을 [보기]에서 골라 알맞은 형태로 쓰시오.

보기	read	buy	go	skate

1) My mother _____ this table last year.

2) I _____ twice before I took the skating class.

3) If you _____ the book, you will understand the theory.

3 두 문장이 같은 뜻이 되도록 빈칸에 알맞은 말을 쓰시오.

1) Teddy broke his left arm, so he can't use it now.

→ Teddy _____ _____ his left arm.

2) Mary loved chocolate when she was young, and she still loves it.

→ Mary _____ _____ chocolate since she was young.

3) I started wearing glasses when I was six. I still wear glasses.

→ I _____ _____ glasses since I was six.

4 어법상 틀린 부분을 찾아 바르게 고쳐 쓰시오.

1) The food at the party last night was looking good.

2) They have been to New York, so they aren't here.

3) Lewis will sent an email to you next week.

4) I have spent all my money the week before, so I couldn't buy the scarf.

5 다음 밑줄 친 부분 중 어법상 바른 것은?

① If you will take this medicine, you will feel better.

② I am taking an important test tomorrow.

③ What country are you going to visiting next?

④ Ethan has studied journalism ten years ago.

⑤ Jack is playing a computer game when the news was on air.

5
take medicine 약을 복용하다
journalism 명 언론학
be on air 방송 중이다

6 다음 밑줄 친 부분 중 어법상 틀린 것은?

① The Taegeukgi is the national flag of Korea.

② I haven't played this game for a long time.

③ King Sejong created the Korean alphabet in 1443.

④ If you memorize these words, you will get a good score.

⑤ He is a warm-hearted person, so his friends are liking him.

6
national flag 국기
memorize 동 암기하다
warm-hearted 형 마음이 따뜻한

✅ 시험에 꼭 나오는 서술형 문제

1 우리말과 일치하도록 괄호 안의 단어를 바르게 배열하시오.

1) 나는 5시 버스를 탈 것이다. (to, am, take, going)

→ I _____ the 5 o'clock bus.

2) 그는 사고를 당해서 병원에 있었다. (had, an accident, had, he)

→ He was in the hospital because _____.

3) 너는 벌써 설거지를 끝냈니? (already, you, finished, have)

→ _____ washing the dishes?

1
accident 명 사고

2 우리말과 일치하도록 괄호 안의 단어를 이용하여 문장을 완성하시오.

1) 나는 전에 멕시코 음식을 먹어본 적이 있다. (eat)

→ I _____ Mexican food before.

2) 그녀는 지금 옆 반에서 요가를 가르치고 있다. (teach)

→ She _____ yoga in the next classroom right now.

3) 내가 Anna를 만났을 때, 그녀는 일 년 동안 바이올린을 연주해 왔었다. (play)

→ When I met Anna, she _____ the violin for a year.

2
Mexican 형 멕시코의

Grammar in Reading

A One night shortly after we **had moved** into our new apartment, something unexpected **happened**. One moment we (A) relax / were relaxing in front of the television, and the next everything **began** to shake violently. We **heard** the sound of breaking glass, and somewhere a woman **was screaming**. Even after the shaking (B) has / had stopped, our building **continued** to sway back and forth for several minutes. It **was** like a rocking boat.

1 위 글의 분위기로 가장 적절한 것은?

① calm ② scary ③ joyful

④ funny ⑤ peaceful

2 (A), (B)의 각 네모 안에서 어법에 맞는 것을 골라 쓰시오.

(A) _____ (B) _____

B Our school **has decided** to renovate all the lockers during summer vacation. So please empty your lockers by July 15. We **will give** you empty boxes to put your things in on July 8. Write your name on the box, and keep it in your classroom. Any items left in the lockers after July 15 **are going to be** donated to charity. <u>If you will have any questions, please speak with your teacher.</u>

1 위 글의 내용과 일치하지 <u>않는</u> 것은?

① 여름 방학 동안 사물함을 보수할 것이다.
② 7월 8일까지 사물함을 비워야 한다.
③ 사물함 물품을 보관할 상자가 지급될 것이다.
④ 개인 물품은 교실에 보관해야 한다.
⑤ 사물함에 남아있는 물품은 기증될 것이다.

2 위 글의 밑줄 친 문장에서 어법상 틀린 부분을 찾아 바르게 고쳐 쓰시오.

_____ → _____

C *Croissants **are** a popular pastry with a curved shape. One story **suggests** that they **come** from Austria. In 1683, some Austrian bakers **were working** in a basement late at night. They **heard** strange noises and **reported** them to the city's military leaders. 곧 군인들은 터키인들이 지하 터널을 만들어 왔었다는 것을 알아냈다. The *Turks **were trying** to attack Austria through the tunnel. So the soldiers **destroyed** the tunnel right away and **prevented** the attack. To celebrate this, the bakers **baked** bread with the crescent shape they **saw** on the Turkish flag. Eating the bread **made** the Austrians feel like they **were eating** the Turks!

<div align="right">*croissant 크루아상(초승달 모양의 빵) *Turk 터키인</div>

1 위 글의 제목으로 가장 적절한 것은?

① Brave Bakers in Austria

② How Turkey Attacked Austria

③ How Croissants Were Created

④ Croissants: A Famous European Snack

⑤ The Tragic War between Austria and Turkey

2 위 글의 밑줄 친 우리말과 일치하도록 괄호 안의 단어를 이용하여 문장을 완성하시오. 서술형

→ Soon soldiers found out that ＿＿＿＿＿＿＿＿＿＿＿＿＿＿＿＿＿＿

＿＿＿＿＿＿＿＿＿＿＿＿＿＿＿＿. (the Turks, make, an underground tunnel)

WORDS

A shortly ⊕ 얼마 안 되어 unexpected ⊚ 예상치 못한 violently ⊕ 격렬하게 scream ⊛ 비명을 지르다 continue ⊛ 계속되다 sway ⊛ 흔들리다 back and forth 앞뒤로 several ⊚ 몇몇의 rocking ⊚ 흔들리는

B renovate ⊛ 개조[보수]하다 locker ⊚ 개인 물품 보관함 empty ⊛ 비우다 ⊚ 비어 있는 item ⊚ 물품, 품목 leave ⊛ 떠나다; *두고 가다 donate ⊛ 기부[기증]하다 charity ⊚ 자선 단체

C curved ⊚ 구부러진 baker ⊚ 제빵사 (bake ⊛ 굽다) basement ⊚ 지하층 military ⊚ 군사의 attack ⊛ 공격하다 ⊚ 공격 prevent ⊛ 막다, 예방하다 celebrate ⊛ 기념하다, 축하하다 crescent ⊚ 초승달 모양 flag ⊚ 깃발 [문제] tragic ⊚ 비극적인

Review Test

STEP 01

영어는 우리말로, 우리말은 영어로 바꿔 쓰시오.

1	accident	_____	9	(액체가) 끓다	_____
2	renovate	_____	10	계속되다	_____
3	theory	_____	11	예상치 못한	_____
4	international	_____	12	(종이) 울리다	_____
5	violently	_____	13	기부[기증]하다	_____
6	realize	_____	14	공격하다; 공격	_____
7	prevent	_____	15	비극적인	_____
8	scream	_____	16	자선 단체	_____

STEP 02

Use Grammar

우리말과 일치하도록 괄호 안의 단어를 이용하여 문장을 완성하시오.

1 Ted _____ _____ in New York since last week. (stay)
Ted는 지난주부터 뉴욕에 머물러 왔다.

2 We _____ _____ the trash can before we went home. (empty)
우리는 집에 가기 전에 쓰레기통을 비웠다.

3 Many of my friends _____ this restaurant to me yesterday. (recommend)
어제 많은 내 친구들이 이 식당을 내게 추천했다.

STEP 03

Grammar Review

학습한 문법 사항을 떠올리며 빈칸을 채우시오.

1 기본 시제 ・현재의 습관이나 변하지 않는 진리는 ① _____로 표현함
・역사적 사실은 과거시제로 표현함
・확정된 미래의 일정이나 계획은 현재시제로 나타낼 수 있음
★시간·조건을 나타내는 부사절에서는 미래를 나타낼 때 ② _____를 씀

2 완료시제 ・현재완료: have[has] v-ed ・과거완료: ③ _____
★현재완료는 ④ _____를 나타내는 부사(구) 등과 함께 쓸 수 없음

3 진행형 ★know, believe, have(가지다), 감각을 나타내는 look과 taste, 감정을 나타내는 like와 hate 등의 동사는 진행형으로 쓸 수 없음

UNIT 03

조동사

A can / may / must / should
B 조동사 + have v-ed
C would / used to / had better
D 관용 표현

1 조동사의 역할

조동사 → 동사를 돕는 동사로, 뒤에 오는 동사에 뜻을 더해 줌

He **can** sing. 그는 노래할 수 있다.
He **may** sing. 그는 노래할지도 모른다.
He **must** sing. 그는 노래해야 한다.

2 조동사의 형태

기본 형태 — 조동사 + 동사원형

She dances. 그녀는 춤을 춘다.
She **can dance**.
그녀는 춤을 출 수 있다.

조동사의 부정 — 조동사 + not + 동사원형

She **cannot dance**.
그녀는 춤을 출 수 없다.
She **must not dance**.
그녀는 춤을 추면 안 된다.

Grammar Focus

 A ## can / may / must / should

1 can

❶ 능력: '…할 수 있다' (= be able to)

He **can[is able to]** cook a great steak.

After the lessons, she **could[was able to]** speak French fluently. (과거형)

Will you **be able to** attend the meeting next week? (미래형)

※ 조동사 뒤에는 동사원형을 쓰며, 두 개의 조동사를 연달아 쓸 수 없다.

Will can you attend the meeting next week? (X)

❷ 허가, 요청: '…해도 된다', '…해 주시겠어요?'

Can I ask you some questions about the class? (허가)

Can[Could] you give me a ride to school? (요청)

❸ 강한 부정 추측: can't[cannot]가 쓰여 '…일 리가 없다'의 의미를 나타낸다.

You ate a lot. You **can't** be hungry.

2 may

❶ 불확실한 추측: '…일지도 모른다'

Dan left early. He **may** be at home.

❷ 허가: '…해도 된다'의 의미로, can보다 정중한 표현으로 쓰인다.

You **may** eat the cookies on the table.

3 must

❶ 강한 의무: '…해야 한다' (= have to)

We **must[have to]** finish our homework first.

They **had to** get up early yesterday. (과거형)

If you don't do well on the test, you **will have to** take it again. (미래형)

※ must와 have to의 부정형은 서로 다른 의미를 나타낸다.

You **must not** swim here. ('…하면 안 된다', 금지)

Children under 5 **don't have to** pay the admission fee. ('…할 필요가 없다', 불필요)

❷ 강한 추측: '…임이 틀림없다' (↔ can't)

He **must** be tired after such a long flight.

4 should(= ought to): '…해야 한다'의 의미로, must보다 약한 의무나 충고를 나타낸다.

You **should[ought to]** listen to his advice.

You **shouldn't[ought not to]** cheat on the test. (부정형)

Check-Up

A 괄호 안에서 알맞은 것을 고르시오.

1 I (must, had to) book a plane ticket last week.

2 She ignored me and even refused to talk to me. She (must, can't) be upset with me.

3 I have poor eyesight, so I (can't, must not) see well without glasses.

B 밑줄 친 부분을 어법에 맞게 고쳐 쓰시오.

1 I will <u>must</u> see a doctor tomorrow.

2 She should <u>memorizes</u> all these English words.

3 The phone is ringing. It may <u>to be</u> Jennifer.

4 He <u>will able to</u> deliver this package by Friday.

C 빈칸에 가장 알맞은 말을 [보기]에서 골라 쓰시오. (단, 한 번씩만 쓰시오.)

보기　can't　may　should　don't have to

1 _____ I turn off the air conditioner? I'm cold.

2 You _____ be careful when you drive in the rain.

3 The man over there _____ be Dave. Dave is in Egypt.

4 We _____ buy all the ingredients. Amy will bring some.

D 우리말과 일치하도록 괄호 안의 단어를 이용하여 문장을 완성하시오.

1 너는 그녀를 알아볼 수 있었니? (recognize)

→ _____ you _____ _____ _____ her?

2 나는 주말 내내 공부해야만 했다. (study)

→ I _____ _____ _____ all weekend.

3 그의 손이 떨리고 있다. 그는 긴장한 것이 틀림없다. (be)

→ His hands are shaking. He _____ _____ nervous.

4 너는 수업 중에 휴대전화를 사용하면 안 된다. (use)

→ You _____ _____ _____ _____ your cell phone during class.

Grammar Focus

B 조동사+have v-ed

1 **must have v-ed**: '…했음이 틀림없다'의 의미로, 과거 사실에 대한 강한 추측을 나타낸다.

 She isn't answering the phone. Something **must have happened** to her.

2 **may[might] have v-ed**: '…했을지도 모른다'의 의미로, 과거 사실에 대한 약한 추측을 나타낸다.

 He **may[might] have been** at his office at that time.

3 **can't[cannot] have v-ed**: '…했을 리가 없다'의 의미로, 과거 사실에 대한 강한 의심을 나타낸다.

 She **can't[cannot] have lied** to me.

4 **should have v-ed**: '…했어야 했다'의 의미로, 과거에 하지 않은 일에 대한 후회를 나타낸다.
 shouldn't have v-ed: '…하지 말았어야 했다'의 의미로, 과거에 한 일에 대한 후회를 나타낸다.

 You **should have watched** the game.
 I **shouldn't have gone** to Elena's birthday party.

C would / used to / had better

1 **would**: '…하곤 했다'의 의미로, 과거의 습관을 나타낸다.

 Lucy **would** do yoga on Sunday mornings.

2 **used to**: '…하곤 했다', '…이었다'의 의미로, 과거의 습관이나 상태를 나타낸다.

 We **used to** take a walk along the river after lunch. (과거의 습관, 현재는 그렇지 않음)
 I **used to** have a cat when I was young. (과거의 상태)

 ※ 과거의 습관을 나타낼 때는 would와 used to를 둘 다 쓸 수 있지만, 과거의 상태를 나타낼 때는 used to만 쓴다. `기출 잡기`

3 **had better**: '…하는 게 좋겠다'의 의미로, 충고나 경고를 나타낸다.

 You **had better** study hard to pass the exam.
 You still have a fever. You **had better not** go to work. (부정형)

D 관용 표현

- would like to: …하고 싶다
- may well: …하는 것도 당연하다
- would rather: (차라리) …하는 편이 더 낫다
- may[might] as well: …하는 편이 낫다

 I **would like to** change my order.
 You **may well** be confused.

 I **would rather** take the subway.
 I **may[might] as well** eat out.

Check-Up

A 괄호 안에서 알맞은 것을 고르시오.

1 It's raining hard. I (would, would rather) stay home.

2 This bookstore (would, used to) be a nice café last year.

3 She might (visit, have visited) Hawaii when she was young.

4 He missed the train. He (should, shouldn't) have left earlier.

B 밑줄 친 부분을 어법에 맞게 고쳐 쓰시오.

1 You <u>had not better</u> call him now. He is busy.

2 I <u>would like</u> have some cake for dessert.

3 I can't find my umbrella. I <u>must left</u> it on the bus.

4 There is nothing on TV. I <u>may well as</u> take a nap.

C 빈칸에 가장 알맞은 말을 [보기]에서 골라 쓰시오. (단, 한 번씩만 쓰시오.)

> 보기 used to had better may well would like to

1 You _____ hurry, or you are going to be late.

2 He is a good son. His parents _____ be proud of him.

3 He is a hard worker. I _____ work with him someday.

4 Amy _____ write in a diary, but she doesn't write in one anymore.

D 우리말과 일치하도록 괄호 안의 단어를 이용하여 문장을 완성하시오.

1 우리는 그의 충고를 따랐어야 했다. (take)
→ We _____ _____ _____ his advice.

2 그가 그녀와 파티에 참석했을 리가 없다. (attend)
→ He _____ _____ _____ the party with her.

3 그들은 이 집에 많은 돈을 썼음이 틀림없다. (spend)
→ They _____ _____ _____ a lot of money on this house.

4 Sam은 주말마다 극장에서 영화를 보곤 했다. (see)
→ Sam _____ _____ _____ movies at a theater on weekends.

Actual Test

1 빈칸에 가장 알맞은 말을 [보기]에서 골라 쓰시오.

보기	may as well	used to	may well	must not

1) She _____ play the piano but doesn't play it at all now.

2) A typhoon is coming. We _____ cancel the appointment.

3) He really loves Kelly. He _____ ask her to marry him.

2 우리말과 일치하도록 어법상 <u>틀린</u> 부분을 찾아 바르게 고쳐 쓰시오.

1) 나는 이곳에 주차하지 말았어야 했다.

 I can't have parked here.

2) 네 책을 잠깐 빌려도 될까?

 Should I borrow your book for a while?

3) 너는 그것을 비밀로 해야 한다.

 You would rather keep it a secret.

3 어법상 <u>틀린</u> 부분을 찾아 바르게 고쳐 쓰시오.

1) I may be asleep when you called me last night.

2) This beach would be very dirty 10 years ago.

3) He was in the park a few minutes ago. He can't is home already.

4 다음 밑줄 친 부분 중 의미가 가장 <u>다른</u> 하나는?

① I <u>must</u> finish the work before 5 o'clock.

② He <u>must</u> send an email to Mr. Anderson.

③ She <u>must</u> make a poster for the election.

④ He <u>must</u> be disappointed at his test score.

⑤ You <u>must</u> turn off your cell phone before the show.

5 다음 밑줄 친 부분 중 어법상 **틀린** 것은?

① There used to be a gas station here.

② She had not better talk to him first.

③ We would rather participate in a study group.

④ You ought not to take your dog to the theater.

⑤ Brian will be able to pick you up tomorrow.

6 (A), (B), (C)의 각 괄호 안에서 의미상 가장 적절한 것을 골라 쓰시오.

> (A) She got a perfect score for her skating. She (must, should) have trained a lot.
>
> (B) You (must not, don't have to) litter here. If you do, you will have to pay a fine.
>
> (C) I didn't check the document. There (may well, would rather) be many spelling errors.

(A) _____ (B) _____ (C) _____

✅ 시험에 꼭 나오는 서술형 문제

1 우리말과 일치하도록 괄호 안의 단어를 바르게 배열하시오.

1) 그녀는 그 배우와 만났어야 했다. (met, should, she, have, the actor)

　→ _____

2) 그가 이 오븐을 사용할 수 있을까? (able, will, be, he, use, this oven, to)

　→ _____

3) 너는 그녀에 대해 걱정할 필요가 없다. (her, don't, you, to, have, about, worry)

　→ _____

2 우리말과 일치하도록 괄호 안의 단어를 이용하여 문장을 완성하시오.

1) 그 개가 문을 열었을 리가 없다. (open)

　→ The dog _____ the door.

2) 내 여동생이 너에게서 온 편지를 숨겼음이 틀림없다. (hide)

　→ My sister _____ the letter from you.

3) 그녀는 중간고사를 준비해야 할 것이다. (prepare)

　→ She _____ for the mid-term exam.

Grammar in Reading

If you are studying English, how many words **should** you know? It depends on your goals. If you want to have everyday conversations with native speakers, you will need to learn 800–1,000 words. However, if you are trying to understand the dialogue in movies, you _____(A)_____ learn the 3,000 most common English words. But what if you **would like to** read novels or newspapers easily? Well, to do that, you _____(B)_____ know between 8,000 and 9,000 English words.

1 위 글의 제목으로 가장 적절한 것은?

① Recent Research on English Education
② The Best Ways to Learn English Quickly
③ What Is Required to Write Novels in English
④ Why We Learn English as a Foreign Language
⑤ The Number of English Words You Ought to Learn

2 위 글의 빈칸 (A)와 (B)에 들어갈 말이 바르게 짝지어진 것은?

	(A)	(B)		(A)	(B)
①	used to	— may	②	must	— ought to
③	may well	— would	④	should	— can't
⑤	had better	— can			

Warning: It's Flu Season!

We**'d like to** remind you that flu season has begun. You **may** think it isn't that serious, but it's possible for people to die from the flu. So you **should** follow some tips to prevent it. First, you **should** wash your hands often. Second, you **must** cover your mouth when you cough. 셋째, 여러분은 붐비는 장소를 방문하지 않아야 합니다. If you **have to** go, you need to wear a mask.

1 위 글의 목적으로 가장 적절한 것은?

① 독감 시즌 종료를 알리려고
② 독감 예방 수칙을 안내하려고
③ 감기에 좋은 음식을 소개하려고
④ 손 씻는 것의 중요성을 알리려고
⑤ 독감 전염의 심각성을 경고하려고

2 위 글의 밑줄 친 우리말과 일치하도록 괄호 안의 단어를 이용하여 문장을 완성하시오. 서술형

→ Third, _____. (ought, visit, crowded places)

36

C If you have an old US penny, you **may** be curious about how much it is worth. To find out, you **should** identify what type it is. There are two types of pennies: large cents and small cents. ① Unlike modern small cents, pennies used to be much larger. ② These large cents were made from 1793 to 1857. ③ Since large cents are no longer issued, they are of great value to coin collectors. ④ However, people think small cents will replace large cents someday. ⑤ If you have a large cent, you **ought to** go to a coin dealer for more information.

1 위 글의 ①~⑤ 중 글의 흐름과 관계가 없는 문장은?

① ② ③ ④ ⑤

2 위 글의 밑줄 친 used to와 의미가 다른 것은?

① Lisa used to have very short hair.
② Sarah used to live near the city.
③ Dean used to like drinking green tea.
④ Jack used to go climbing every Sunday.
⑤ The pop singer used to be a science teacher.

WORDS A depend on …에 달려 있다 conversation ⑲ 대화 native speaker 모국어 사용자 dialogue ⑲ 대화 common ⑱ 흔한 between A and B A와 B 사이에 [문제] require ⑧ 필요하다

B remind ⑧ 상기시키다 serious ⑱ 심각한 follow ⑧ (지시 등을) 따르다 cough ⑧ 기침하다 [문제] crowded ⑱ 붐비는

C penny ⑲ 센트(= cent) curious ⑱ 궁금한 worth ⑲ …의 가치가 있는 identify ⑧ 확인하다 issue ⑧ (동전 등을) 발행하다 of value 가치 있는 coin ⑲ 동전 replace ⑧ 대체하다 dealer ⑲ 중개인

UNIT 03 조동사 **37**

Review Test

영어는 우리말로, 우리말은 영어로 바꿔 쓰시오.

1	dealer	9	동전
2	asleep	10	실망한
3	curious	11	취소하다
4	attend	12	대체하다
5	prepare	13	재료
6	eyesight	14	극장
7	conversation	15	벌금
8	litter	16	상기시키다

우리말과 일치하도록 괄호 안의 표현을 이용하여 문장을 완성하시오.

1 You _____ _____ _____ his instructions. (follow)
너는 그의 지시를 따랐어야 했다.

2 He _____ _____ me since we took a class together. (recognize)
우리가 수업을 같이 들었기 때문에 그가 나를 알아볼지도 모른다.

3 She _____ _____ _____ _____ environmental campaigns.
(participate in)
그녀는 환경운동에 참가하곤 했다.

학습한 문법 사항을 떠올리며 빈칸을 채우시오.

조동사 뒤에는 ① _____을 쓰며, 두 개의 조동사를 연달아 쓸 수 없음

can	• 능력: …할 수 있다 　(= ② be _____ to) • 허가, 요청: …해도 된다, …해 주시겠어요? • 강한 부정 추측(can't): …일 리가 없다	may	• 불확실한 추측: …일지도 모른다 • 허가: …해도 된다
must	• 강한 의무: …해야 한다 (= have to) • 강한 추측: …임이 틀림없다 (↔ can't) ★ must not: …하면 안 된다 　 don't have to: ③ _____	should	• …해야 한다 (= ought to)
		had better	• …하는 게 좋겠다
would	• …하곤 했다 (과거의 습관)	④ _____	• …하곤 했다, …이었다 　(과거의 습관 · 상태)
조동사+ have v-ed	• must have v-ed: …했음이 틀림없다 • can't[cannot] have v-ed: …했을 리가 없다		• may[might] have v-ed: …했을지도 모른다 • should have v-ed: ⑤ _____

U N IT o4

수동태

A 수동태의 형태와 쓰임
B 4, 5형식의 수동태
C by 이외의 전치사를 쓰는 수동태

GRAMMAR PREVIEW

1 능동태 vs. 수동태

능동태	주어가 동작의 주체일 때

→ **Ten million people** watched the movie.
천만 명의 사람들이 그 영화를 보았다.

수동태	주어가 동작의 영향을 받을 때

→ **The movie** was watched by ten million people.
그 영화는 천만 명의 사람들에 의해 보아졌다.

2 수동태로 전환하는 방법

능동태	주어 + 동사 + 목적어

— The boy **broke** the window.
그 소년이 창문을 깼다.

수동태	주어 + be v-ed + by 목적격

→ The window **was broken by** the boy.
창문이 그 소년에 의해 깨졌다.

Grammar Focus

 A 수동태의 형태와 쓰임

1 수동태의 형태

❶ **기본 형태:** 「be동사 + v-ed + by + 행위자」

Thousands of people **visit** the website each day. (능동태, 주어가 동작의 주체)
　　　　　　 S　　　　　　　　　O

The website **is visited by** thousands of people each day. (수동태, 주어가 동작의 영향을 받음)
　　 S'(O)　　　　　　　　행위자(S)

❷ **「by + 행위자」의 생략:** 행위자가 막연한 일반인(we, you, they 등)이거나 불분명할 때 생략된다.

German **is spoken** in some parts of Switzerland.

The local festival **was canceled** suddenly.

2 수동태의 시제

❶ **과거시제:** 「was[were] v-ed」

The girl **was stung** by a bee yesterday.

❷ **미래시제:** 「will be v-ed」

A new museum **will be built** here.

❸ **완료형:** 「have[has / had] been v-ed」

The app **has been** widely **used** by teenagers.

The tickets **had** already **been sold** out.

❹ **진행형:** 「be동사 + being v-ed」

My cell phone **is being repaired** now.

She **was being followed** by the police.

+ Point Plus 수동태로 쓸 수 없는 동사

1 자동사는 목적어를 취하지 않아 수동태로 쓸 수 없다.

They said a UFO **appeared** in the sky. 그들은 UFO가 하늘에서 나타났다고 말했다.

They said a UFO was appeared in the sky. (X)

2 have(가지다), fit(맞다), resemble(닮다) 등 소유나 상태를 나타내는 일부 타동사는 수동태로 쓰지 않는다. 기출 잡기

Neil **resembles** his father. Neil은 그의 아버지를 닮았다.

His father is resembled by Neil. (X)

Check-Up

A 괄호 안에서 알맞은 것을 고르시오.

1 Only five students (passed, were passed) the test.

2 Many houses (damaged, were damaged) in the storm.

3 Your order will (deliver, be delivered) to you tomorrow.

4 Take the stairs. The elevator is (being repaired, repairing).

A
damage ⑧ 손상을 주다
storm ⑲ 폭풍, 폭풍우
order ⑲ 주문; *주문한
물품
stair ⑲ ((pl.)) 계단

B 다음 문장을 수동태로 바꿀 때 빈칸에 알맞은 말을 쓰시오.

1 Monica played the main character in this movie.
→ The main character in this movie _____ _____ by
 Monica.

2 My father was preparing dinner in the kitchen.
→ Dinner _____ _____ _____ in the kitchen by
 my father.

3 He hasn't invited me to the party yet.
→ I _____ _____ _____ by him to the party yet.

B
character ⑲ 등장인물,
배역

C 밑줄 친 부분을 어법에 맞게 고쳐 쓰시오.

1 I want to wear this skirt, but it <u>isn't fit</u> me.

2 The criminal <u>hasn't caught</u> yet.

3 This palace <u>didn't construct</u> during the medieval age.

4 The files <u>were disappeared</u> from my computer yesterday.

C
criminal ⑲ 범인
palace ⑲ 궁전
construct ⑧ 건설하다
disappear ⑧ 사라지다

D 우리말과 일치하도록 괄호 안의 단어를 이용하여 문장을 완성하시오.

1 그 노래는 오랫동안 불려왔다. (sing)
→ The song _____ _____ _____ for a long time.

2 아침 식사는 호텔 식당에서 오전 7시에서 9시 사이에 제공될 것이다. (serve)
→ Breakfast _____ _____ _____ between 7 and
 9 a.m. in the hotel restaurant.

3 이 소설은 James에 의해 영어로 번역되었다. (translate)
→ This novel _____ _____ into English by James.

D
serve ⑧ (음식을) 제공하
다
translate ⑧ 번역하다

Grammar Focus

B 4, 5형식의 수동태

1 4형식(주어(S) + 동사(V) + 간접목적어(O_1) + 직접목적어(O_2))의 수동태

❶ 두 개의 수동태가 가능한 경우: give, teach, tell, send, show 등의 동사가 쓰일 때
 • 「주어(O_1) + be동사+v-ed + 직접목적어 + by+행위자(S)」
 • 「주어(O_2) + be동사+v-ed + to + 간접목적어 + by+행위자(S)」
 Lily **teaches** the children history. → The children **are taught** history **by** Lily.
 　S　　　　　　　O_1　　O_2　　　　　S'(O_1)　　　　　O_2　　행위자(S)

 　　　　　　　　　　　　→ History **is taught to** the children **by** Lily.
 　　　　　　　　　　　　　　S''(O_2)　　　　　　　O_1　　行위자(S)

❷ 직접목적어만 수동태의 주어가 되는 경우: make, buy, get, cook, build 등의 동사가 쓰일 때 〔기출 잡기〕
 • 「주어(O_2) + be동사+v-ed + for + 간접목적어 + by+행위자(S)」
 He **made** Laura a necklace. → A necklace **was made for** Laura **by** him.
 　S　　　O_1　　O_2　　　　S'(O_2)　　　　　O_1　　행위자(S)

 　　　　　　　　　　　　→ *Laura was made a necklace by him.* (X)

2 5형식(주어(S) + 동사(V) + 목적어(O) + 목적격보어(C))의 수동태

❶ 기본 형태: 「주어(O) + be동사+v-ed + 보어 + by+행위자(S)」 (대부분 「be동사+v-ed」 뒤에 보어를 그대로 씀)
 He painted the wall green. → The wall **was painted** green **by** him.
 　S　　　　O　　C　　　　S'(O)　　　　　　C　　行위자(S)

❷ 지각동사의 수동태: 목적격보어로 쓰인 동사원형은 to부정사로 바꿔 쓰며, 현재분사는 그대로 쓴다.
 I **saw** Mark *wait* outside. → Mark **was seen** *to wait* outside (by me).
 We **heard** her *singing* in the room.
 → She **was heard** *singing* in the room by us.

❸ 사역동사 make의 수동태: 목적격보어로 쓰인 동사원형을 to부정사로 바꿔 쓴다. 〔기출 잡기〕
 My mother **made** me *wash* the dishes.
 → I **was made** *to wash* the dishes by my mother.

C by 이외의 전치사를 쓰는 수동태

• be interested in: …에 관심이 있다　　　　• be made of[from]: …로 만들어지다

• be scared of: …을 두려워하다　　　　　• be satisfied[disappointed] with: …에 만족[실망]하다

• be surprised at: …에 놀라다　　　　　　• be pleased with: …에 기뻐하다

• be covered with: …로 덮여 있다　　　　• be filled with: …로 가득 차다

The branches of the trees **were covered with** snow.
She **was satisfied with** her team's performance.

Check-Up

A 괄호 안에서 알맞은 것을 고르시오.

1 A new shirt was bought (to, for) James.

2 The restaurant was filled (by, with) people.

3 The painting was shown (Kate, to Kate) by the painter.

4 We were made (discuss, to discuss) the issue by our teacher.

B 다음 문장을 수동태로 바꿀 때 빈칸에 알맞은 말을 쓰시오.

1 He taught us music last year.

→ We _____ _____ _____ by him last year.

2 We sent Ella several bunches of flowers.

→ Several bunches of flowers _____ _____ _____ Ella by us.

3 All his friends called him "Superman."

→ He _____ _____ _____ by all his friends.

4 His neighbor heard Bill play the flute in his house.

→ Bill _____ _____ _____ _____ the flute in his house by his neighbor.

C 밑줄 친 부분을 어법에 맞게 고쳐 쓰시오.

1 She was seen <u>enter</u> the library.

2 This dress was made <u>to</u> Amelia by a famous designer.

3 The news of their marriage <u>told</u> to her last week.

4 People were asked <u>wearing</u> swimming caps in the pool.

D 우리말과 일치하도록 괄호 안의 단어를 이용하여 문장을 완성하시오.

1 이 집은 Dave의 어머니를 위해 Dave에 의해 지어졌다. (build)

→ This house _____ _____ _____ Dave's mother by Dave.

2 마지막 케이크 조각은 내 친구에게 주어졌다. (give)

→ The last piece of cake _____ _____ _____ my friend.

3 내 남동생들은 거미들을 두려워했다. (scare)

→ My brothers _____ _____ _____ spiders.

Actual Test

1 괄호 안의 단어를 빈칸에 알맞은 형태로 쓰시오.

1) Maria's big secret _____ _____ to me yesterday. (tell)

2) I was made _____ _____ the number of students. (check)

3) The movie _____ _____ _____ next month. (release)

4) Our luggage is _____ _____ to the room by the hotel staff now. (carry)

1
release ⑧ 공개하다, 발표하다
luggage ⑲ 짐
carry ⑧ 가지고 다니다, 나르다

2 다음 문장을 수동태 문장으로 바꿔 쓰시오.

1) Olivia delayed the meeting for an hour.

→ _____

2) We are building a big sand castle on the beach.

→ _____

3) Frank bought Anna a little white puppy.

→ _____

4) We heard them whisper in the classroom.

→ _____

2
delay ⑧ 미루다, 연기하다
sand castle 모래성
whisper ⑧ 속삭이다

3 다음 문장을 주어진 주어로 시작하는 문장으로 바꿔 쓰시오.

1) My uncle gave me this watch.

→ This watch _____.

2) My coworker made me change my schedule.

→ I _____.

3) His grandmother often told him interesting stories.

→ He _____.

3
coworker ⑲ 동료

4 다음 밑줄 친 부분 중 어법상 틀린 것은?

① Daniel was pleased with the surprise party.

② The accident was happened yesterday.

③ A man was seen climbing out of a window.

④ The store had been robbed by a thief.

⑤ The quiz is being solved by the students of my class.

4
climb out of …에서 나오다

5 다음 중 어법상 바른 문장은?

① Our homeroom teacher was made upset by his lies.

② Sohyun was made iron his shirts by him.

③ The flight has delayed because of bad weather.

④ The big truck suddenly was appeared from the left.

⑤ I couldn't log on because my computer was being fixing.

6 밑줄 친 부분을 어법에 맞게 고쳐 쓰시오.

1) David is interested <u>by</u> collecting special edition sneakers.

2) The building was felt <u>shake</u> due to an earthquake.

3) Some chicken was cooked <u>to</u> the guests by Ms. Brown.

4) When she came home, her house <u>had cleaned</u> already.

✔ **시험에 꼭 나오는 서술형 문제**

1 우리말과 일치하도록 괄호 안의 단어를 바르게 배열하시오.

1) 누군가 도와달라고 외치는 소리가 들렸다. (heard, shout, was, to)

→ Someone _____ for help.

2) 그 체육관은 마을 주민들에 의해 이용되고 있었다. (by, being, used, was)

→ The gym _____ the village residents.

3) 이 사이트는 새 주소로 이전되었습니다. (has, to, moved, been)

→ This site _____ a new address.

2 우리말과 일치하도록 괄호 안의 표현을 이용하여 문장을 완성하시오.

1) 그 방의 가구는 먼지로 덮여 있다. (cover, dust)

→ The furniture in the room _____.

2) 그 유리 상자는 모래로 가득 차 있었다. (fill, sand)

→ The glass box _____.

3) 많은 사람이 그 선거 결과에 놀랐다. (surprise, the results of the election)

→ Many people _____.

Grammar in Reading

A Do you always check the *sell-by dates on food packages? Actually, lots of food **is disposed of** just because it is past the sell-by date. However, the date only tells how long the products can **be sold**. It is safe to eat the food even after the date if it (A) <u>keep</u> fresh. For instance, eggs are edible for three to five weeks if they (B) <u>refrigerate</u>. Also, milk can **be consumed** up until one to two weeks after you purchase it.

*sell-by date (상품의) 유통기한

1 위 글의 주제로 가장 적절한 것은?

① how to keep food fresh
② why foods have different sell-by dates
③ the importance of following sell-by dates
④ how to dispose of food after the sell-by date
⑤ the difference between sell-by dates and edible times

2 위 글의 밑줄 친 동사 (A), (B)를 알맞은 형태로 바꿔 쓰시오.

(A) _____ (B) _____

B One of the most damaging aspects of the fast-food industry is the plastic waste it creates. In the US alone, over 100 million plastic utensils, such as spoons, forks, and knives, **are used** each day. These single-use utensils **are** then easily **thrown away**. <u>하지만 우리의 환경은 그것들에 의해 피해를 입는다.</u> They are hard to recycle and can take up to 1,000 years to *decompose. However, people can help solve this problem by eating with their own, reusable utensils. Researchers are also trying to solve this problem by making single-use utensils out of _____, grain-based materials.

*decompose 분해되다

1 위 글의 밑줄 친 우리말과 일치하도록 괄호 안의 단어를 이용하여 문장을 완성하시오. [서술형]

→ But _____. (environment, harm)

2 위 글의 빈칸에 들어갈 말로 가장 적절한 것은?

① toxic ② alternative ③ dependent
④ polluted ⑤ unexpected

C In 1674, the Dutch city of Utrecht ① <u>was struck</u> by a remarkably strong storm. Today, it ② <u>is believed</u> that the storm was a "bow echo." Bow echoes ③ <u>were discovered</u> in the 1970s. On weather radar, their *C* shape ④ <u>is resembled</u> an archer's bow, so the word "bow" **is used**. Bow echoes can cause powerful downward winds. One report from the Utrecht storm says boats **were thrown** into fields, trees ⑤ <u>were pulled</u> out of the ground, and many buildings **were** almost **destroyed**.

1 bow echo에 관한 설명 중 위 글의 내용과 일치하지 <u>않는</u> 것은?

① 1674년에 네덜란드의 도시 Utrecht를 덮쳤다.

② 1970년대에 발견되었다.

③ 기상 레이더에 보이는 C 모양이 궁수의 활과 닮았다.

④ 위로 향하는 강력한 바람을 생성할 수 있다.

⑤ Utrecht의 많은 건물들을 거의 파괴했다.

2 위 글의 밑줄 친 ①~⑤ 중 어법상 바르지 <u>못한</u> 것은?

① ② ③ ④ ⑤

WORDS

A package ⑲ 소포; *포장지[용기] dispose of …을 없애다 past ⑳ 지나서 edible ⑱ 먹을 수 있는 refrigerate ⑩ 냉장하다 consume ⑩ 소모하다; *먹다 up until …까지 purchase ⑩ 구매하다

B damaging ⑱ 손상을 주는, 해로운 aspect ⑲ 측면 utensil ⑲ (특히 부엌에서 사용하는) 기구, 도구 single-use ⑱ 일회용의 throw away 버리다 reusable ⑱ 재사용할 수 있는 grain ⑲ 곡물 material ⑲ 재료, 소재

C Dutch ⑱ 네덜란드의 strike ⑩ (세게) 치다, 부딪히다 remarkably ⑲ 두드러지게, 매우 discover ⑩ 발견하다 archer ⑲ 궁수 bow ⑲ 활 powerful ⑱ 강력한 downward ⑱ 아래쪽으로 내려가는 pull out 뽑다

Review Test

영어는 우리말로, 우리말은 영어로 바꿔 쓰시오.

1	powerful	_____	9	냉장하다	_____
2	aspect	_____	10	곡물	_____
3	resident	_____	11	속삭이다	_____
4	damage	_____	12	구매하다	_____
5	reusable	_____	13	번역하다	_____
6	luggage	_____	14	다발, 묶음	_____
7	coworker	_____	15	먹을 수 있는	_____
8	consume	_____	16	다림질하다	_____

우리말과 일치하도록 괄호 안의 표현을 이용하여 문장을 완성하시오.

1 The treasure _____ _____ by a farmer. (discover)
그 보물은 한 농부에 의해 발견되었다.

2 A new road _____ _____ _____ in this city. (construct)
이 도시에 새로운 도로가 건설되고 있는 중이다.

3 The leftovers _____ _____ _____ _____ after the event.
(throw away)
남은 음식은 행사 이후 버려질 것이다.

학습한 문법 사항을 떠올리며 빈칸을 채우시오.

1 수동태: 주어가 동작의 영향을 받음. 「be동사+① _____ (+by+행위자)」
- 과거시제: was[were] v-ed
- 미래시제: will be v-ed
- 완료형: have[has/had] been v-ed
- 진행형: be동사+being v-ed

2 4형식 문장의 직접목적어가 수동태 문장의 주어가 될 때
- give, teach, tell, send 등의 동사는 간접목적어 앞에 전치사 ② _____ 를 씀
- make, buy, get, cook 등의 동사는 간접목적어 앞에 전치사 ③ _____ 를 씀

3 5형식 문장의 수동태
- 대부분의 동사는 「be동사+v-ed」 뒤에 보어를 그대로 씀
- ★ 지각동사의 수동태: 목적격보어로 쓰인 동사원형 → to부정사 / 현재분사 → 현재분사
- ★ 사역동사 make의 수동태: 목적격보어로 쓰인 동사원형 → ④ _____

UNIT 05

to부정사

A 명사적 용법
B 형용사적 용법
C 부사적 용법
D to부정사의 의미상 주어
E to부정사의 기타 용법

1 to부정사의 형태

| to부정사 | to + 동사원형 | → to watch |

| to부정사의 부정 | not + to + 동사원형 | → not to watch |

2 to부정사의 쓰임

| 명사 | 주어, 목적어, 보어 역할 | → **To read** novels is fun.
소설을 읽는 것은 재미있다.

I want **to read** novels.
나는 소설 읽기를 원한다.

My hobby is **to read** novels.
내 취미는 소설을 읽는 것이다. |

| 형용사 | 명사, 대명사 수식 | → I need some water **to drink**.
나는 마실 물이 좀 필요하다. |

| 부사 | 형용사, 동사, 부사,
문장 전체 수식 | → He turned on the TV **to watch** the news.
그는 뉴스를 보기 위해 TV를 켰다. |

Grammar Focus

 A **명사적 용법**

명사적 용법의 to부정사는 '…하는 것'의 의미로, 문장에서 명사처럼 주어, 목적어, 보어 역할을 한다.

1 주어 역할

To use this washing machine *is* quite easy.
　　　　　주어

To wear a seat belt *is* important for safety.

cf. to부정사(구)가 주어로 쓰인 경우 단수 취급하며 뒤에는 단수형 동사가 온다.

2 목적어 역할

Amelia decided **to study** law.
　　　　　　　　목적어

He promised **not to tell** a lie again. (부정형)

cf. to부정사를 목적어로 취하는 동사: want, hope, expect, decide, plan, promise 등

3 보어 역할

❶ **주격보어**
His dream is **to start** his own business.
　　　　　　　　　보어

My plan is **to master** Spanish this year.

❷ **목적격보어**
I told her **to fill out** an application form.
　　　　　　　　　보어

Sarah asked me **to play** the violin for her.

cf. to부정사를 목적격보어로 취하는 동사: want, expect, order, ask, tell, advise, cause 등

4 가주어, 가목적어 it

❶ **가주어 it**: to부정사가 주어로 쓰인 경우, 보통 가주어 it으로 대체하고 진주어(to부정사)를 뒤로 보낸다.
It is exciting **to watch** baseball games. (← **To watch** baseball games is exciting.)
가주어　　　　　　　　　진주어　　　　　　　　　　　　　주어

❷ **가목적어 it**: 동사 think, find, make 등이 쓰인 5형식 문장에서 to부정사가 목적어인 경우, 가목적어 it으로 대체하고 진목적어(to부정사)는 뒤로 보낸다.
I found **it** hard **to believe** him.
　　　가목적어　　　진목적어

I found to believe him hard. (X)

Check-Up

A 밑줄 친 to부정사의 역할을 쓰시오.

1 It was difficult <u>to change</u> her mind.
2 Their duty is <u>to guard</u> the building.
3 I made it a rule <u>to write</u> in a journal every day.
4 He hopes <u>to win</u> a gold medal at the Olympics.

B 괄호 안에서 알맞은 것을 고르시오.

1 (Be, To be) an artist used to be my dream.
2 (It, This) is important to save energy for the future.
3 I advised my friend (not to, to not) waste her time.
4 I think it difficult (to take, take) care of pets.

C 밑줄 친 부분을 어법에 맞게 고쳐 쓰시오.

1 My parents expected me <u>come</u> home early.
2 We found <u>this</u> impossible to arrive on time because of the heavy traffic.
3 My goal is <u>to travels</u> to more than 20 countries.
4 To help other people <u>are</u> rewarding but not easy.

D 우리말과 일치하도록 괄호 안의 단어를 바르게 배열하시오.

1 내 소원은 피라미드를 직접 보는 것이다. (to, the Pyramids, is, see)
 → My wish _____ in person.
2 그 작가는 소설을 쓰지 않기로 결정했다. (write, not, decided, to, a novel)
 → The writer _____.
3 나는 Michael을 다시 만나기를 원한다. (to, Michael, want, meet)
 → I _____ again.
4 미리 좌석을 예약하는 것이 필요하다. (reserve, it, to, necessary, is, a seat)
 → _____ in advance.

A
duty ⑲ 의무; *임무
guard ⑧ 지키다
journal ⑲ 신문; *일기

B
take care of …을 돌보
다

C
rewarding ⑲ 보람 있는

D
in person 직접
reserve ⑧ 예약하다
necessary ⑲ 필요한
in advance 미리, 사전에

Grammar Focus

B 형용사적 용법

1 (대)명사 수식: '…하는', '…할'의 의미로, 앞의 (대)명사를 형용사처럼 수식한다.

Is there any place **to park**?

I am looking for someone **to help** me.

※ 수식 받는 (대)명사가 to부정사 뒤에 오는 전치사의 의미상 목적어인 경우 전치사를 생략할 수 없다.
I have true friends **to laugh and cry** *with*.

2 be to-v 용법

❶ 예정: '…할 예정이다'
She **is to meet** her friend at the airport.

❷ 의무: '…해야 한다'
Students **are to follow** the school rules.

❸ 운명: '…할 운명이다'
She **was to become** a princess.

❹ 의도: '…하려고 하다'
If you **are to pass** the test, you should study hard.

C 부사적 용법

부사적 용법의 to부정사는 부사처럼 형용사, 동사, 다른 부사 또는 문장 전체를 수식하는 역할을 한다.

1 목적: '…하기 위해서'
She came to my house **to see** me.

2 감정의 원인: '…해서'
I'm so sorry **to keep** you waiting.

3 결과: '(…해서 결국) ~하다'
I awoke **to find** that I was late for school.

4 형용사 수식: '…하기에', '…하는 데'
His explanation was very easy **to understand**.

5 판단의 근거: '…하다니', '…하는 것을 보면'
Ryan must be smart **to solve** that difficult math problem.

6 조건: '…한다면'
To hear her singing, you would take her for a professional singer.

Check-Up

A 의미가 잘 통하도록 연결하여 문장을 완성하시오.

1 I need someone • • ⓐ to carry.

2 This bag is easy • • ⓑ to talk with.

3 I have a lot of work • • ⓒ to be 110 years old.

4 The old woman lived • • ⓓ to do this weekend.

B 밑줄 친 부분을 어법에 맞게 고쳐 쓰시오.

1 Do you have a pen <u>to write</u>?

2 There was nothing <u>eat</u> in the house.

3 A hammer is used <u>to tapping</u> a nail into a wall.

4 He was proud <u>saw</u> his son become a soccer player.

B
tap ⑧ 두드리다
nail ⑲ 못

C 우리말과 일치하도록 괄호 안의 단어를 바르게 배열하시오.

1 내가 돌아올 때까지 너는 이곳에 머물러야 한다. (to, here, are, stay, you)

→ _____ until I come back.

2 똑같은 실수를 다시 하다니 너는 어리석은 것이 틀림없다.

(to, be, must, foolish, you, make)

→ _____ the same mistake again.

3 가을은 캠핑하기 가장 좋은 때이다. (to, time, go, camping, the best)

→ Autumn is _____.

4 그들을 직접 보면 너는 그들이 쌍둥이라고 생각할 것이다.

(see, to, in person, them)

→ _____, you would think they were twins.

D 두 문장이 같은 뜻이 되도록 빈칸에 알맞은 말을 쓰시오.

1 He was sad because he heard that his friend was sick.

→ He was sad _____ _____ that his friend was sick.

2 My family is going to travel to Europe next month.

→ My family _____ _____ _____ to Europe next month.

3 I studied English hard because I wanted to become a translator.

→ I studied English hard _____ _____ a translator.

D
translator ⑲ 번역가, 통역사

Grammar Focus

D to부정사의 의미상 주어

1 「for + 목적격」: to부정사의 행위자를 밝힐 때, 일반적으로 to부정사 앞에 「for + 목적격」을 써서 나타낸다.

It is difficult **for me** to exercise every day.

※ to부정사의 행위자가 문장의 주어와 일치하거나 일반인인 경우 의미상 주어를 쓰지 않는다.

Children like to play in the water.

2 「of + 목적격」: 사람의 성격이나 태도를 나타내는 형용사(good, kind, nice, polite, wise, silly, rude, brave, foolish 등) 뒤에는 「of + 목적격」을 쓴다. `기출 잡기`

It is *wise* **of you** to take your parents' advice.

E to부정사의 기타 용법

1 「의문사 + to-v」: '(의문사) …할지'의 의미로, 문장에서 주어, 목적어, 보어의 역할을 한다.

- what to-v: 무엇을 …할지
- how to-v: 어떻게 …할지, …하는 방법
- who(m) to-v: 누가[누구를] …할지
- when to-v: 언제 …할지
- where to-v: 어디로[어디서] …할지

What to buy for her birthday is important. (주어)
I haven't decided yet **whom to invite** to the party. (목적어)
The issue is **where to have** the meeting. (보어)

※ 「의문사 + to-v」는 보통 「의문사 + 주어 + should + 동사원형」으로 바꿔 쓸 수 있다.

Tell me **what to do** next. → Tell me **what I should do** next.

2 「too + 형용사/부사 + to-v」: '너무 …하여 ~할 수 없다' (= 「so + 형용사/부사 + that + 주어 + can't」)

He is **too busy to watch** movies.
(= He is **so busy that he can't watch** movies.)

3 「형용사/부사 + enough to-v」: '…할 정도로 충분히 ~하다' (= 「so + 형용사/부사 + that + 주어 + can」)

Mike is **tall enough to reach** the top shelf.
(= Mike is **so tall that he can reach** the top shelf.)

Check-Up

A 괄호 안에서 알맞은 것을 고르시오.

1 It is brave (of, for) you to fight against injustice.

2 It is common (of, for) him to be late for work.

3 It is foolish (of, for) him to buy such expensive shoes.

4 It's unusual (of, for) her to have a sandwich for lunch.

B 밑줄 친 부분을 어법에 맞게 고쳐 쓰시오.

1 She is thinking about when <u>starting</u> the project.

2 Dean was too sleepy <u>focus</u> on his studies.

3 It was very rude <u>for her</u> not to apologize to you.

4 My brother was <u>enough hungry</u> to eat all the food on the table.

C 우리말과 일치하도록 괄호 안의 단어를 바르게 배열하시오.

1 Tim은 내게 자전거를 수리하는 방법을 보여주었다. (repair, how, a bike, to)

→ Tim showed me _____.

2 이 극장은 500명의 사람들을 수용할 만큼 충분히 크다. (hold, big, to, enough)

→ This theater is _____ 500 people.

3 바다는 수영하기에 너무 차가웠다. (to, too, cold, swim)

→ The sea was _____ in.

D 두 문장이 같은 뜻이 되도록 빈칸에 알맞은 말을 쓰시오.

1 This doll is cute enough to draw girls' attention.

→ This doll is _____ _____ _____ _____

_____ draw girls' attention.

2 He was too tired to stay awake in the concert.

→ He was _____ _____ _____ _____

_____ _____ awake in the concert.

3 I don't know whom to talk to about this issue.

→ I don't know _____ _____ _____ _____

to about this issue.

4 She knew where she should get on the bus.

→ She knew _____ _____ _____ on the bus.

Actual Test

1 두 문장이 같은 뜻이 되도록 괄호 안의 단어를 이용하여 문장을 바꿔 쓰시오.

1) To climb the mountain was very hard. (it)

→ _____

2) He was so angry that he couldn't say anything. (too)

→ _____

3) Can you tell me where to hand in these documents? (should)

→ _____

2 다음 중 밑줄 친 부분의 쓰임이 다른 하나는?

① You must be unwise <u>to spend</u> money like that.

② This theory is difficult <u>to explain</u> to my students.

③ I went to the aquarium <u>to see</u> a variety of tropical fish.

④ Do you know a good restaurant <u>to have</u> some Italian food?

⑤ Ethan was glad <u>to purchase</u> a ticket to the concert.

2
unwise 형 어리석은
aquarium 명 수족관
a variety of 다양한
tropical fish 열대어

3 다음 중 밑줄 친 <u>It</u>의 쓰임이 다른 하나는?

① <u>It</u> is hard for me to focus in the morning.

② <u>It</u> was very kind of you to take me home.

③ <u>It</u> is useful to know how to read maps.

④ <u>It</u> is the perfect place to have a birthday party.

⑤ <u>It</u> was interesting to see him draw the portrait.

4 (A), (B), (C)의 각 괄호 안에서 어법에 맞는 표현으로 가장 적절한 것은?

> (A) I told him (turn, to turn) in his homework today.
>
> (B) They made (it, them) possible to interview the politician.
>
> (C) It was wise (of, for) you to see a doctor immediately last night.

	(A)	(B)	(C)		(A)	(B)	(C)
①	turn	— it	— of	②	turn	— them	— of
③	to turn	— it	— of	④	to turn	— it	— for
⑤	to turn	— them	— for				

5 다음 밑줄 친 부분 중 어법상 <u>틀린</u> 것은?

① Did you decide <u>whom taking</u> with you?

② Henry was <u>too full to eat</u> more.

③ I'm exhausted, so I need a chair <u>to sit on</u>.

④ It is really silly <u>of him</u> to break traffic rules.

⑤ I think <u>it useless to buy</u> lottery tickets often.

6 다음 밑줄 친 부분 중 어법상 바른 것은?

① Angela has lots of friends <u>to play</u>.

② <u>This</u> is terribly boring to watch the team lose.

③ Paul and his wife went to Italy, <u>never to come back</u>.

④ You <u>are cross</u> the street when the light turns green.

⑤ To check the weather forecast before a trip <u>are</u> helpful.

5
exhausted ⑧ 기진맥
진한
break ⑧ 깨다; *(법 ·
약속 등을) 어기다
useless ⑧ 소용없는

6
weather forecast
일기예보

✅ **시험에 꼭 나오는 서술형 문제**

1 우리말과 일치하도록 괄호 안의 표현을 바르게 배열하시오.

1) 발표를 할 방법에 대해 토의하자. (how, a presentation, give, to)

→ Let's discuss _____.

2) 우리가 이 문제를 해결하는 것은 어렵다. (this problem, to, us, for, solve)

→ It is difficult _____.

3) Jacob은 그 아기를 깨울 정도로 충분히 크게 코를 골았다.

(enough, to, loudly, the baby, wake up)

→ Jacob snored _____.

2 우리말과 일치하도록 괄호 안의 단어를 이용하여 문장을 완성하시오.

1) 대통령은 내일 브라질에 방문할 예정이다. (be, visit)

→ The president _____ _____ _____ Brazil tomorrow.

2) 나는 그에게 자신을 탓하지 말라고 조언했다. (blame)

→ I advised him _____ _____ _____ himself.

3) 그가 그 지하철역을 찾는 것은 쉬웠다. (find)

→ It was easy _____ _____ _____ _____ the
subway station.

Grammar in Reading

A *Minimalists are people who try **to own** less stuff and **live** with only the essentials. <u>To live as minimalists is environmentally friendly.</u> (①) Energy is needed **to create** the products we purchase. (②) So, when minimalists try **to buy** and **own** fewer things, they make **it** possible **to use** less energy. (③) Also, they often share with others instead of owning stuff. (④) In that way, they use fewer resources, and this causes them **to make** less waste. (⑤)

*minimalist 최소주의자

1 위 글의 흐름으로 보아 다음 문장이 들어가기에 가장 적절한 곳은?

> For instance, they carpool to work or even borrow a house when they travel.

① ② ③ ④ ⑤

2 위 글의 밑줄 친 문장을 아래 주어진 단어로 시작하는 문장으로 바꿔 쓰시오. 서술형

→ It _____ .

B After the universe was created, it took hundreds of thousands of years **for stable *hydrogen and *helium atoms to form**. The atoms began **to** gradually **gather** together and **form** gas clouds. These clouds continued **to attract** more atoms and became denser and hotter. <u>Eventually, they grew so dense and hot that nuclear reactions could occur.</u> The explosions caused hydrogen atoms **to join** together, and the clouds became giant fireballs. These were the first stars.

*hydrogen 수소 *helium 헬륨

1 위 글의 제목으로 가장 적절한 것은?

① How Atoms Gather Together
② How the First Stars Were Born
③ What the First Stars Looked Like
④ How Scientists Observe the Stars
⑤ What Caused the Universe to Form

2 위 글의 밑줄 친 문장과 같은 뜻이 되도록 괄호 안의 단어를 이용하여 문장을 완성하시오. 서술형

→ Eventually, they grew _____ . (enough)

C Headlines often make people decide if they want **to read** the article or not. Therefore, **it** is important **to write** a headline that interests people. One way <u>to make</u> a headline attractive is **to use** the phrase "how to" because people like **to learn** new things. You can also use a question, so that people keep reading **to find out** the answer. In addition, using numbers helps because people expect **to get** some specific information. Finally, you can use "you" or "your" since it suggests the information in the article directly applies to its readers.

1 위 글을 바탕으로 작성한 '매력적인 제목'으로 적합하지 <u>않은</u> 것은?

① How to Study Efficiently

② All about a Sports Star's Life

③ Exercises You Can Try at Home

④ Want to Be Slim before Summer?

⑤ Five Ways to Dress like an Actress

2 위 글의 밑줄 친 <u>to make</u>와 쓰임이 같은 것은?

① My plan is <u>to study</u> math in university.

② Bill took a taxi <u>to get</u> to the airport early.

③ Daisy was excited <u>to take</u> a picture with the actor.

④ The doctor decided <u>to help</u> poor children in Africa.

⑤ The tourist is looking for a hotel <u>to stay at</u> for the night.

WORDS

A stuff ⑲ 물건 essential ⑲ 필수적인 것 environmentally friendly 환경친화적인 share ⑧ 공유하다 resource ⑲ 자원
[문제] carpool ⑧ 카풀[승용차 함께 타기]을 하다

B the universe 우주 stable ⑲ 안정된 atom ⑲ 원자 gradually ⑨ 점차 gather together 모이다
attract ⑧ 끌어당기다 dense ⑲ 밀도가 높은 nuclear reaction 핵반응 occur ⑧ 일어나다 explosion ⑲ 폭발
giant ⑲ 거대한 fireball ⑲ 불덩이 [문제] observe ⑧ 관찰하다

C headline ⑲ (기사 등의) 표제, 제목 article ⑲ 기사 attractive ⑲ 매력적인 phrase ⑲ 구(句) specific ⑲ 구체적인
suggest ⑧ 시사[암시]하다 directly ⑨ 직접적으로 apply ⑧ 적용되다 [문제] efficiently ⑨ 효율적으로 slim ⑲ 날씬한

Review Test

영어는 우리말로, 우리말은 영어로 바꿔 쓰시오.

1	translator	_____	9	필요한	_____
2	atom	_____	10	매력적인	_____
3	stable	_____	11	초상화	_____
4	duty	_____	12	소용없는	_____
5	injustice	_____	13	폭발	_____
6	specific	_____	14	관심	_____
7	tap	_____	15	정치인	_____
8	dense	_____	16	자원	_____

우리말과 일치하도록 괄호 안의 표현을 이용하여 문장을 완성하시오.

1 I have an assignment _____ _____ _____ online. (hand in)
나는 온라인으로 제출할 과제가 있다.

2 Lisa thought it interesting _____ _____ birds. (observe)
Lisa는 새를 관찰하는 것이 재미있다고 생각했다.

3 David was _____ tired _____ _____ on the movie. (focus)
David는 너무 피곤해서 영화에 집중할 수 없었다.

학습한 문법 사항을 떠올리며 빈칸을 채우시오.

1 to부정사의 용법

명사적 용법 (…하는 것)	• 주어, 목적어, 보어 역할 ★ to부정사를 가주어 it 또는 가목적어 it으로 대체할 수 있음 • 「의문사 + to-v」 → 「의문사+주어+① _____ +동사원형」
형용사적 용법 (…하는, …할)	• 앞의 (대)명사 수식 • be to-v 용법: 예정, 의무, 운명, 의도 등의 의미를 나타냄
② _____ 용법	• 형용사, 동사, 다른 부사 또는 문장 전체 수식 • 목적, 감정의 원인, 결과, 판단의 근거, 조건 등의 의미를 나타냄

2 to부정사의 의미상 주어: 보통 to부정사 앞에 「③ _____+목적격」을 씀

 ★ 사람의 성격이나 태도를 나타내는 형용사 뒤에는 「④ _____+목적격」을 씀

UNIT 06

동명사

A 동명사의 역할
B 동명사 vs. to부정사
C 동명사의 관용 표현

1 동명사의 형태

| 동명사 | 동사원형 + -ing | → reading |

| 동명사의 부정 | not + 동사원형 + -ing | → not reading |

2 동명사의 역할

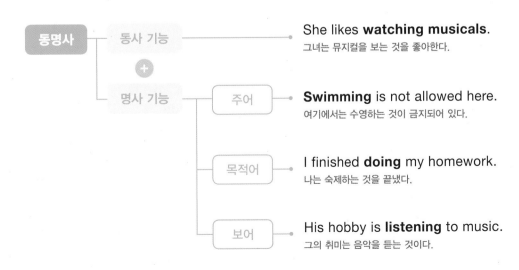

동명사 ── 동사 기능 ──
+
── 명사 기능

She likes watching musicals.
그녀는 뮤지컬을 보는 것을 좋아한다.

주어 → **Swimming is not allowed here.**
여기에서는 수영하는 것이 금지되어 있다.

목적어 → **I finished doing my homework.**
나는 숙제하는 것을 끝냈다.

보어 → **His hobby is listening to music.**
그의 취미는 음악을 듣는 것이다.

Grammar Focus

 A 동명사의 역할

1 주어 역할

Eating lots of vegetables *is* good for your health.
Not wearing a seat belt when you drive *is* illegal. (부정형)

cf. 동명사(구)가 주어로 쓰인 경우 단수 취급하며 뒤에는 단수형 동사가 온다.

2 목적어 역할

I *stopped* **worrying** about the problem. (동사의 목적어)
He is thinking *about* **taking** a guitar class. (전치사의 목적어)

3 보어 역할

My dream is **traveling** all over the world.

4 동명사의 의미상 주어: 동명사 앞에 소유격 또는 목적격으로 나타낸다.

I can't imagine **his[him] flying** an airplane.

B 동명사 vs. to부정사

1 동명사만 목적어로 취하는 동사: enjoy, finish, mind, avoid, practice, quit, give up 등

Logan **enjoys cooking** with me.
She **avoided talking** about the rumor.

2 to부정사만 목적어로 취하는 동사: want, hope, wish, expect, decide, plan, promise, learn 등

She always **wants to look** her best.
I **decided to study** English every day.

3 동명사와 to부정사를 모두 목적어로 취하는 동사

❶ **의미 차이가 거의 없는 경우**: begin, start, like, love 등
 He **likes taking[to take]** pictures of nature.

❷ **의미가 달라지는 경우**: remember, forget, try 등 `기출 잠기`
 • remember[forget] v-ing: '(과거에) …했던 것을 기억하다[잊다]'
 I **remembered[forgot] seeing** her in Paris.
 • remember[forget] to-v: '(미래에) …할 것을 기억하다[잊다]'
 She **remembered[forgot] to buy** a gift for her mom.
 • try v-ing: '(시험 삼아) …해 보다' / • try to-v: '…하려고 노력하다'
 He **tried restarting** his computer. / I **tried to persuade** my parents.

Check-Up

A 괄호 안에서 알맞은 것을 고르시오.

1 She was annoyed by (he, his) making fun of her.
2 (Climb, Climbing) Mt. Everest was a big challenge for me.
3 I hope (to see, seeing) you as soon as possible.
4 Dylan had practiced (to dance, dancing) many times before the audition.

B 밑줄 친 부분을 어법에 맞게 고쳐 쓰시오.

1 His job is <u>compose</u> game music.
2 The reporter finished <u>to write</u> an article.
3 I didn't want <u>having</u> dinner at that time.
4 Please forgive me for <u>attending not</u> the meeting.

C 괄호 안의 표현을 빈칸에 알맞은 형태로 쓰시오.

1 Are you interested in _____ a pet? (have)
2 You should begin _____ up your room now. (clean)
3 I remember _____ to him at the party last year. (talk)
4 We decided _____ instead of staying at home. (go out)

D 우리말과 일치하도록 괄호 안의 단어를 이용하여 문장을 완성하시오.

1 제가 당신 옆에 앉아도 괜찮을까요? (mind, sit)
→ Do you _____ _____ _____ next to you?
2 나는 내 전화기를 가져오는 것을 잊어서 그의 전화를 받을 수 없었다. (forget, bring)
→ I couldn't answer his call because I _____ _____ _____ my phone.
3 Haley는 새 노트북을 사용해 보았지만 그것은 작동하지 않았다. (try, use)
→ Haley _____ _____ the new laptop, but it didn't work.
4 아침을 먹지 않는 것은 나중에 당신이 과식하게 할 수 있다. (eat, breakfast)
→ _____ _____ _____ can make you overeat later.

Grammar Focus

C 동명사의 관용 표현

1 「cannot help v-ing」: '…하지 않을 수 없다' (= cannot (help) but + 동사원형)

I **couldn't help loving** her. (= I couldn't help but love her.)

2 「spend + 시간[돈] + v-ing」: '…하는 데 시간[돈]을 쓰다'

He **spent all day playing** board games with his daughter.

3 「have difficulty[trouble] v-ing」: '…하는 데 어려움을 겪다'

We **had difficulty finding** the bus stop.

4 「look forward to v-ing」: '…하기를 고대하다'

I am **looking forward to meeting** my old friends.

5 「keep[prevent/stop] + 목적어 + from v-ing」: '…가 ~하는 것을 막다'

His injury **kept him from playing** in the final game.

6 「on v-ing」: '…하자마자' (= as soon as + 주어 + 동사)

On entering the room, she screamed. (= As soon as she entered the room, …)

7 「be busy v-ing」: '…하느라 바쁘다'

We **were busy studying** for the final exam.

8 「be used to v-ing」: '…하는 데 익숙하다'

She **is used to walking** to school.

9 「It is no use v-ing」: '…해도 소용없다' (= It is useless to-v)

It is no use worrying about the future. (= It is useless to worry about the future.)

10 「feel like v-ing」: '…하고 싶다'

I **feel like going** to bed now.

11 「be worth v-ing」: '…할 가치가 있다'

This book **is worth reading** many times.

12 「keep (on) v-ing」: '…하기를 계속하다'

He **kept (on) tapping** on the table.

Check-Up

A 빈칸에 들어갈 말을 [보기]에서 골라 알맞은 형태로 쓰시오.

> 보기 climb fix fall listen live

1 Sarah is used to _____ in a big city.

2 He spent a lot of money _____ a car.

3 Attach the bookcase to the wall to prevent it from _____ over.

4 I looked forward to _____ to your new song.

B 우리말과 일치하도록 괄호 안의 단어를 이용하여 문장을 완성하시오.

1 유가가 계속 오른다. (go)

→ Oil prices _____ _____ _____ up.

2 나는 비자를 받는 데 어려움을 겪었다. (get)

→ I _____ _____ _____ a visa.

3 그 연극은 적어도 한 번쯤 관람할 가치가 있다. (watch)

→ The play _____ _____ _____ at least once.

4 그녀는 친구들을 따라가지 않을 수 없었다. (follow)

→ She _____ _____ _____ _____ her friends.

5 학생들은 학교 축제를 준비하느라 바쁘다. (prepare)

→ The students _____ _____ _____ for the school festival.

C 두 문장이 같은 뜻이 되도록 빈칸에 알맞은 말을 쓰시오.

1 It is useless to regret the past.

→ It _____ _____ _____ _____ the past.

2 I want to watch an action movie.

→ I _____ _____ _____ an action movie.

3 As soon as he saw her, he ran away.

→ _____ _____ _____, he ran away.

4 Kayla couldn't help but agree with her boss's opinion.

→ Kayla _____ _____ _____ with her boss's opinion.

Actual Test

1 어법상 틀린 부분을 찾아 바르게 고쳐 쓰시오.

1) We are worried about she being late.

2) I will keep to get up early in the morning.

3) Busy schedules stopped them from go on vacation.

4) Breaking old habits aren't usually easy.

2 괄호 안의 단어를 빈칸에 알맞은 형태로 쓰시오.

1) Can you tell me why you quit _____ marathons? (run)

2) She had some difficulty _____ tickets for the musical. (buy)

3) I was scared of _____ to the dentist when I was young. (go)

4) We promised _____ at the shopping mall this afternoon. (meet)

3 다음 중 밑줄 친 부분의 쓰임이 다른 하나는?

① He apologized for not <u>telling</u> me the truth.

② <u>Listening</u> to music is my favorite pastime.

③ Ted is <u>picking</u> up some gloves for his girlfriend.

④ My job is <u>taking</u> care of the animals in a zoo.

⑤ We really enjoyed <u>surfing</u> at the beach.

4 (A), (B), (C)의 각 괄호 안에서 어법에 맞는 표현으로 가장 적절한 것은?

> (A) Bill checked twice to avoid (to make, making) a mistake.
>
> (B) They expected (to join, joining) a reading club.
>
> (C) He is not interested in (my, mine) taking the course.

	(A)	(B)	(C)		(A)	(B)	(C)
①	to make	to join	mine	②	to make	joining	my
③	making	joining	my	④	making	to join	my
⑤	making	to join	mine				

5 다음 밑줄 친 부분 중 어법상 **틀린** 것은?

① <u>On arriving</u>, he gave his son a birthday gift.

② I practiced <u>playing</u> the flute every morning.

③ He couldn't help <u>crying</u> when he read that novel.

④ Helen said she was used <u>to take</u> pictures of herself.

⑤ Jack and Lucy decided <u>to buy</u> dishes for their new house.

6 밑줄 친 부분 중 어법상 **틀린** 것을 찾아 바르게 고쳐 쓰시오.

A: I really feel like ① <u>seeing</u> that movie.

B: Didn't you see it last week?

A: I planned ② <u>to go</u>, but I was so busy ③ <u>preparing</u> for a test.

B: That's too bad. Then how about ④ <u>going</u> with me this Sunday?

A: I'd love to. I look forward ⑤ <u>to watch</u> it.

✅ **시험에 꼭 나오는 서술형 문제**

1 우리말과 일치하도록 괄호 안의 표현을 빈칸에 알맞은 형태로 쓰시오.

1) 그 남자는 혼자 먹는 것에 익숙했다. (be used to, eat)

→ The man _____ _____ _____ _____ alone.

2) 이 박물관은 비싸지만, 방문할 가치가 있다. (be worth, visit)

→ This museum is expensive, but it _____ _____ _____.

3) Jessie는 스카프를 뜨는 데 3시간을 썼다. (spend, knit)

→ Jessie _____ three hours _____ a scarf.

2 우리말과 일치하도록 괄호 안의 단어를 이용하여 문장을 완성하시오.

1) 우리는 새 냄비에 계란을 삶아 보았다. (boil)

→ We _____ eggs in the new pot.

2) 나는 그가 이 셔츠를 입었던 것을 기억한다. (wear)

→ I _____ this shirt.

3) 유미는 남동생에게 이메일을 보낼 것을 잊어버렸다. (send)

→ Yumi _____ an email to her brother.

Grammar in Reading

A　Princeton psychologist Diana Tamir did an experiment about **reading** fiction. She wanted (A) <u>evaluating</u> the effects of **reading** on social skills, such as **understanding** others' thoughts and emotions. The results showed that **reading** novels caused more activity in one specific area of the brain. This area is associated with (B) <u>predicting</u> the feelings of other people. In short, when you read fiction, you can practice (C) <u>to figure</u> out the emotions that people are likely to feel in a given situation.

1 위 글의 요지로 가장 적절한 것은?

① 타인의 감정을 이해하는 훈련을 해야 한다.

② 뇌의 특정 부분은 소설 쓰기와 관련되어 있다.

③ 사람들은 소설을 읽으며 다른 사람을 평가한다.

④ 다른 사람들의 감정에 관련된 소설을 읽어야 한다.

⑤ 소설을 읽으면 사람들의 감정을 잘 이해할 수 있다.

2 위 글의 밑줄 친 (A) ~ (C) 중에서 어법상 바른 것끼리 짝지어진 것은?

① (A)　　　② (B)　　　③ (B), (C)　　　④ (A), (C)　　　⑤ (A), (B), (C)

B　Today is a day to celebrate and also to be thankful. Please be sure to thank your teachers for the time they spent **helping** you learn. Also, remember (A) <u>thank</u> your friends who were always there for you during both the good and bad times. **Finishing** high school is not the end of our story. I'm sure you will have a successful future. Now let's celebrate ourselves by (B) <u>throw</u> our caps in the air. Congratulations!

1 위 글의 목적으로 가장 적절한 것은?

① 졸업을 축하하려고

② 학교 축제를 홍보하려고

③ 회사 직원들을 격려하려고

④ 동창회 모임을 공지하려고

⑤ 선생님께 감사의 메시지를 전달하려고

2 위 글의 밑줄 친 동사 (A), (B)를 알맞은 형태로 바꿔 쓰시오.

(A) _____　　　　(B) _____

C

People often think the words "*venomous" and "poisonous" mean the same thing. However, there is a big difference between venomous animals and poisonous animals. It is related to _____. Venomous animals, such as venomous snakes, keep their toxins inside and use them to hunt by **biting** or **stinging** their prey. On the other hand, poisonous animals, such as poisonous frogs, release their toxins through their skin. 그리고 그들은 다른 동물들이 그들을 잡아먹는 것을 막기 위해 그 독을 사용한다. That is, one uses its toxin to get a meal, while the other uses its toxin to avoid **becoming** a meal.

*venomous 독을 분비하는

1 위 글의 빈칸에 들어갈 말로 가장 적절한 것은?

① what they want to hunt

② how they produce their toxins

③ how they use their toxins

④ how they attack their prey

⑤ how they protect themselves

2 위 글의 밑줄 친 우리말과 일치하도록 괄호 안의 단어를 이용하여 문장을 완성하시오. 서술형

→ And they use the toxins to _____.
 (prevent, eat)

WORDS

A psychologist ⑲ 심리학자 experiment ⑲ 실험 fiction ⑲ 소설 evaluate ⑧ 평가하다 emotion ⑲ 감정 be associated with …와 관련되다 predict ⑧ 예측하다 in short 요약하자면 figure out 알아내다 be likely to-v …할 가능성이 있다, …할 것 같다 given ⑱ 정해진, 주어진

B successful ⑱ 성공적인 cap ⑲ 모자; *(학위 수여식에서 쓰는) 사각모

C poisonous ⑱ 독이 있는 toxin ⑲ 독소 bite ⑧ 물다 sting ⑧ 쏘다 release ⑧ 방출하다 [문제] protect ⑧ 보호하다

Review Test

STEP 01

영어는 우리말로, 우리말은 영어로 바꿔 쓰시오.

1	run away	_____	9	과식하다	_____
2	psychologist	_____	10	도전	_____
3	make fun of	_____	11	평가하다	_____
4	successful	_____	12	예측하다	_____
5	practice	_____	13	보호하다	_____
6	emotion	_____	14	후회하다	_____
7	bite	_____	15	의견	_____
8	quit	_____	16	방출하다	_____

STEP 02

Use Grammar

우리말과 일치하도록 괄호 안의 단어를 이용하여 문장을 완성하시오.

1 The musician finished _____ a new song. (compose)
그 음악가는 새 노래를 작곡하는 것을 끝냈다.

2 She is having trouble _____ a name tag to her blouse. (attach)
그녀는 블라우스에 이름표를 붙이는 데 어려움을 겪고 있다.

3 We're going to learn _____ _____ a hat today. (knit)
오늘 우리는 모자 뜨는 것을 배울 것이다.

STEP 03

Grammar Review

학습한 문법 사항을 떠올리며 빈칸을 채우시오.

1 동명사: 「동사원형＋-ing」

2 동명사의 의미상 주어: 동명사 앞에 ① _____ 또는 목적격으로 나타냄

3 비교

★ ② _____ 만 목적어로 취하는 동사	enjoy, finish, mind, avoid, practice, quit, give up 등	
★ ③ _____ 만 목적어로 취하는 동사	want, hope, wish, expect, decide, plan, promise, learn 등	
동명사/to부정사 둘 다 목적어로 취하는 동사	의미 차이 거의 없음	begin, start, like, love 등
	★ 의미 차이 있음	remember, forget, try 등

UNIT 07

접속사 · 분사

A 접속사
B 분사의 종류와 역할
C 분사구문

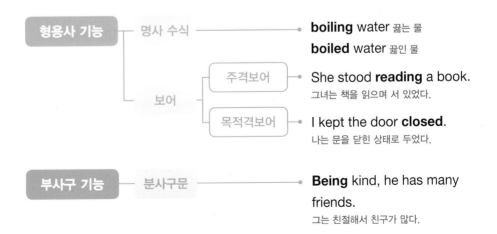

GRAMMAR PREVIEW

1 접속사의 의미

시간	when, while, as, until 등
조건	if, unless 등
결과	so ... that ~
이유	because, as, since 등
양보	though, although 등

2 분사의 역할

형용사 기능
- 명사 수식
 - **boiling** water 끓는 물
 - **boiled** water 끓인 물
- 보어
 - 주격보어 → She stood **reading** a book.
 그녀는 책을 읽으며 서 있었다.
 - 목적격보어 → I kept the door **closed**.
 나는 문을 닫힌 상태로 두었다.

부사구 기능
- 분사구문 → **Being** kind, he has many friends.
 그는 친절해서 친구가 많다.

Grammar Focus

(A) 접속사

1 시간을 나타내는 접속사: when(…할 때), while(…하는 동안에), as(…하면서, …할 때), until(…까지) 등

She was waiting for the bus **when** it started to rain.
His phone rang several times **while** he was sleeping.
As he gets older, he becomes more thoughtful.
They played basketball **until** it got dark.

> ※ 시간을 나타내는 부사절에서는 미래의 일도 현재시제로 나타낸다. **기출 잡기**◀
> We'll wait here *until* the meeting **is** over.

2 이유, 결과를 나타내는 접속사: because[as, since] (… 때문에), so … that ~ (너무 …해서 ~하다) 등

Because[As, Since] it was raining, we had to cancel the field trip.
We were **so** tired **that** we fell asleep on the bus.

3 조건을 나타내는 접속사: if(만약 …라면), unless(…하지 않으면)(= if … not) 등

If you have any questions, feel free to ask.
Let's take a walk **unless** you are busy. (= Let's take a walk **if** you are **not** busy.)

> ※ 조건을 나타내는 부사절에서는 미래의 일도 현재시제로 나타낸다. **기출 잡기**◀
> *If* you **turn** left, you will see the subway station.

4 양보를 나타내는 접속사: though[although](비록 …이지만) 등

The movie is very popular, **though[although]** I don't like it.

5 짝으로 이루어진 접속사

❶ **both A and B**: A와 B 둘 다 (복수 취급)
Both the singer **and** the dancer *are* from that hometown.

❷ **either A or B**: A 또는 B 둘 중 하나 (B에 동사의 수 일치)
Either she **or** you *are* the one who will receive the prize.

❸ **neither A nor B**: A도 B도 아닌 (B에 동사의 수 일치)
Neither food **nor** drinks *are* allowed in this library.

❹ **not only A but also B**: A뿐만 아니라 B도 (= B as well as A) (B에 동사의 수 일치)
Not only Nancy **but also** her parents love camping.
= Her parents **as well as** Nancy love camping.

Check-Up

A 괄호 안에서 알맞은 것을 고르시오.

1 (Though, If) you follow the instructions, you can finish it faster.

2 (As, Unless) I had a lot of work to do, I skipped lunch today.

3 Brian neither called me (or, nor) texted me last night.

4 (Either, Both) my sister and I cried when we watched the movie.

B 밑줄 친 부분을 어법에 맞게 고쳐 쓰시오.

1 Let's stay here until the rain will stop.

2 Both Mike and his brother plays the piano.

3 Neither bus 100 nor 102 go to the theater.

4 Unless you don't leave right away, you'll miss your flight.

C 두 문장이 같은 뜻이 되도록 빈칸에 알맞은 말을 쓰시오.

1 I had little time, but I finished the report.

→ _____ I had little time, I finished the report.

2 If you don't walk faster, we'll be late for the meeting.

→ _____ you walk faster, we'll be late for the meeting.

3 We visit the beach not only in summer but also in winter.

→ We visit the beach in winter _____ _____ _____ in summer.

D 우리말과 일치하도록 괄호 안의 표현을 이용하여 문장을 완성하시오.

1 내가 숙제를 하고 있는 동안에 엄마가 돌아오셨다. (do one's homework)

→ _____ _____ _____ _____ _____ _____, my mother came back.

2 너는 바닐라 또는 딸기 아이스크림 중 하나를 먹을 수 있다. (have)

→ You can _____ _____ vanilla _____ strawberry ice cream.

3 너는 예약을 하지 않으면, 기다려야 할 것이다. (make a reservation)

→ _____ _____ _____ _____ _____, you will have to wait.

4 Alex는 너무 화가 나서 내게 말을 하지 않았다. (angry)

→ Alex was _____ _____ _____ he didn't talk to me.

Grammar Focus

B 분사의 종류와 역할

1 분사의 종류와 의미

❶ 현재분사(v-ing): '…하는(능동)', '…하고 있는(진행)'
We are planning an **exciting** trip to Africa. (능동)
The **crying** baby is my nephew. (진행)

❷ 과거분사(v-ed): '…된(수동)', '…한(완료)'
John bought a **used** car at a cheap price. (수동)
She swept the **fallen** leaves off the street. (완료)

2 분사의 역할

❶ 명사 수식: 주로 앞에서 뒤에 오는 명사를 수식하며, 수식어구나 목적어가 함께 쓰여 길어지는 경우 뒤에서 앞의 명사를 수식한다.
The children were afraid of the **barking** dog.

What is the language **spoken** in Alaska?

❷ 보어 역할: 주어 또는 목적어의 상태나 동작을 보충 설명하는 역할을 한다.
• 주격보어: 주어와의 관계가 능동이면 현재분사로, 수동이면 과거분사로 쓴다.
My father lay on the sofa **reading** a magazine. (능동)
The problem still remains **unsolved**. (수동)

• 목적격보어: 목적어와의 관계가 능동이면 현재분사로, 수동이면 과거분사로 쓴다.
He kept *me* **waiting** for hours. (능동)
Dean left *the door* **unlocked**. (수동)

❸ 감정을 나타내는 형용사: 현재분사는 '…한 감정을 일으키는'이라는 능동의 의미를, 과거분사는 '…한 감정을 느끼는'이라는 수동의 의미를 나타낸다. `기출 잡기`

• boring(지루한) – bored(지루해하는) • shocking(충격적인) – shocked(충격받은)
• exciting(신나는) – excited(신이 난) • interesting(흥미로운) – interested(흥미를 느끼는)
• surprising(놀라운) – surprised(놀란) • confusing(혼란스러운) – confused(혼란스러워하는)
• satisfying(만족스러운) – satisfied(만족한) • disappointing(실망시키는) – disappointed(실망한)

The concert was **boring**.
The audience was **bored** with the concert.

Check-Up

A 괄호 안에서 알맞은 것을 고르시오.

1 He stood (talked, talking) to his friends.
2 The baseball game was (excited, exciting).
3 Be careful not to step on the (broken, breaking) glass.
4 You should keep these vegetables (refrigerated, refrigerating).

B 밑줄 친 부분을 어법에 맞게 고쳐 쓰시오.

1 She is not <u>satisfying</u> with her job.
2 I found him <u>played</u> soccer in the park.
3 I need to have my hair <u>cutting</u> today.
4 The woman <u>worn</u> a red hat is a famous actress.

C 괄호 안의 단어를 빈칸에 알맞은 형태로 쓰시오.

1 I'm reading a book _____ in English. (write)
2 The kids _____ in the pool are my cousins. (swim)
3 A man saw the thief _____ someone's wallet. (steal)
4 Dave felt _____ when he heard about the accident. (shock)

D 우리말과 일치하도록 괄호 안의 단어를 바르게 배열하시오.

1 너는 공원에서 자전거 타는 여자아이를 보았니?
 (riding, the girl, at the park, a bike)
 → Did you see _____?
2 이것들은 우리 삼촌에 의해 찍힌 사진들이다.
 (by, the photos, my uncle, taken)
 → These are _____.
3 강도 사건 이후, 그 가게는 계속 닫혀 있었다. (remained, store, the, closed)
 → After the robbery, _____.
4 그녀는 자고 있는 아기를 안고서 벤치에 앉았다. (a, baby, sleeping, holding)
 → She sat on the bench _____.

Grammar Focus

C 분사구문

분사구문은 「접속사 + 주어 + 동사」로 이루어진 **부사절**을 분사가 이끄는 부사구로 간결하게 나타낸 것이다.

개념 잡기

> 문장의 일부로서 주어와 동사를 가지는 단위를 절이라 하며, 접속사 등으로 서로 연결된다. 부사절은 문장에서 부사 역할을 하는 절을 말한다.

1 분사구문 만드는 법

❶ **부사절의 접속사 생략**

~~When~~ he saw the bus coming, he started to run.

❷ **주절과 같은 부사절의 주어 생략**

~~he~~ saw the bus coming, he started to run.

❸ **부사절의 동사를 v-ing로 변형 (부사절의 동사가 진행형인 경우 v-ing만 남김)**

Seeing the bus coming, he started to run.

※ 부사절의 주어와 주절의 주어가 다를 경우, 부사절의 주어를 분사 앞에 남겨둔다.

~~Because~~ *my roommate* was out, *I* had dinner by myself.

→ **My roommate being** out, I had dinner by myself.

2 분사구문의 의미

❶ **동시동작, 연속동작: '…하면서', '…하고 그리고'**

Listening to the lecture, she took notes. (← As she listened to the lecture,)

A boy came over, **asking** the girl to dance with him. (← ... and asked the girl)

❷ **시간: '…할 때', '…하는 동안', '…한 후에'**

Making dinner, she hurt her finger. (← While she was making dinner,)

Seeing the rain stop, they restarted the game. (← After they saw the rain stop,)

❸ **이유: '… 때문에'**

Being late, we missed the beginning of the show. (← As we were late,)

Not having much money, she couldn't buy the jacket. (분사구문의 부정)

(← Because she didn't have much money,)

❹ **조건: '(만약) …하면'**

Turning right, you will find the department store. (← If you turn right,)

Buying two shirts, you will get one free. (← If you buy two shirts,)

3 「with + (대)명사 + 분사」: '…가[을] ~한 채로'의 의미로, 분사가 명사 또는 대명사의 동작이나 상태를 설명한다.

❶ **「with + (대)명사 + v-ing」: (대)명사와 분사의 관계가 능동인 경우**

Amy was cooking lunch **with the radio playing** music.

Brian is sitting on the couch **with his dog sleeping** next to him.

❷ **「with + (대)명사 + v-ed」: (대)명사와 분사의 관계가 수동인 경우**

Jina fell asleep **with the light turned on**.

Sam tried to walk straight **with his eyes closed**.

Check-Up

A 괄호 안에서 알맞은 것을 고르시오.

1 (To wash, Washing) the dishes, he broke a plate.

2 (Not knowing, Knowing not) what to do, she started to cry.

3 (Being, It being) sunny, they went swimming at the beach.

4 The bus departed at 3 o'clock, (arrived, arriving) in Seoul at 4:30.

B 괄호 안의 단어를 빈칸에 알맞은 형태로 쓰시오.

1 _____ to music, I ate my breakfast. (listen)

2 _____ ill, she stayed in her bed all day. (feel)

3 Ted came in with his shoes _____ in dirt. (cover)

4 He ran away with the police _____ him. (chase)

C 우리말과 일치하도록 괄호 안의 표현을 이용하여 문장을 완성하시오.

1 온종일 시내를 걸어 다녀서 그들은 피곤했다. (walk around)

→ _____ _____ the city all day, they felt tired.

2 그녀는 팔짱을 낀 채로 벽에 걸린 그림을 보았다. (one's arms, cross)

→ She looked at the painting on the wall _____ _____

_____ _____ .

3 이 프로젝트를 성공적으로 마치면 그들은 승진될 것이다. (finish, project)

→ _____ _____ _____ successfully, they will be

promoted.

D 다음 문장을 분사구문 문장으로 바꿔 쓰시오.

1 After they returned from vacation, they started the new task.

→ _____ , they started the new task.

2 As she didn't get the email, she was disappointed.

→ _____ , she was disappointed.

3 I was drawing a landscape, and my sister was sitting beside me.

→ I was drawing a landscape with _____ .

4 Mark went to see the Statue of Liberty, and he took a picture of it.

→ Mark went to see the Statue of Liberty, _____

_____ .

Actual Test

1 괄호 안의 단어를 빈칸에 알맞은 형태로 쓰시오.

1) George had his car _____. (repair)

2) The people at the stadium stood _____. (cheer)

3) The engineer easily restored the _____ files. (damage)

4) Neither Suzy nor Jacob _____ late for school today. (be)

1
stadium 뗑 경기장
cheer 통 환호하다
restore 통 회복시키
다; *복구하다

2 다음 중 밑줄 친 As[as]의 의미가 다른 하나는?

① Jason arrived as we were leaving.

② As my sister poured milk into her mug, she spilled some of it.

③ As we were having dinner, the phone rang.

④ I saw my English teacher as I walked along the street.

⑤ He went to bed early as he had a plane to catch next morning.

2
pour 통 붓다, 따르다
spill 통 (액체 등을) 쏟
다

3 어법상 틀린 부분을 찾아 바르게 고쳐 쓰시오.

1) Not only I but also Max speak Chinese.

2) I will call you when I will come home.

3) The book on the desk remained opening.

4) The accident in the neighborhood was very shocked.

3
neighborhood 뗑
이웃

4 밑줄 친 부분 중 어법상 틀린 것을 찾아 바르게 고쳐 쓰시오.

A: I heard your exams have ended. You must be ① excited.

B: Not really. I got a C in chemistry, and my mom is ② disappointing.

A: What happened? ③ When you prepared for the exam, didn't you study the notes I gave you?

B: No, I didn't. ④ Not having much time to study, I didn't have the chance to look at them.

A: Well, they were really good notes with all the important points ⑤ summarized.

B: Oh, no! I should have read them.

4
chemistry 뗑 화학
summarize 통 요약
하다

5 다음 밑줄 친 부분 중 어법상 바른 것은?

① Both Jim and Lucy <u>works</u> as lawyers.

② Unless it <u>doesn't rain</u>, we will go for a picnic tomorrow.

③ If you <u>will see</u> Thomas, can you tell him to call me?

④ I am still hungry <u>because</u> I had a big lunch.

⑤ The dog was so smart <u>that</u> it could do a huge variety of tricks.

5
trick 몡 재주

6 다음 밑줄 친 부분 중 어법상 틀린 것은?

① They seem to be <u>satisfied</u> with the service.

② Teddy left the room with the light <u>turning off</u>.

③ Do you know the man <u>playing</u> Romeo on the stage?

④ <u>Talking</u> to his mother, he watched a basketball game on TV.

⑤ She accessed the Internet, <u>checking</u> for interesting articles.

6
play 통 놀다; *…의 배역을 맡아하다
access 통 (컴퓨터에) 접속하다

✅ 시험에 꼭 나오는 서술형 문제

1 다음 문장을 분사구문 문장으로 바꿔 쓰시오.

1) While he was traveling in Europe, he made many foreign friends.

→ _____

2) Julia took out her ID card, and she handed it to the staff.

→ _____

3) As we didn't have an empty box, we put our stuff in the plastic bags.

→ _____

1
hand 통 건네다
plastic bag 비닐봉지

2 우리말과 일치하도록 괄호 안의 단어를 이용하여 문장을 완성하시오.

1) Jack은 그의 다리를 꼰 채로 앉아 있었다. (legs, cross)

→ Jack was sitting _____ _____ _____ _____.

2) 우리는 극장이나 카페에 갈 수 있다. (go, either)

→ We can _____ _____ to the cinema _____ to the café.

3) James는 과학뿐만 아니라 역사도 잘한다. (history)

→ James is good at _____ _____ _____ _____
_____ _____.

Grammar in Reading

A Criminal profilers analyze crime scenes and evidence. Based on the (A) ┌ analyzed / analyzing ┐ information, they develop personality and behavioral profiles of the criminals. However, criminal profilers don't solve crimes themselves. They provide the police (B) ┌ attempted / attempting ┐ to solve crimes with profiles. This helps the police understand who may have committed the crimes. These profiles are helpful for narrowing down the list of suspects. **Using** these profiles, the police can often catch the criminals.

1 위 글에 언급된 criminal profilers의 임무로 알맞은 것을 <u>모두</u> 고르시오.

① 범인 검거 ② 범죄 예방 ③ 증거 분석

④ 용의자 심문 · ⑤ 범죄자의 행동 분석표 작성

2 (A), (B)의 각 네모 안에서 어법에 맞는 것을 골라 쓰시오.

(A) _____ (B) _____

B **As** we don't recycle plastic enough, we can't clean up our environment. But people are more willing to recycle **if** they get a reward for doing so. Therefore, the UK has created a "reward and return" program for plastic bottles. Under this plan, people will pay a small fee **when** they purchase plastic bottles. 만약 그들이 그 병들을 재활용 센터에 반납하면, the center will pay that fee back to them. Local governments are now discussing how to best implement this program.

1 위 글의 제목으로 가장 적절한 것은?

① Building a Center for Recycling Plastic

② An Effective Way to Increase Recycling

③ A New Type of Plastic Material

④ The Plan to Make a Recycling Law

⑤ A Controversy about Reusing Plastic

2 위 글의 밑줄 친 우리말과 일치하도록 괄호 안의 단어를 이용하여 문장을 완성하시오. 서술형

→ _____ to the recycling center (if, return)

C Why can't we forget about a question that we got wrong on a test? The Zeigarnik effect explains the reason. It says **unfinished** tasks create tension in our minds. This tension makes us keep thinking about the tasks, **forcing** us to complete them. (①) <u>Zeigarnik realized it while she was watching servers at a restaurant.</u> (②) She noticed the servers remembered orders **until** they completed them. (③) In an experiment, she had two groups of children perform simple tasks. (④) Later, the children were asked if they remembered the tasks. (⑤) Surprisingly, the **interrupted** children remembered the tasks almost six times better.

1 위 글의 흐름으로 보아 주어진 문장이 들어가기에 가장 적절한 곳은?

> She let one group complete the tasks, but the other was interrupted and couldn't finish them.

① ② ③ ④ ⑤

2 위 글의 밑줄 친 문장을 분사구문 문장으로 바꿔 쓰시오. 서술형

→ _____

WORDS

A criminal ⑱ 범죄의 ⑲ 범죄자 (crime ⑲ 범죄) profiler ⑲ 분석가 (profile ⑲ 개요, 분석표) analyze ⑧ 분석하다 evidence ⑲ 증거 personality ⑲ 성격 behavioral ⑱ 행동의 attempt ⑧ 시도하다 commit ⑧ (범죄를) 저지르다 narrow down 좁히다 suspect ⑲ 용의자

B be willing to-v 기꺼이 …하다 reward ⑲ 보상 fee ⑲ 요금 pay back (돈을) 돌려주다 implement ⑧ 시행하다 [문제] law ⑲ 법률 controversy ⑲ 논쟁 reuse ⑧ 재사용하다

C tension ⑲ 긴장 complete ⑧ 완료하다, 끝마치다 server ⑲ 웨이터 perform ⑧ 수행하다 interrupt ⑧ 방해하다

Review Test

영어는 우리말로, 우리말은 영어로 바꿔 쓰시오.

1	chemistry	_____	9	재사용하다	_____
2	neighborhood	_____	10	요약하다	_____
3	chase	_____	11	분석하다	_____
4	restore	_____	12	풍경; 풍경화	_____
5	evidence	_____	13	성격	_____
6	behavioral	_____	14	긴장	_____
7	attempt	_____	15	방해하다	_____
8	commit	_____	16	용의자	_____

우리말과 일치하도록 괄호 안의 단어를 이용하여 문장을 완성하시오.

1 She wiped up the _____ water. (spill)

그녀는 쏟아진 물을 닦았다.

2 _____ his research, he began writing his report. (complete)

연구를 끝마치고 나서, 그는 그의 보고서를 쓰기 시작했다.

3 _____ for our team, we ate chicken. (cheer)

우리 팀을 위해 환호하며, 우리는 치킨을 먹었다.

학습한 문법 사항을 떠올리며 빈칸을 채우시오.

1 접속사

시간	when: …할 때 while: …하는 동안에 as: …하면서, …할 때 until: …까지	이유	because[as, since]: … 때문에
		결과	so … that ~: ① _____
조건	if: 만약 …라면 unless: …하지 않으면	양보	though[although]: 비록 …이지만

both A and B: A와 B 둘 다 ② _____ : A도 B도 아닌	either A or B: A 또는 B 둘 중 하나 not only A but also B: A뿐만 아니라 B도

★ 시간·조건을 나타내는 부사절에서는 미래의 일도 ③ _____ 시제로 나타냄

★ both A and B는 주어일 때 복수 취급하고, either A or B, neither A nor B, not only A but also B는 주어일 때 동사의 수를 ④ _____ 에 일치시킴

2 분사(v-ing, v-ed): 현재분사는 능동·진행의 의미이고, 과거분사는 수동·완료의 의미

★ 감정을 나타내는 형용사: 현재분사는 '…한 감정을 일으키는', 과거분사는 ⑤ '_____' 의 의미

UNIT 08

관계사

A 주격 관계대명사
B 소유격 관계대명사
C 목적격 관계대명사
D 관계대명사 what

E 관계대명사의 계속적 용법
F 관계부사
G 관계부사의 계속적 용법

1 관계대명사의 역할

| 관계대명사 | 접속사 + 대명사 | who, whose, whom 등 |

He knows **the girl**.
그는 그 소녀를 안다.
+
She lives in England.
그녀는 영국에 산다.

He knows **the girl who** lives in England.
그는 영국에 사는 그 소녀를 안다.

2 관계부사의 역할

| 관계부사 | 접속사 + 부사 | when, where, why, how |

This is **the restaurant**.
이곳이 그 식당이다.
+
I had lunch **here**.
나는 여기서 점심을 먹었다.

This is **the restaurant where** I had lunch.
이곳이 내가 점심을 먹은 식당이다.

Grammar Focus

A **주격 관계대명사:** 주격 관계대명사는 관계대명사가 이끄는 절에서 주어 역할을 한다.

1 who: 선행사가 사람인 경우

I saw *a woman* **who** was singing in the street.

(← I saw a woman. + She was singing in the street.)

> **개념 잡기**
> 선행사는 관계사절 앞에 오는 말로
> 관계사절의 수식을 받는다.

2 which: 선행사가 사물이나 동물인 경우

We visited *a restaurant* **which** had great reviews.

(← We visited a restaurant. + It had great reviews.)

3 that: 선행사가 사람, 사물, 또는 동물인 경우

The writer **that[who]** wrote this book is my friend.

(← The writer is my friend. + He wrote this book.)

This is *the building* **that[which]** was built in 1895.

(← This is the building. + It was built in 1895.)

※ 「주격 관계대명사 + be동사」는 생략할 수 있으며, 이때 뒤의 현재분사구나 과거분사구가 앞의 선행사를 수식한다.

The boy (**who[that] is**) playing soccer is my cousin.

B **소유격 관계대명사:** 소유격 관계대명사는 관계대명사가 이끄는 절에서 소유격 역할을 한다.

1 whose: 선행사가 사람인 경우

Ted saw *a man* **whose** hairstyle was very unusual.

(← Ted saw a man. + His hairstyle was very unusual.)

2 whose/of which: 선행사가 사물이나 동물인 경우

I need to fix *the bike* **whose** brakes are broken.

(← I need to fix the bike. + Its brakes are broken.)

= I need to fix *the bike* the brakes **of which** are broken.

cf. 선행사가 사물이나 동물인 경우에도 주로 whose를 쓴다.

Check-Up

A 괄호 안에서 알맞은 것을 고르시오.

1 He talked to the woman (who, which) was sitting next to him.
2 Did you put away the food (who, that) was on the table?
3 We're looking for someone (whose, which) ideas are creative.
4 I bought a necklace (who, which) was similar to my mother's.

B 밑줄 친 부분을 어법에 맞게 고쳐 쓰시오.

1 I met a girl <u>that</u> birthday was the same as mine.
2 She built a house <u>which</u> walls were made of wood.
3 They found the gold <u>who</u> was hidden in the cave.
4 The man <u>which</u> came to the door left a present for you.

C 우리말과 일치하도록 괄호 안의 단어를 바르게 배열하시오.

1 그들은 그 돈을 기부한 사람을 몰랐다.
 (who, the money, donated, the person)
 → They didn't know _____.
2 나는 꿈이 인기 있는 축구 선수가 되는 것인 남자아이를 안다.
 (is, whose, soccer player, a, popular, to be, dream)
 → I know a boy _____.
3 이것은 한 유명한 건축가에 의해 설계된 박물관이다.
 (designed, architect, by, a museum, famous, a)
 → This is _____.

D 두 문장을 관계대명사를 이용하여 한 문장으로 바꿔 쓰시오.

1 The vet examined the dog. It had broken its right leg.
 → The vet examined _____
 _____.
2 Look at the girls. They are dancing on the stage.
 → Look at _____.
3 The police helped the woman. Her son was missing.
 → The police helped _____.

A
put away 치우다
creative 형 창의적인

B
cave 명 동굴

C
design 동 설계하다
architect 명 건축가

D
missing 형 없어진, 실종된

Grammar Focus

C **목적격 관계대명사:** 목적격 관계대명사는 관계대명사가 이끄는 절에서 목적어 역할을 한다.

1 who(m): 선행사가 사람인 경우

That girl is *the classmate* **who(m)** I told you about.

(← That girl is the classmate. + I told you about her.)

2 which: 선행사가 사물이나 동물인 경우

This is *the movie* **which** my friends love the most.

(← This is the movie. + My friends love it the most.)

3 that: 선행사가 사람, 사물, 또는 동물인 경우

I know *the people* **that[who(m)]** you invited to the party.

(← I know the people. + You invited them to the party.)

Can I see *the photos* **that[which]** you took during your trip?

(← Can I see the photos? + You took them during your trip.)

※ 목적격 관계대명사는 생략이 가능하다.

I don't like *the present* (**which[that]**) he gave me.

D ## 관계대명사 what

선행사를 포함하는 관계대명사로 '…하는 것'의 의미이며, 보통 the thing which[that]로 바꿔 쓸 수 있다.

What you are listening to is my favorite song.
= **The thing which[that]** you are listening to is my favorite song.

E ## 관계대명사의 계속적 용법

관계대명사 앞에 콤마(,)를 써서 나타내며, 선행사에 대해 추가적인 정보를 제공할 때 사용된다.

Emily had *an egg sandwich*, **which** she always enjoys.

※ 관계대명사 that과 what은 계속적 용법으로 쓸 수 없다. `기출 잡기`

I will never forget the championship game, **which** I saw at the City Stadium.
I will never forget the championship game, that I saw at the City Stadium. (X)

We will remember **what** you did for us.
We will remember, what you did for us. (X)

Check-Up

A 괄호 안에서 알맞은 것을 고르시오.

1 She is the only person (that, which) I can trust.

2 (What, That) happened yesterday wasn't your fault.

3 I found the poem (who, which) I wrote ten years ago.

4 I read the Sherlock Holmes stories, (what, which) Olive recommended.

B 빈칸에 알맞은 관계대명사를 [보기]에서 골라 쓰시오. (단, 한 번씩만 쓰시오.)

보기 who what which whom

1 A banana is _____ I ate for breakfast.

2 These are people _____ I've never seen before.

3 There are some foods _____ I'm allergic to.

4 We threw a party for Sarah, _____ got a new job recently.

C 밑줄 친 부분을 어법에 맞게 고쳐 쓰시오.

1 Joshua is a teacher <u>which</u> many students respect.

2 I introduced her to Jim, <u>whom</u> wanted to meet her.

3 We ate chocolate muffins, <u>that</u> I made for dessert.

4 Do you remember the title of the film <u>what</u> we watched last week?

D 우리말과 일치하도록 괄호 안의 단어를 바르게 배열하시오.

1 David는 우리 엄마가 다녔던 학교에 다녔다.
(my mother, the school, that, went to)
→ David went to _____.

2 너희들이 이번 시간에 배울 것은 현대 미술이다. (study, you, what, will)
→ _____ this time is modern art.

3 나는 Sam과 함께 공부하는데, 그는 수학을 잘한다. (is, math, who, at, good)
→ I study with Sam, _____.

4 그녀는 늘 내가 의지할 수 있는 친구였다. (rely on, can, a friend, I)
→ She has always been _____.

Grammar Focus

F 관계부사

관계부사는 시간, 장소, 이유, 방법 등을 나타내는 선행사를 수식하는 관계사절에서 부사 역할을 한다. 관계부사는 「전치사 + 관계대명사」로 바꿔 쓸 수 있다.

1 when (= on[in/at/during] which)

Christmas is *a day* **when** everyone spends time with their family.
= Christmas is *a day* **on which** everyone spends time with their family.
(← Christmas is a day. + Everyone spends time with their family on that day.)

2 where (= at[in/to/on] which)

This is *the place* **where** Mason proposed to me.
= This is *the place* **at which** Mason proposed to me.
(← This is the place. + Mason proposed to me at the place.)

3 why (= for which)

Did you hear *the reason* **why** the show was canceled?
= Did you hear *the reason* **for which** the show was canceled?
(← Did you hear the reason? + The show was canceled for the reason.)

4 how (= in which)

Look at **how[the way]** the magician escaped from the cage.
= Look at *the way* **in which** the magician escaped from the cage.
(← Look at the way. + The magician escaped from the cage in the way.)

※ 관계부사 how는 방법을 나타내는 선행사 the way와 함께 쓰지 않는다. `기출 잡기`
She didn't like **how[the way]** her daughter dressed.
She didn't like the way how her daughter dressed. (X)

G 관계부사의 계속적 용법

관계부사 앞에 콤마(,)를 써서 나타내며, 선행사에 대해 추가적인 정보를 제공할 때 사용된다. when과 where만 계속적 용법으로 쓸 수 있다.
Rebecca got married in 2015, **when** she was 30 years old.
We visited Disneyland, **where** we had a wonderful time.

Check-Up

A 괄호 안에서 알맞은 것을 고르시오.

1 We left at 6 p.m., (when, how) it was getting dark.
2 This book shows (how, which) the Greeks won the battle.
3 This is the house (when, where) Van Gogh lived until he died.
4 Do you know the reason (why, where) she left early the other day?

B 빈칸에 알맞은 관계부사를 [보기]에서 골라 쓰시오. (단, 한 번씩만 쓰시오.)

보기 why how when where

1 She didn't like _____ she looked in the mirror.
2 Angela likes spending time in the garden, _____ there are many flowers.
3 I'll never forget the day _____ I met Sue for the first time.
4 His kind personality is the reason _____ people like him.

C 밑줄 친 부분을 어법에 맞게 고쳐 쓰시오.

1 That was the Monday <u>why</u> he left for Paris.
2 The reason <u>when</u> Susan was in a hurry still hasn't been found.
3 She talked about <u>the way how</u> she had made the chicken curry.
4 This is the restaurant <u>which</u> many tourists come to eat.

D 우리말과 일치하도록 괄호 안의 단어를 바르게 배열하시오.

1 어떤 사람들은 그녀가 연기하는 방식을 비판한다. (acts, how, she)
 → Some people criticize _____.
2 한국전쟁이 발발한 해는 1950년이었다. (broke out, the Korean War, when)
 → The year _____ was 1950.
3 승객들은 비행기가 연착된 이유를 들었다. (was, the flight, why, delayed)
 → The passengers were told the reason _____
 _____.
4 이 해변은 우리가 매년 여름 방학을 보내는 장소이다.
 (we, spend, where, every summer vacation)
 → This beach is the place _____.

Actual Test

1 빈칸에 알맞은 관계사를 [보기]에서 골라 쓰시오.

보기	who	what	when	whose

1) He hopes Amy will like _____ he bought for her.
2) That is the city _____ mayor ran for president last year.
3) The man _____ just boarded the plane is a famous actor.
4) August 15, 1945 was the day _____ Korea became an independent country.

2 어법상 틀린 부분을 찾아 바르게 고쳐 쓰시오.

1) Show me the way how you knitted this sweater.
2) I plan to visit the Louvre Museum, what is in Paris.
3) They finally found the bike when had been stolen by robbers.
4) The driver whom ran the stop sign had minor injuries.

3 다음 밑줄 친 부분 중 생략 가능한 것은?

① She created a poster <u>whose</u> message was clear.
② The musician <u>that</u> won the award is German.
③ Are you going to bring the hat <u>which</u> you had on yesterday?
④ The baker <u>who</u> is making chocolate cookies is my sister.
⑤ I went to the same school as Teresa, <u>who</u> runs a hospital now.

4 다음 중 빈칸에 들어갈 말이 다른 하나는?

① The car ____ my father drives runs on electricity and gas.
② Did you see the girl ____ was playing with the cat?
③ This is a new book ____ author is a famous fantasy writer.
④ This is a radio program ____ a lot of people like to listen to.
⑤ The flight attendant ____ is helping the old man seems kind.

1
mayor ⑲ 시장
run for …에 출마하다
independent ⑳ 독립의

2
robber ⑲ 강도
minor ⑳ 작은, 가벼운

3
clear ⑳ 분명한
award ⑲ (부상이 딸린) 상
German ⑳ 독일인의
run ⑧ 달리다; *운영[경영]하다

4
electricity ⑲ 전기
author ⑲ 저자
flight attendant 승무원

90

5 다음 밑줄 친 부분 중 어법상 바른 것은?

① Look for the puppy whose tail is very short.

② I found the book, that was released in 2001.

③ Jimmy wore the watch what he bought in Italy.

④ He wanted to visit the town how his grandfather was born.

⑤ She is taking care of her niece whom goes to the kindergarten.

5
niece ⑲ 조카
kindergarten ⑲ 유치원

6 다음 밑줄 친 부분 중 어법상 틀린 것은?

① Do you remember the day when we first met?

② I used a laptop which was extremely cheap.

③ People's feelings can be hurt because of the way you talk.

④ His parents scolded him about that he did yesterday.

⑤ I like the song which Mike played at the school festival.

6
extremely ⑲ 몹시, 매우
scold ⑧ 야단치다

✅ 시험에 꼭 나오는 서술형 문제

1 두 문장을 관계사를 이용하여 한 문장으로 바꿔 쓰시오.

1) He took cold medicine. His coworker gave it to him.

→ _____

2) Let's go to the bus stop. You lost your purse at the bus stop.

→ _____

3) She is a student. I can agree with her opinion.

→ _____

1
purse ⑲ 지갑

2 우리말과 일치하도록 괄호 안의 표현을 이용하여 문장을 완성하시오.

1) 그는 그녀가 그녀의 전화를 받지 않았던 이유를 알고 싶어 한다.

(the reason, answer, phone)

→ He wants to know _____.

2) Thomas는 내가 고용하고 싶은 사람이다. (the person, want, hire)

→ Thomas is _____.

3) 우리는 런던에 갔는데, 그곳에서 우리는 멋진 뮤지컬을 보았다.

(London, see, a great musical)

→ We went to _____.

2
hire ⑧ 고용하다

Grammar in Reading

A Vegans and vegetarians are groups of people ____(A)____ don't eat meat. (①) However, many people do not understand the differences between them. (②) Vegetarians merely avoid foods **that** involve the slaughter of animals. (③) This means they can eat some foods **that** are produced by animals, such as honey, eggs, or dairy products. (④) In fact, vegans also don't use materials ____(B)____ can only be produced by killing animals, such as leather or fur. (⑤)

1 위 글의 흐름으로 보아 주어진 문장이 들어가기에 가장 적절한 곳은?

> Vegans, on the other hand, do not eat any foods that come from animals.

① ② ③ ④ ⑤

2 위 글의 빈칸 (A), (B)에 들어갈 알맞은 관계사를 쓰시오.

(A) _____ (B) _____

B Some people **who** love sports enjoy a party in the stadium parking lot before their favorite game. This event is called a "tailgate party." People eat delicious food and play games around the tailgate, **which** is a door on the back of a truck. People **whose** interests are similar can meet each other at these parties. <u>전에 서로 몰랐던 사람들은 경기가 시작할 때쯤 흔히 친구가 된다.</u>

1 위 글의 제목으로 가장 적절한 것은?

① Confusing Sports Rules
② A Special Party for Sports Lovers
③ Celebrating Winning Sports Teams
④ What You Should Bring to a Party
⑤ The Most Historical Stadium in the World

2 위 글의 밑줄 친 우리말과 일치하도록 관계대명사와 괄호 안의 표현을 이용하여 문장을 완성하시오. 서술형

→ People _____
 by the time the game starts. (know, each other, before, often, become friends)

C Social enterprises are organizations **whose** primary goal is the common good. They provide poor people with both jobs and useful social services. At the same time, they seek to make a profit like traditional businesses. This makes them different from nongovernmental organizations (NGOs), ____(A)____ don't focus on generating a profit. Social enterprises are innovative because they provide services **that** the government and other companies don't offer. One good example of a social enterprise is the magazine publisher The Big Issue Company, ____(B)____ gives the homeless a chance to earn money by selling magazines.

1 social enterprises에 대해 위 글에서 언급되지 <u>않은</u> 것은?

① 정의 ② 유래 ③ 하는 일

④ NGO와 다른 점 ⑤ 예시

2 위 글의 빈칸 (A)와 (B)에 공통으로 들어갈 말로 알맞은 것은?

① that ② what ③ whom

④ where ⑤ which

WORDS

A vegan ⑲ 엄격한 채식주의자 vegetarian ⑲ 채식주의자 merely ⑲ 단지 involve ⑧ 포함하다 slaughter ⑲ (가축의) 도살, 도축 dairy ⑳ 유제품의 leather ⑳ 가죽 fur ⑳ (일부 동물의) 털

B parking lot 주차장 tailgate ⑳ (자동차의) 뒷문 **[문제]** historical ⑳ 역사적, 역사상의

C enterprise ⑳ 기업 organization ⑳ 조직 primary ⑳ 주된 common good 공익 profit ⑳ 이익 nongovernmental ⑳ 비정부의, 민간의 generate ⑧ 만들어내다 innovative ⑳ 획기적인 publisher ⑳ 출판사 homeless ⑳ 노숙자의

Review Test

STEP 01

영어는 우리말로, 우리말은 영어로 바꿔 쓰시오.

1	primary	_____	9	획기적인	_____
2	organization	_____	10	채식주의자	_____
3	historical	_____	11	건축가	_____
4	passenger	_____	12	최근에	_____
5	criticize	_____	13	없어진, 실종된	_____
6	publisher	_____	14	잘못, 책임	_____
7	introduce	_____	15	야단치다	_____
8	extremely	_____	16	유제품의	_____

STEP 02
Use Grammar

우리말과 일치하도록 [보기]에서 각각 알맞은 관계사와 단어를 골라 문장을 완성하시오.

보기	why	what	whom	hire	poem	respect

1 Tell me about a person _____ you _____.
나에게 네가 존경하는 사람에 관해 말해줘.

2 We're not sure about the reason _____ he wants to _____ her.
우리는 그가 그녀를 고용하고 싶어 하는 이유를 잘 모르겠다.

3 _____ we will learn next is how to write a _____.
우리가 다음에 배울 것은 시를 쓰는 방법이다.

STEP 03
Grammar Review

학습한 문법 사항을 떠올리며 빈칸을 채우시오.

	선행사	관계사
관계대명사	사람	who(주격), whose(소유격), who(m)(목적격)
	사물·동물	which(주격, 목적격), whose[of which](소유격)
	사람·사물·동물	① _____ (주격, 목적격)
	선행사 없음	② _____ (= the thing which[that])
관계부사	시간을 나타내는 명사	when
	장소를 나타내는 명사	where
	이유를 나타내는 명사	③ _____
	방법을 나타내는 명사	how

★ 「④ _____ +be동사」와 목적격 관계대명사는 생략할 수 있음

★ 관계부사 ⑤ _____ 는 방법을 나타내는 선행사 the way와 함께 쓰지 않음

UNIT 09

가정법
A 가정법 과거와 과거완료
B I wish / as if / without+가정법

1 가정법의 의미

현실 → **가정법** → 현실의 반대

I don't have money,
so I can't buy a car.
나는 돈이 없어서 차를 살 수 없다.

현재나 과거의 사실과
반대되는 상황을 가정

If I had money,
I could buy a car.
내가 돈이 있다면 차를 살 수 있을 텐데.

2 가정법의 종류

 가정법 과거 | 현재 사실의 반대 → **If** I **had** more time, I **would finish** it.
내게 더 많은 시간이 있다면 그것을 끝낼 텐데.

가정법 과거완료 | 과거 사실의 반대 → **If** I **had seen** her, I **would have said** hello.
내가 그녀를 봤다면 인사했을 텐데.

Grammar Focus

A 가정법 과거와 과거완료

1 가정법 과거: 「If + 주어 + 동사의 과거형, 주어 + would[could/might] + 동사원형」, '…라면 ~할 텐데'의 의미로, 현재 사실과 반대되거나 실현 가능성이 희박한 일을 가정할 때 쓴다.

If he **had** a guitar, he **would play** songs for you.
(→ As he doesn't have a guitar, he doesn't play songs for you.)

※ 가정법 과거에서 If절의 동사가 be동사일 경우, 인칭과 수에 관계없이 were를 쓴다.
If I **were** you, I **wouldn't buy** it.

2 가정법 과거완료: 「If + 주어 + had v-ed, 주어 + would[could/might] + have v-ed」, '…했[였]다면 ~했을 텐데'의 의미로, 과거 사실과 반대되는 상황을 가정할 때 쓴다.

If he **had known** her number, he **could have called** her.
(→ As he didn't know her number, he couldn't call her.)

B I wish / as if / without + 가정법

1 I wish + 가정법: 실현 불가능한 현재나 과거의 소망에 대한 유감이나 아쉬움을 나타낼 때 쓴다.

❶ **I wish + 가정법 과거**: 「I wish + 주어 + 동사의 과거형」, '…라면 좋을 텐데'
I wish I **had** my own room. (→ I'm sorry that I don't have my own room.)

❷ **I wish + 가정법 과거완료**: 「I wish + 주어 + had v-ed」, '…했[였]다면 좋을 텐데'
I wish I **had learned** how to swim. (→ I'm sorry that I didn't learn how to swim.)

2 as if + 가정법: 주절과 같은 시점의 일이나 그 이전 시점의 일을 반대로 가정할 때 쓴다.

❶ **as if + 가정법 과거**: 「as if + 주어 + 동사의 과거형」, '마치 …하는[인] 것처럼'
He talks **as if** he **were** older than me. (→ In fact, he isn't older than me.)

❷ **as if + 가정법 과거완료**: 「as if + 주어 + had v-ed」, '마치 …했[였]던 것처럼'
She acts **as if** she **hadn't touched** the valuable painting.
(→ In fact, she touched the valuable painting.)

3 without + 가정법

❶ **without + 가정법 과거**: '…이 없다면 ~할 텐데'의 의미로, 「if it were not for …」로 바꿔 쓸 수 있다.
Without water, all living things **would die**. (→ **If it were not for** water, ….)

❷ **without + 가정법 과거완료**: '…이 없었다면 ~했을 텐데'의 의미로, 「if it had not been for …」로 바꿔 쓸 수 있다.
Without your support, I **wouldn't have had** a pleasant trip.
(→ **If it had not been for** your support, ….)

Check-Up

A 괄호 안에서 알맞은 것을 고르시오.

1 If she hadn't missed the bus, she would (attend, have attended) the meeting.

2 If I (don't, didn't) watch this movie every year, it wouldn't feel like Christmas.

3 If I (heard, had heard) about the scholarship, I would have applied for it.

B 괄호 안의 단어를 빈칸에 알맞은 형태로 쓰시오.

1 She screamed as if she _____ a ghost. (see)

2 I wish Ryan _____ with us last weekend. (travel)

3 If I _____ creative ideas, I could become an inventor. (have)

4 Without the map, we wouldn't _____ Sam's house last night. (find)

C 다음 문장을 가정법 문장으로 바꿔 쓰시오.

1 He didn't have his keys, so he didn't drive there yesterday.
→ If _____ .

2 Because of her advice, we have all the necessary information.
→ Without _____ .

3 As I am not tall, I ask Sally to help me hang my clothes up.
→ If _____ .

D 우리말과 일치하도록 괄호 안의 표현을 이용하여 문장을 완성하시오.

1 컴퓨터가 없다면 삶이 불편할 텐데. (be)
→ _____ _____ _____ _____
computers, life would be inconvenient.

2 내가 오늘 학교에 가지 않아도 된다면 좋을 텐데. (not, have to)
→ _____ _____ _____ _____
_____ go to school today.

3 내가 Jim이 아프다는 것을 알았다면 그를 보러 갔을 텐데. (know)
→ _____ _____ _____ Jim was sick, I
would have gone to see him.

Actual Test

1 빈칸에 들어갈 말을 [보기]에서 골라 알맞은 형태로 쓰시오.

보기	read	eat	be	visit

1) He talks as if he _____ New York before.

2) If Jack had arrived on time, he could _____ dessert.

3) If she _____ my friend, I would invite her to my wedding.

4) I wish I _____ the novel before it was made into a movie.

2 어법상 틀린 부분을 찾아 바르게 고쳐 쓰시오.

1) The man acts as if he knows me, but he is a stranger.

2) I wish Ian scored a goal in the championship last week.

3) Without the coupon, I wouldn't buy this bag at a cheaper price yesterday.

3 다음 문장을 가정법 문장으로 바꿔 쓰시오.

1) I'm sorry that I lost my smartphone last night.

　→ I wish _____.

2) As his computer was broken, he borrowed mine.

　→ If _____.

3) As I don't have enough time, I don't check my email often.

　→ If _____.

4 다음 밑줄 친 부분 중 어법상 바른 것은?

① Daniel treats me as if I were a kid, but I'm not.

② I wish my house is closer to your house.

③ If I were president, I would have tried to help.

④ If I knew where you were yesterday, I would have picked you up.

⑤ Without her help, I wouldn't get an A on the last exam.

5 다음 밑줄 친 부분 중 어법상 틀린 것은?

① I wish I <u>were</u> a superhero.

② If Ryan <u>passed</u> the test, he would have been hired.

③ Rachel acted as if she <u>hadn't had</u> a boyfriend.

④ Without the receipt, we <u>couldn't exchange</u> the shirt.

⑤ If you cleaned up your room, your mom <u>would be</u> happy.

6 (A), (B), (C)의 각 괄호 안에서 어법에 맞는 표현으로 가장 적절한 것을 골라 쓰시오.

> (A) If I had beverages, I (would give, would have given) you some.
> (B) If she (owned, had owned) a dog, she would feel safer at home.
> (C) Frank talked as if he (fought, had fought) in the Korean War.

(A) _____ (B) _____ (C) _____

✅ 시험에 꼭 나오는 서술형 문제

1 우리말과 일치하도록 괄호 안의 단어를 바르게 배열하시오.

1) Cindy는 마치 그녀가 그 사고를 목격했던 것처럼 말한다.

(if, had, the accident, as, witnessed, talks, she)

→ Cindy _____.

2) 그가 바쁘지 않다면, 그는 그의 딸과 더 많은 시간을 보낼 텐데.

(his daughter, not, were, he, would, more time, spend, busy, with)

→ If he _____.

2 우리말과 일치하도록 괄호 안의 표현을 이용하여 문장을 완성하시오.

1) Jason이 작년에 나의 조언을 들었다면 좋을 텐데. (listen to one's advice)

→ I _____.

2) 내가 미술을 전공했다면, 나는 예술가가 되었을 텐데. (major in art)

→ _____, I would have become an artist.

Grammar in Reading

A Many people think about climate change as if it (A) were / had been only solvable by advanced science. However, there may be a very simple way to solve climate change: _____. They naturally remove carbon from the air as they grow. If people made a forest that is the same size as the United States, it would (B) remove / have removed 205 billion metric tons of carbon from the atmosphere. This is equal to two-thirds of all the carbon emissions that humans have created since *the Industrial Revolution.

*the Industrial Revolution 산업혁명

1 위 글의 빈칸에 들어갈 말로 가장 적절한 것은?

① stop destroying national parks
② drive fuel-efficient cars
③ just plant more trees
④ use advanced carbon detectors
⑤ filter carbon out of the atmosphere

2 (A), (B)의 각 네모 안에서 어법에 맞는 것을 골라 쓰시오.

(A) _____ (B) _____

B One day, after breakfast, I noticed spots in my vision. They looked **as if** they **had been caused** by (A) staring / starving at a bright light. They got (B) better / worse, so I called the clinic. The nurse immediately said, "We're sending an ambulance. Don't hang up." I was about to say it wasn't a big deal, but I suddenly (C) collapsed / collaborated. The next thing I remember is waking up in a hospital bed. It was a *stroke. 그 간호사의 빠른 생각이 없었다면, 나는 죽었을 것이다.

*stroke 뇌졸중

1 (A), (B), (C)의 각 네모 안에서 문맥에 맞는 낱말로 가장 적절한 것은?

(A)	(B)	(C)
① staring	— better	— collapsed
② staring	— worse	— collapsed
③ staring	— worse	— collaborated
④ starving	— better	— collaborated
⑤ starving	— worse	— collapsed

2 위 글의 밑줄 친 우리말과 일치하도록 괄호 안의 단어를 바르게 배열하시오. 서술형

→ _____

(have, I, the nurse's, would, quick thinking, died, without)

C One day, a dog ran into a butcher shop and grabbed a steak. The butcher knew the dog belonged to a lawyer who lived nearby. He called the lawyer, but acted **as if** nothing **had happened**. He asked, "**If** a dog **stole** a steak from my shop, **would** its owner **be required** to pay for it?" "Yes," answered the lawyer. The butcher then explained the situation and demanded $10. The next day, he received $10 from the lawyer with a bill that read, "Legal Consultation Fee: $150." He said, "<u>처음부터 변호사에게 전화하지 않았다면 좋을 텐데.</u>"

1 위 글의 분위기로 가장 적절한 것은?

① sad ② scary ③ funny
④ hopeful ⑤ peaceful

2 위 글의 밑줄 친 우리말을 영어로 바르게 옮긴 것은?

① I wish I called the lawyer in the first place.
② I wish I don't call the lawyer in the first place.
③ I wish I didn't call the lawyer in the first place.
④ I wish I hadn't called the lawyer in the first place.
⑤ I wish I haven't called the lawyer in the first place.

WORDS **A** solvable ⓐ 해결할 수 있는 advanced ⓐ 선진의, 고급의 naturally ⓐ 자연 발생적으로 remove ⓥ 제거하다 carbon ⓝ 탄소 metric ton 미터톤 atmosphere ⓝ 대기 equal ⓐ 동일한 emission ⓝ 배출 **[문제]** fuel-efficient ⓐ 연료 효율성이 높은 detector ⓝ 탐지기 filter ... out …을 걸러 내다

B spot ⓝ 점 vision ⓝ 시력; *시야 clinic ⓝ (전문) 병원 be about to-v 막 …하려는 참이다

C butcher shop 정육점 butcher ⓝ 정육점 주인 belong to …에 속하다 demand ⓥ 요구하다 bill ⓝ 청구서 read ⓥ (…라고) 적혀 있다 legal ⓐ 법률과 관련된 consultation ⓝ 상담

UNIT 09 가정법 **101**

Review Test

STEP 01

영어는 우리말로, 우리말은 영어로 바꿔 쓰시오.

1	advanced	_____	9	대기 _____
2	consultation	_____	10	목격하다 _____
3	stranger	_____	11	배출 _____
4	exchange	_____	12	시력; 시야 _____
5	inconvenient	_____	13	영수증 _____
6	demand	_____	14	장학금 _____
7	bill	_____	15	법률과 관련된 _____
8	beverage	_____	16	제거하다 _____

STEP 02

Use Grammar

우리말과 일치하도록 괄호 안의 단어를 이용하여 문장을 완성하시오.

1 I wish I _____ to the baseball team. (belong)

내가 그 야구팀에 속해 있다면 좋을 텐데.

2 If I were qualified, I _____ _____ for the job. (apply)

내가 자격이 있다면, 나는 그 일에 지원할 텐데.

3 If she _____ _____ one more goal, her team would have won the game. (score)

그녀가 한 골을 더 넣었다면, 그녀의 팀이 경기에서 승리하였을 텐데.

STEP 03

Grammar Review

학습한 문법 사항을 떠올리며 빈칸을 채우시오.

• 가정법 과거 (현재 사실과 반대, 실현 가능성이 희박한 일을 가정)	「If + 주어 + ① _____, 주어 + would[could / might] + 동사원형」 (…라면 ~할 텐데) ★ if절의 동사가 be동사일 경우, 인칭과 수에 관계없이 ② _____ 를 씀
• 가정법 과거완료 (과거 사실의 반대로 가정)	「If + 주어 + ③ _____, 주어 + would[could / might] + have v-ed」 (…했[였]다면 ~했을 텐데)
• I wish + 가정법 과거 가정법 과거완료	「I wish + 주어 + 동사의 과거형」 (…라면 좋을 텐데) 「I wish + 주어 + had v-ed」 (④ _____)
• as if + 가정법 과거 가정법 과거완료	「as if + 주어 + 동사의 과거형」 (마치 …하는[인] 것처럼) 「as if + 주어 + ⑤ _____」 (마치 …했[였]던 것처럼)
• without + 가정법 과거 가정법 과거완료	→ 「if it were not for …」 (…이 없다면 ~할 텐데) → 「if it had not been for …」 (…이 없었다면 ~했을 텐데)

UNIT 10

비교 구문·특수 구문

A 비교 구문의 기본 형태
B 비교 구문을 포함한 주요 표현
C 강조
D 도치
E 부정

GRAMMAR PREVIEW

1 비교 구문

비교 구문	성질, 상태, 수량의 정도를 비교		
		원급	Sue is **as pretty as** Laura. Sue는 Laura만큼 예쁘다.
		비교급	Jim is **taller than** Sam. Jim은 Sam보다 키가 더 크다.
		최상급	Today is **the coldest** day of the year. 오늘은 일 년 중 가장 추운 날이다.

2 특수 구문

강조	특정 어구 강조		I **do** *want* to meet him. 나는 그를 정말 만나고 싶다.
도치	주어와 동사의 순서 변경		*On the hill* **was a house**. 언덕 위에 집이 있었다.
부정	부정의 부사		She **rarely** drinks coffee. 그녀는 커피를 거의 마시지 않는다.
	부분부정		**Not all** of them like soccer. 그들 모두가 축구를 좋아하는 것은 아니다.
	전체부정		**None** of us used the product. 우리 중 아무도 그 제품을 사용하지 않았다.

Grammar Focus

A 비교 구문의 기본 형태

1 「as+형용사[부사]의 원급+as」: '~만큼 …한[하게]'
You can stay here **as long as** you want.
Soccer is **not as[so] popular as** baseball in this country. (~만큼 …하지 않은)

cf. 부정형으로 쓸 때는 앞에 있는 as 대신 so를 쓰기도 한다.

2 「비교급+than」: '~보다 더 …한[하게]'
The novel was **more exciting than** the movie version.
The concert ended **later than** we expected.

※ 비교급을 강조할 때는 비교급 앞에 much, far, a lot, even 등을 쓴다. 기출 잡기◀
Taking the subway is **much** *faster* than taking the bus.

3 「the+최상급」: '가장 …한[하게]'
Yesterday was **the hottest** day of the year.
She is **the most beautiful** girl **(that) I've ever met**. (지금까지 ~한 것[사람] 중 가장 …한)

※ 최상급을 강조할 때는 최상급 앞에 much, by far, the very 등을 쓴다.
This is **by far** *the most interesting* movie.

B 비교 구문을 포함한 주요 표현

1 「as+원급+as possible」: '가능한 한 …한[하게]' (= as + 원급 + as + 주어 + can)
They wanted to donate **as much as possible**.
Bring **as many chairs as you can**.

2 「비교급+and+비교급」: '점점 더 …한[하게]'
It was getting **darker and darker** outside.
The situation is getting **more and more serious**.

3 「the+비교급 …, the+비교급 ~」: '…하면 할수록 더 ~하다'
The higher the plane went, **the more nervous** I became.
The harder I studied math, **the better** I could understand it.

4 「배수사+as+원급+as」: '~보다 몇 배만큼 더 …한[하게]' (= 「배수사+비교급+than」)
A business seat on the flight is **twice as expensive as** an economy seat.
This room is **three times bigger than** mine.

Check-Up

A 괄호 안에서 알맞은 것을 고르시오.

1 This magazine is as (thick, thicker) as a dictionary.

2 Do you know which city in China is the (larger, largest)?

3 This couch is (more, the most) comfortable than the old one.

4 The more you exercise, (healthier, the healthier) you will become.

A
dictionary ⑲ 사전
comfortable ⑲ 편안한

B 밑줄 친 부분을 어법에 맞게 고쳐 쓰시오.

1 This book is <u>very</u> more helpful than the previous one.

2 This is the <u>boring</u> musical that I have ever seen.

3 The civil war in that country is getting <u>bad and bad</u>.

4 Changing the light bulb was <u>as not easy as</u> I thought.

B
previous ⑲ 이전의
civil war 내전
light bulb 전구

C 우리말과 일치하도록 괄호 안의 단어를 이용하여 문장을 완성하시오.

1 그 시험은 내가 예상했던 것보다 더 어려웠다. (hard)

→ The exam was _____ _____ I had expected.

2 나는 가능한 한 빨리 당신의 이메일에 답할 것이다. (soon)

→ I'll reply to your email _____ _____ _____

_____.

3 이야기가 계속되면서, 그것은 점점 더 흥미진진해졌다. (exciting)

→ As the story went on, it became _____ _____

_____ _____.

4 이것은 내 리본보다 네 배 더 길다. (times, long)

→ This is _____ _____ _____ than my ribbon.

C
reply ⑤ 대답하다; *답장
을 보내다

D 두 문장이 같은 뜻이 되도록 빈칸에 알맞은 말을 쓰시오.

1 As you drive faster, it gets more dangerous.

→ _____ _____ you drive, _____ _____

_____ it gets.

2 Rachel ran away from the dog as fast as possible.

→ Rachel ran away from the dog _____ _____

_____ _____ _____.

3 A full moon is ten times brighter than a half-moon.

→ A full moon is _____ _____ _____ _____

_____ a half-moon.

Grammar Focus

C 강조

1 「do[does/did]+동사원형」: 동사의 의미를 강조할 때 쓴다.
The chicken **does** *taste* good.

2 「It is[was] ... that ~」: '~한 것은 바로 …이다[였다]'의 의미로, 강조하려는 어구(주어, 목적어, 부사(구))를 It is[was]와 that 사이에 둔다.
It was *a portrait* **that** Dan drew during art class.
(← Dan drew *a portrait* during art class.)
※ 사람을 강조할 때 that 대신 who를 쓸 수 있다.
It was *my mother* **who** taught me how to play the piano.
(← *My mother* taught me how to play the piano.)

D 도치: 강조하고자 하는 어구가 문장 앞에 오면 주어와 동사의 순서가 바뀔 수 있다.

1 부사(구)에 의한 도치: 장소, 방향을 나타내는 부사(구)가 문장 앞에 오는 경우
Around the building <u>stood</u> <u>security guards</u>.
　　　　　　　　　　동사　　　　주어
※ 주어가 대명사인 경우 「주어+동사」의 어순을 유지한다.
There **she goes** with a balloon in her hand.

2 부정어에 의한 도치: never, little, hardly, seldom, rarely 등의 부정어가 문장 앞에 오는 경우
Little <u>did he</u> <u>dream</u> that he could pass the exam.
　　　　조동사주어　동사

3 「So+동사+주어」: '…도 또한 그렇다'의 의미로, 긍정문 뒤에 쓴다.
「Neither[Nor]+동사+주어」: '…도 또한 그렇지 않다'의 의미로, 부정문 뒤에 쓴다.
I like spring more than winter. – **So do I.**
I can't understand his lectures. – **Neither[Nor] can I.**

E 부정

1 부정의 부사: seldom, hardly, never, rarely 등은 not 등의 부정어와 함께 쓰이지 않는다.
Chris was so sick that he could **hardly** wake up.

2 부분부정과 전체부정
❶ 부분부정: 「not + all[every/always] …」, '모두[모든/항상] …인 것은 아니다'
Not all the students like to go on picnics.
❷ 전체부정: 「none[neither/never] …」, '아무것도[둘 다/결코] …하지 않다'
Neither of us want to get up early on Sundays.

106

Check-Up

A 괄호 안에서 알맞은 것을 고르시오.

1 Tom (do, did) wait for me for three hours yesterday.

2 (Not every, Every not) person is a fan of sports.

3 I found the video interesting, and (so did, did so) Simon.

4 Before she moved to my town, I rarely (met, didn't meet) her.

B 밑줄 친 부분을 어법에 맞게 고쳐 쓰시오.

1 Little I expected to meet you here.

2 Here comes he, carrying heavy luggage.

3 A: I don't want to travel without planning.

 B: Neither did I.

4 When the actor passed by us, none of us didn't recognize him.

B
pass by …을 지나가다

C 밑줄 친 부분이 강조되도록 빈칸에 알맞은 말을 쓰시오.

1 A huge lake was near the campsite.

 → Near the campsite _____ _____ _____

 _____.

2 I have never seen such a beautiful flower.

 → Never _____ _____ _____ such a beautiful

 flower.

3 I don't play the guitar now, but I played it when I was young.

 → I don't play the guitar now, but I _____ _____ it when

 I was young.

C
campsite 명 야영지

D 우리말과 일치하도록 괄호 안의 단어를 바르게 배열하시오.

1 그들 중 누구도 전에 아프리카에 가본 적이 없다. (them, of, been, have, none)

 → _____ to Africa before.

2 그녀가 항상 학교에 지각하는 것은 아니다. (always, late for, not, is, school)

 → She _____.

3 내가 그 책을 주문한 것은 바로 어제였다. (was, that, yesterday, ordered, I, it)

 → _____ the book.

Actual Test

1 빈칸에 들어갈 말을 [보기]에서 골라 알맞은 형태로 쓰시오. (단, 한 번씩만 쓰시오.)

보기	funny	quickly	big	hard

1) It is the _____ movie I've ever seen.

2) The more tired you are, the _____ it is to concentrate.

3) Can you send me the file as _____ as possible?

4) Ten people are coming, so I need a _____ table than this.

2 다음 문장을 괄호 안의 지시대로 바꿔 쓰시오.

1) This baby pig is four times heavier than my puppy. (as … as 사용)

→ _____

2) The police officer chased a robber down the street. (a robber 강조)

→ _____

3 다음 중 밑줄 친 It의 쓰임이 다른 하나는?

① It was Terry that corrected my mistake.

② It was last Friday that we had lunch together.

③ It was under the table that I found the cell phone.

④ It was Jessica that paid the bill at the restaurant.

⑤ It was odd that she behaved so differently.

4 밑줄 친 부분 중 어법상 틀린 것을 찾아 바르게 고쳐 쓰시오.

> A: Our school team ① did win first prize in the debate competition.
>
> B: Wow! Little ② did I think that our school would do so well!
>
> A: I know! How did the team become so strong?
>
> B: I heard they practiced ③ as hard as possible.
>
> A: Right. ④ The more they practiced, the better they became.
>
> B: I hope they win next year, too.
>
> A: ⑤ So I do.

5 다음 밑줄 친 부분 중 어법상 <u>틀린</u> 것은?

① The balloon got <u>bigger and bigger</u>.

② She was not <u>so active as</u> her husband.

③ Seldom <u>does Norah cook</u> for her family.

④ My uncle <u>did make</u> a sandcastle for me.

⑤ There <u>does he teach</u> his child how to play tennis.

6 다음 밑줄 친 부분 중 어법상 바른 것은?

① She isn't interested in traveling. – Nor <u>do</u> I.

② It was <u>you that</u> ruined our schedule.

③ I <u>hardly haven't</u> seen him wearing a suit.

④ The amusement park is <u>crowded than</u> the mall.

⑤ The ice skater spins <u>three times faster as</u> the kid.

✅ 시험에 꼭 나오는 서술형 문제

1 우리말과 일치하도록 괄호 안의 단어를 바르게 배열하시오.

1) 롤러코스터가 더 빨리 가면 갈수록 나는 더 무서워졌다.

(the roller coaster, I, faster, felt, the, went, more, scared, the)

→ _____

2) 모든 박테리아가 인체에 해로운 것은 아니다.

(all, harmful, the human body, not, are, bacteria, to)

→ _____

3) 그들은 그 도시에서 가장 비싼 호텔에 머물렀다.

(most, at, hotel, expensive, stayed, the, they, in the city)

→ _____

2 우리말과 일치하도록 괄호 안의 단어를 이용하여 문장을 완성하시오.

1) 내가 어제 잃어버린 것은 바로 내 새 시계였다. (watch)

→ It _____ I lost yesterday.

2) Max는 가능한 한 세게 그 버튼을 눌렀다. (push, hard, can)

→ Max _____ .

3) 우리 중 어느 누구도 그 방문객을 반기지 않았다. (neither, welcome)

→ _____ the visitor.

Grammar in Reading

A When people read a general personality description, they are likely to believe it is theirs. Moreover, they are **more willing** to accept positive characteristics **than** negative ones. This is called the "Barnum effect." It is **more common than** you might think. One example is the *horoscope. The information in a horoscope is usually very general, so it is applicable to a wide range of people. But people believe it <u>does</u> fit their particular situations.

*horoscope 점성술, 별점

1 위 글의 내용을 한 문장으로 요약할 때, 빈칸에 들어갈 말을 위 글에서 찾아 알맞은 형태로 쓰시오.

People tend to believe that the _____ information in things such as horoscopes really _____ them.

2 위 글의 밑줄 친 does와 쓰임이 같은 것은?

① What will you <u>do</u> during the weekend?
② He thinks I don't like meat, but I <u>do</u> like it.
③ <u>Did</u> you turn off the TV when you left home?
④ Sam doesn't want to exercise, and neither <u>do</u> I.
⑤ She doesn't know my phone number, <u>does</u> she?

B Otzi the Iceman is **the oldest** frozen mummy in Europe. It is believed that <u>he lived more than 5,000 years ago</u> and died at around the age of 45. He was found in 1991 in the Alps. **Beside his body were a bow and arrows.** He has 61 tattoos on his body. It is thought that these were a special treatment for his unhealthy knees. He stood around 1.6 meters tall, approximately the average height at that time, and weighed **less than** 50 kilograms.

1 Otzi the Iceman에 관한 설명 중 위 글의 내용과 일치하지 <u>않는</u> 것은?

① 약 5천 년 전에 생존했던 인물이다.
② 사망 당시 40대 중반이었다.
③ 연장과 함께 발견되었다.
④ 무릎 건강에 문제가 있었다.
⑤ 당시 평균 신장보다 훨씬 컸다.

2 위 글의 밑줄 친 부분을 more than 5,000 years ago를 강조하는 문장으로 바꿔 쓰시오. 서술형

→ It _____.

C Drones are small aircraft that are controlled remotely. They were developed for military use, but private drones have gained popularity because of their convenience. Drones equipped with cameras fly to and film places that people can't reach. And they have become **much cheaper**. Drones are also used for delivery since they move **faster** and **farther than** normal delivery services. <u>However, drones are always not beneficial.</u> The cameras on drones can invade people's privacy. Also, drones can threaten people's safety. They may crash into people due to a sudden breakdown, or they can be used to attack people.

1 위 글의 주제로 가장 적절한 것은?

① famous movies shot with drones

② the usage of drones in the military

③ problems caused by private drones

④ increasing risks of invasion of privacy

⑤ advantages and disadvantages of drones

2 위 글의 밑줄 친 문장에서 어법상 **틀린** 부분을 찾아 바르게 고쳐 쓰시오.

_____ → _____

WORDS　**A**　general ⑱ 일반적인　description ⑲ 서술, 묘사　positive ⑱ 긍정적인 (↔ negative)　characteristic ⑲ 특징
applicable ⑱ 적용되는　particular ⑱ 특정한

B　frozen ⑱ 냉동의　mummy ⑲ 미라　arrow ⑲ 화살　tattoo ⑲ 문신　stand ⑧ 서다; *(키 등이) …이다　average ⑱
평균의　weigh ⑧ 무게가 …이다

C　aircraft ⑲ 항공기　control ⑧ 지배하다; *조종하다　remotely ⑭ 원격으로　gain ⑧ 얻다　convenience ⑲ 편리함
equip ⑧ (장비를) 갖추다　film ⑧ 촬영하다　beneficial ⑱ 이로운　invade ⑧ 침해하다 (invasion ⑲ 침해)　threaten ⑧
위협하다　breakdown ⑲ 고장　[문제] shoot ⑧ (총을) 쏘다; *(영화 등을) 촬영하다

Review Test

STEP 01

영어는 우리말로, 우리말은 영어로 바꿔 쓰시오.

1 concentrate _____
2 general _____
3 threaten _____
4 correct _____
5 invade _____
6 breakdown _____
7 odd _____
8 debate _____

9 이전의 _____
10 원격으로 _____
11 냉동의 _____
12 사전 _____
13 (장비를) 갖추다 _____
14 돌다 _____
15 평균의 _____
16 망치다 _____

STEP 02

Use Grammar

우리말과 일치하도록 괄호 안의 단어를 이용하여 문장을 완성하시오.

1 These shoes are _____ _____ _____ _____ mine.
 (comfortable)
 이 신발은 내 것만큼 편안하지 않다.

2 She is _____ _____ _____ _____ before. (active)
 그녀는 전보다 훨씬 더 활동적이다.

3 Seldom _____ _____ _____ to his friends' messages. (reply)
 그는 친구들의 메시지에 거의 답하지 않는다.

STEP 03

Grammar Review

학습한 문법 사항을 떠올리며 빈칸을 채우시오.

1 비교

 • 「as+원급+as」: ~만큼 …한[하게]
 • 「the+최상급」: 가장 …한[하게]
 • 「비교급+and+비교급」: ① _____
 • ② _____ : …하면 할수록 더 ~하다
 ★ 비교급의 강조: 비교급 앞에 much, far, a lot, even 등을 씀

 • 「비교급+than」: ~보다 더 …한[하게]
 • 「as+원급+as possible」: 가능한 한 …한[하게]

2 강조

 • 「do[does/did]+동사원형」: ③ _____의 의미를 강조
 • 「It is[was] … that ~」: ~한 것은 바로 …이다[였다]

3 도치

 ★ 부사(구), 부정어가 강조되어 문장 앞에 오면 ④ _____와 동사의 순서가 바뀔 수 있음
 • 「So+동사+주어」: …도 또한 그렇다 • 「Neither[Nor]+동사+주어」: ⑤ _____

4 부정: seldom, hardly, never, rarely 등 부정의 부사는 not 등의 부정어와 함께 쓰지 않음

112

MEMO

MEMO

MEMO

MEMO

MEMO

MEMO

MEMO

지은이

NE능률 영어교육연구소

NE능률 영어교육연구소는 혁신적이며 효율적인 영어 교재를 개발하고
영어 학습의 질을 한 단계 높이고자 노력하는 NE능률의 연구조직입니다.

기본을 강하게 잡아주는 고등영어 〈독해 잡는 필수 문법〉

펴 낸 이	주민홍
펴 낸 곳	서울특별시 마포구 월드컵북로 396(상암동) 누리꿈스퀘어 비즈니스타워 10층
	㈜NE능률 (우편번호 03925)
펴 낸 날	2020년 1월 5일 개정판 제1쇄 발행
	2023년 2월 15일 제9쇄
전 화	02 2014 7114
팩 스	02 3142 0356
홈 페 이 지	www.neungyule.com
등 록 번 호	제1-68호
I S B N	979-11-253-2991-6 53740
정 가	11,000원

NE 능률

고객센터

교재 내용 문의 : contact.nebooks.co.kr (별도의 가입 절차 없이 작성 가능)
제품 구매, 교환, 불량, 반품 문의 : 02-2014-7114
☎ 전화문의는 본사 업무시간 중에만 가능합니다.

NE능률 교재 MAP

수능

아래 교재 MAP을 참고하여 본인의 현재 혹은 목표 수준에 따라 교재를 선택하세요.
NE능률 교재들과 함께 영어실력을 쑥쑥~ 올려보세요!
MP3 등 교재 부가 학습 서비스 및 자세한 교재 정보는 www.nebooks.co.kr 에서 확인하세요.

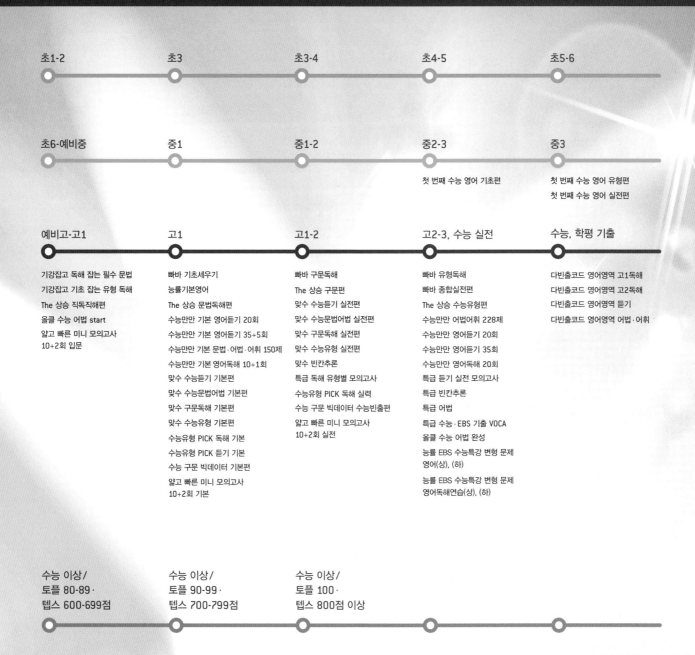

초1-2 초3 초3-4 초4-5 초5-6

초6-예비중 중1 중1-2 중2-3 중3

중2-3
첫 번째 수능 영어 기초편

중3
첫 번째 수능 영어 유형편
첫 번째 수능 영어 실전편

예비고-고1
기강잡고 독해 잡는 필수 문법
기강잡고 기초 잡는 유형 독해
The 상승 직독직해편
올클 수능 어법 start
얇고 빠른 미니 모의고사
10+2회 입문

고1
빠바 기초세우기
능률기본영어
The 상승 문법독해편
수능만만 기본 영어듣기 20회
수능만만 기본 영어듣기 35+5회
수능만만 기본 문법·어법·어휘 150제
수능만만 기본 영어독해 10+1회
맞수 수능듣기 기본편
맞수 수능문법어법 기본편
맞수 구문독해 기본편
맞수 수능유형 기본편
수능유형 PICK 독해 기본
수능유형 PICK 듣기 기본
수능 구문 빅데이터 기본편
얇고 빠른 미니 모의고사
10+2회 기본

고1-2
빠바 구문독해
The 상승 구문편
맞수 수능듣기 실전편
맞수 수능문법어법 실전편
맞수 구문독해 실전편
맞수 수능유형 실전편
맞수 빈칸추론
특급 독해 유형별 모의고사
수능유형 PICK 독해 실력
수능 구문 빅데이터 수능빈출편
얇고 빠른 미니 모의고사
10+2회 실전

고2-3, 수능 실전
빠바 유형독해
빠바 종합실전편
The 상승 수능유형편
수능만만 어법어휘 228제
수능만만 영어듣기 20회
수능만만 영어듣기 35회
수능만만 영어독해 20회
특급 듣기 실전 모의고사
특급 빈칸추론
특급 어법
특급 수능·EBS 기출 VOCA
올클 수능 어법 완성
능률 EBS 수능특강 변형 문제
영어(상), (하)
능률 EBS 수능특강 변형 문제
영어독해연습(상), (하)

수능, 학평 기출
다빈출코드 영어영역 고1독해
다빈출코드 영어영역 고2독해
다빈출코드 영어영역 듣기
다빈출코드 영어영역 어법·어휘

수능 이상/
토플 80-89·
텝스 600-699점

수능 이상/
토플 90-99·
텝스 700-799점

수능 이상/
토플 100·
텝스 800점 이상

기강
잡고

기본을 강하게 잡아주는 고등영어

독해 잡는
필수 문법

정답 및 해설

NE 능률

기강
잡고

기본을 강하게 잡아주는 고등영어

독해 잡는
필수 문법

정답 및 해설

Unit 01 기본 문형

Grammar Focus

A 1형식: S+V
1 그 여자아이가 춤을 췄다.
채소 가격이 매우 빠르게 올랐다.
2 밖에 눈사람이 있다.
Ben은 여행사에서 근무한다.
그들은 오래된 집에 산다.

B 2형식: S+V+C
1 그는 유명한 축구 선수이다.
그 카레는 맵다.
2 ① 너는 극장에서 조용히 있어야 한다.
② 그녀는 졸업 후 미용사가 되었다.
③ 그 담요는 부드럽다.
④ 그는 매우 놀란 것처럼 보인다.

Check-Up

> A 1 주격보어 2 동사 3 주어 4 주격보어
> B 1 happy 2 friendly 3 strange 4 peacefully
> C 1 sweet 2 loud 3 fresh
> D 1 feel happy and relaxed
> 2 There were a lot of cars
> 3 happened in my class
> 4 appeared calm in the interview

A 1 갑자기 그녀의 얼굴이 붉게 변했다.
2 그 비둘기는 지붕을 따라 걸었다.
3 검은 정장을 입은 한 남자가 내게 다가왔다.
4 그 키가 작고 호리호리한 소년은 Jessica의 오빠이다.
B 1 그는 그녀와 늘 행복해 보인다.
→ seem은 2형식 동사로, 보어로 형용사를 취한다.
2 그 키가 큰 여성은 처음에 친절해 보였다.
→ look은 감각동사이므로 보어로 형용사를 써야 한다.
3 그녀의 목소리가 전화상에서 이상하게 들렸다.
→ sound는 감각동사이므로 보어로 형용사를 써야 한다.
4 그 아기는 그의 침대에서 평화롭게 자고 있었다.
→ 1형식 문장이므로 동사를 수식하는 부사가 오는 것이 알맞다.
C 1 이 머핀은 달콤한 맛이 난다.
→ taste는 형용사를 보어로 취하는 감각동사이므로 부사 sweetly를 형용사로 고쳐야 한다.
2 아이들은 경기 도중에 시끄러워졌다.
→ become은 보어를 취하는 2형식 동사이므로 부사 loudly를 형용사로 고쳐야 한다.
3 채소는 냉장고에서 며칠 동안 신선하게 유지된다.
→ remain은 보어를 취하는 2형식 동사이므로 부사 freshly를 형용사로 고쳐야 한다.

Grammar Focus

C 3형식: S+V+O
1 우리는 아름다운 음악을 들었다.
그 회사의 사장이 나를 면접을 보았다.
그녀는 피아니스트가 되기를 원한다.
그는 수영장에서 수영하는 것을 즐긴다.
그들은 그 쟁점을 오랫동안 논의했다.

D 4형식: S+V+O₁+O₂
1 Anna는 나에게 그녀의 우산을 주었다.
2 ① 그는 Amy에게 꽃을 조금 보냈다.
② 우리 부모님은 나에게 노트북을 사주셨다.

Check-Up

> A 1 to 2 for 3 building 4 X
> B 1 resembles 2 him 3 me 4 to play
> C 1 lent me two books
> 2 made sandwiches for us
> 3 offered a new job to her
> 4 brought Alex a cup of tea
> D 1 My son cooks breakfast for me every Sunday.
> 2 My classmates wrote a lot of letters to me.
> 3 Kayla showed her wedding ring to her friends.

A 1 Anderson 선생님은 그 아이들에게 영어를 가르친다.
2 나에게 햄버거를 하나 더 사주겠니?
3 그들은 작년에 새로운 공항을 짓는 것을 끝냈다.
4 제 방에 들어올 때 문을 두드려 주세요.
B 1 Jason은 그의 할아버지를 닮았다.
→ resemble은 전치사 없이 뒤에 바로 목적어가 오는 3형식 동사이다.
2 나 대신 그에게 이메일을 보내줄 수 있니?
→ 4형식 문장으로, '…에게'라는 의미의 간접목적어가 필요하므로 his를 목적격 대명사인 him으로 고쳐야 한다.
3 그녀는 나에게 선거에서 이겼다고 말했다.
→ 동사 tell이 쓰인 4형식 문장에서는 간접목적어 앞에 전치사를 쓰지 않는다.
4 그는 방과 후에 친구들과 축구 하기를 희망한다.
→ 동사 hope은 목적어가 필요한 3형식 동사이므로 play를 to play로 고쳐야 한다.
C → 동사 lend, make, offer, bring이 쓰인 4형식 문장은 「주어+동사+간접목적어+직접목적어」 어순으로 쓰고, 3형식일 때는 「주어+동사+직접목적어+전치사+간접목적어」 어순으로 쓴다.
D 1 나의 아들은 매주 일요일에 나에게 아침 식사를 요리해 준다.
2 우리 반 학생들이 나에게 많은 편지를 써 주었다.
3 Kayla는 그녀의 친구들에게 자신의 결혼반지를 보여주었다.
→ 4형식 문장을 3형식으로 전환할 때, 동사 cook이 쓰인 문장에서는 간접목적어 앞에 전치사 for를, 동사 write와 show가 쓰인 문장에서는 간접목적어 앞에 전치사 to를 쓴다.

Grammar Focus

E 5형식: S+V+O+C
1 우리는 그를 동호회 회장으로 선출했다.
2 ① 우리 할머니는 나를 '강아지'라고 부르신다.
② 이 뜨거운 코코아가 당신을 따뜻하게 해줄 것이다.
그녀의 미소는 그를 행복하게 한다.
③ 나는 네가 이것에 관해 누구에게도 말하는 것을 원하지 않는다.
그의 아버지는 그에게 집에 일찍 오라고 말씀하셨다.
④ 나는 누군가가 내 어깨를 만지는 것을 느꼈다.
그 학교는 학생들이 평상복을 입게 했다.
나는 그가 설거지하는 것을 도왔다.
⑤ 우리는 David가 그의 친구들과 점심 먹고 있는 것을 보았다.
그는 앞문을 잠그지 않은 채로 두었다.

Check-Up

A 1 hero 2 high 3 to turn 4 book
B 1 to travel 2 interesting 3 dance[dancing]
 4 repaired
C 1 to read 2 stolen 3 approach[approaching]
D 1 named the cat Sasha
 2 had her coat dry-cleaned
 3 expect me to win the game
 4 made the students stay

A 1 사람들은 그를 영웅이라고 불렀다.
→ 동사 call은 목적격보어로 명사를 취한다.
2 우리는 그 가격이 너무 높다고 생각한다.
→ 동사 consider는 목적격보어로 형용사를 취한다.
3 그녀는 나에게 불을 켜달라고 부탁했다.
→ 동사 ask는 목적격보어로 to부정사를 취한다.
4 나는 그녀에게 콘서트 표를 예약하게 했다.
→ 사역동사 have는 목적격보어로 동사원형을 취한다.
B 1 우리 부모님은 내가 혼자 여행하도록 허락해주셨다.
→ 동사 allow의 목적격보어이므로 to부정사로 고쳐야 한다.
2 Greg은 런던이 아주 흥미롭다는 것을 알게 되었다.
→ 동사 find의 목적격보어이므로 형용사로 고쳐야 한다.
3 우리는 그가 거리에서 춤을 추는 것을 지켜보았다.
→ 지각동사 watch의 목적격보어이므로 동사원형 또는 현재분사로 고쳐야 한다.
4 그는 지난달에 그의 노트북이 수리되도록 했다.
→ 사역동사 have의 목적격보어이고, 목적어인 노트북이 '수리되는' 것이므로 과거분사로 고쳐야 한다.
C 1 나는 남동생에게 책을 많이 읽으라고 조언했다.
→ 동사 advise는 목적격보어로 to부정사를 취한다.
2 그는 오늘 아침 지하철에서 그의 지갑을 도난당했다.
→ 목적어와 목적격보어가 수동 관계이므로 목적격보어로 과거분사를 쓴다.
3 나는 누군가가 나에게 다가오는 소리를 들었다.
→ 지각동사 hear는 목적격보어로 동사원형 또는 현재분사를 취한다.
D → 5형식 문장은 「주어+동사+목적어+목적격보어」 어순으로 쓴다.

Actual Test

1 1) cry 2) fixed 3) yell[yelling] 4) to exercise
2 1) I will get a nice bicycle for my son. 2) My sister taught an important life lesson to me. 3) Scott sent a teddy bear to me for Christmas. **3** 1) discuss about → discuss 2) lots of money me → me lots of money[lots of money to me] 3) reading → read
4) well → good[delicious] **4** ④ answer to → answer
5 ② **6** ①

✓ 시험에 꼭 나오는 서술형 문제

1 Josh cooked delicious pizza for his sister.
2 1) his room painted 2) her driving[drive] her car
3) me to leave ten minutes 4) to reach the station

1 1) 그 영화는 그를 울게 했다.
→ 사역동사 make는 목적격보어로 동사원형을 취한다.
2) Steve는 복사기가 수리되게 했다.
→ 목적어와 목적격보어가 수동 관계이므로 목적격보어로 과거분사를 쓴다.
3) 나는 누군가가 소리 지르는 것을 들을 수 있었다.
→ 지각동사 hear는 목적격보어로 동사원형 또는 현재분사를 취한다.
4) 그 의사는 나에게 규칙적으로 운동하기를 권장했다.
→ 동사 encourage는 목적격보어로 to부정사를 취한다.
2 1) 나는 나의 아들에게 좋은 자전거를 마련해줄 것이다.
2) 나의 언니는 나에게 중요한 인생 교훈을 가르쳐 주었다.
3) Scott은 크리스마스에 나에게 곰 인형을 보냈다.
→ 전치사를 써서 4형식 문장을 3형식으로 전환해야 하며, 동사 get이 쓰인 문장은 간접목적어 앞에 전치사 for를, 동사 teach, send는 전치사 to를 쓴다.
3 1) 우리는 그 파티에 관한 계획을 나중에 논의할 것이다.
→ discuss는 뒤에 전치사 없이 바로 목적어가 오는 3형식 동사이다.
2) 그는 나에게 집값으로 많은 돈을 제안했다.
→ 동사 offer는 「offer+간접목적어+직접목적어」의 4형식 문장이나 「offer+직접목적어+to+간접목적어」의 3형식 문장으로 써야 한다.
3) 그녀는 내가 전체 이야기를 다시 읽게 했다.
→ 5형식 문장으로, 사역동사 make는 목적격보어로 동사원형을 취한다.
4) 그 샐러드는 형편없어 보였지만 맛있었다.
→ 2형식 문장으로, 감각동사 taste는 주격보어로 형용사를 취한다.
4 A: Danny를 봐. 그는 아주 행복해 보여.
B: 응, 선생님이 그의 과제에 대해 그에게 'A'를 주셨어.
A: 그거 잘됐다! 나는 그가 도서관에서 그것을 정말 열심히 쓰고 있는 것을 봤어. 그를 여러 번 불렀지만, 그는 나에게 대답하지 않았어.
B: 알아. 나도 그가 그것에 대해 좋은 점수를 받을 거라고 예상했어.
→ ④ 동사 answer는 뒤에 전치사 없이 바로 목적어가 오는 3형식 동사이다.
5 ① 문을 열어놔 줄래?
③ 우리 부모님은 내가 온라인 게임을 하도록 하지 않는다.

④ 가을이 오면 나뭇잎은 붉게 변할 것이다.

⑤ Ryan은 카페 앞에 있는 남자에게 다가갔다.

→ ② 동사 lend가 쓰였으므로 간접목적어 me 앞의 전치사를 삭제하여 4형식을 만들거나 to me를 직접목적어 some money 뒤로 옮겨 3형식을 만들어야 한다.

6 ① 학교 버스는 아주 천천히 온다.

→ ② 동사 buy는 3형식 문장으로 쓸 때, 간접목적어 앞에 전치사 for를 쓴다.

③ 동사 order는 목적격보어로 to부정사를 취한다.

④ 2형식 동사 remain은 보어로 형용사를 취한다.

⑤ 동사 help는 목적격보어로 to부정사 또는 동사원형을 취한다.

✅ 시험에 꼭 나오는 서술형 문제

1 → 동사 cook은 3형식 문장으로 쓸 때, 「cook＋직접목적어＋for＋간접목적어」 어순으로 쓴다.

2 1) → 5형식 문장으로, 목적어인 그의 방이 '페인트칠 되는' 것이므로 목적격보어로 과거분사인 painted를 써야 한다.

2) → 지각동사 see가 쓰인 5형식 문장이므로 목적격보어로 동사원형 또는 현재분사를 써야 한다.

3) → 5형식 문장으로, 동사 allow는 목적격보어로 to부정사를 취하므로 to leave를 써야 한다.

4) → 3형식 문장으로, 동사 want는 목적어로 to부정사를 취하며 reach 뒤에는 전치사 없이 바로 목적어가 온다.

Grammar in Reading

pp.14-15

A 1 ② 2 ③

해석 무당벌레가 어떻게 그 이름을 얻었는지에 관한 흥미로운 이야기가 있다. 중세 시대에, 많은 진딧물이 유럽 전역에 걸쳐 농작물을 파괴했다. 절망적인 농부들은 성모 마리아에게 도와달라고 기도했고, 바로 뒤에 많은 벌레가 나타났다. 그 벌레들은 진딧물을 먹었고 농부들의 농작물을 구했다. 고맙게 생각한 농부들은 이 곤충들을 '성모 마리아의 딱정벌레들'이라고 이름 지었다. 그리고 나중에, 사람들은 그 이름을 'lady beetles' 혹은 'ladybugs'로 줄였다.

구문해설

1행 Here is an interesting story about [**how** ladybugs got their name].

→ how 이하는 「의문사＋주어＋동사」 어순의 간접의문문으로, 전치사 about의 목적어 역할을 함

4행 The thankful farmers **named these insects "Our Lady's beetles."**

→ name A B: A를 B라고 이름 짓다

문제해설

1 ① 무당벌레가 어떻게 먹이를 찾는지

② 무당벌레가 어떻게 그 이름을 얻었는지

③ 몇몇 벌레들의 이름이 어떻게 변화했는지

④ 과거에 농사가 어떻게 행해졌는지

⑤ 진딧물이 농작물에 어떻게 영향을 주는지

→ 무당벌레가 ladybug라고 불리게 된 유래에 관한 글로, 빈칸에 들어갈 말로 ②가 가장 적절하다.

2 ① 그의 친구들은 그를 천재라고 부른다.

② 아무도 그녀가 돌아올 것을 기대하지 않았다.

③ 그는 나에게 매년 크리스마스 카드를 보낸다.

④ 고전 음악을 듣는 것은 나를 차분하게 만들어준다.

⑤ 선생님은 우리가 현장 학습 날짜를 정하게 해주셨다.

→ ③의 a Christmas card는 4형식 문장에서 직접목적어로 쓰인 반면, Our Lady's beetles와 나머지는 5형식 문장에서 목적격보어로 쓰였다.

B 1 ③ 2 It gives a home to birds.

해석 요즘, 대부분의 커피는 햇살이 내리쬐는 환경에서 자란다. 하지만, 어떤 커피는 그늘에서 재배된다. 이러한 그늘에서 자란 커피는 태양 아래에서 자란 커피에 비해 몇 가지 이점을 가지고 있다. 그늘은 식물이 천천히 자라게 한다. 이는 커피콩 안에 당분의 양을 증가하게 한다. 그래서 그늘에서 자란 커피는 더 달콤하고 풍부한 맛이 난다. 그늘에서 커피를 재배하는 것은 또한 환경에도 좋다. 이는 새들에게 서식지를 제공한다. 그리고 이 새들은 곤충을 잡아먹으며, 농부들이 더 적은 살충제를 사용하도록 돕는다.

구문해설

4행 [**Growing** coffee in the shade] **is** also good for the environment.

→ Growing 이하는 문장의 주어로 쓰인 동명사구로 단수 취급함

5행 And these birds, [**which prey on insects**], help farmers use fewer pesticides.

→ which prey on insects는 these birds를 보충 설명하는 계속적 용법의 주격 관계대명사절

문제해설

1 ① 좋은 커피를 재배하는 것의 어려움

② 커피 생산의 위대한 발전

③ 그늘에서 커피를 재배하는 것의 이점

④ 커피가 환경에 미치는 해로운 영향

⑤ 커피 성장에 있어 빛의 중요성

→ 그늘에서 재배하는 커피에 어떤 이점이 있는지 설명하는 내용의 글이므로, 글의 주제로 ③이 가장 적절하다.

2 → 동사 give가 쓰인 4형식 문장을 3형식 문장으로 바꿀 때, 간접목적어 앞에 전치사 to를 쓴다.

C 1 ④ 2 to have

해석 대부분의 중국 역사에서, 상류층 여성들은 아플 때 의사를 찾아갈 수 없었다. 중국 관습은 그들의 신체가 남성 의사들에 의해 검진되는 것을 허용하지 않았다. 그래서 중국인들은 의료용으로 특별한 인형들을 만들었다. 그 인형들은 여성의 신체처럼 보이게 만들어졌다. 아내가 아플 때, 남편은 아내 대신에 이 인형들 중 하나를 의사에게 가지고 갔다. 그러고 나서, 그는 인형의 각기 다른 부위를 가리키고 아내의 증상을 설명했다. 이를 바탕으로, 의사는 무엇이 잘못됐는지 결정하고 치료법을 제공했다. 요즘에는 사람들이 더 이상 이 관습을 따르지 않지만, 그것은 20세기까지 존재했다.

구문해설

2행 Chinese customs didn't **allow** them **to have** their bodies examined by male doctors.

→ allow A to-v: A가 …하는 것을 허락하다

→ have their bodies examined: 사역동사 have의 목적어와 목적격보어가 수동 관계이므로 목적격보어로 과거분사가 쓰임

문제해설

1 → 주어진 문장은 의사가 병을 진단하고 처방했다는 내용이므로, 남편이 인형을 가져가 아내의 아픈 부위를 가리키며 설명했다는 내용 뒤인 ④에 들어가는 것이 가장 적절하다.

2 → 5형식 문장으로, 동사 allow는 목적격보어로 to부정사를 취한다.

Review Test p.16

STEP 1 1 두드리다 2 목적 3 의학의 4 수리하다
 5 농작물 6 곤충 7 먹이 8 … 대신에
 9 appear 10 approach 11 destroy
 12 offer 13 silently 14 pray
 15 benefit 16 shade

STEP 2 1 examine 2 lend 3 allow

STEP 3 ① 부사 ② to ③ for ④ to부정사

Unit 02 시제

Grammar Focus p.18

A 기본 시제
 1 ① 내 삼촌은 런던에 산다.
 ② 그녀는 주로 자전거를 타고 학교에 간다.
 ③ 지구는 태양 주위를 돈다.
 2 ① 그는 자신의 생일 파티에 반 친구들을 초대했다.
 ② 나폴레옹은 1804년부터 1815년까지 프랑스를 통치했다.
 나는 지난주에 내 배낭을 잃어버렸다.
 우리 가족은 3년 전에 이 집으로 이사했다.
 3 ① 그는 오후 3시에 집에 도착할 것이다.
 나는 7월에 스페인으로 여행을 갈 것이다.
 ② 이번 주말에는 따뜻할 것이다.
 Sue는 대학에서 프랑스어를 공부할 것이다.

Check-Up p.19

A 1 slept 2 begin 3 ends 4 drinks
B 1 take 2 ended 3 have 4 leave
C 1 rises 2 comes 3 started
D 1 will, increase 2 didn't, answer
 3 stole, my, wallet 4 gets, up

A 1 나는 지난밤에 겨우 두 시간 잤다.
 → 과거를 나타내는 부사구가 쓰였으므로 과거시제가 와야 한다.

2 기말고사는 다음 주 월요일에 시작된다.
 → 확정된 미래의 일정은 현재시제를 써서 나타낼 수 있다.
3 그들은 여름이 끝날 때까지 머물 것이다.
 → 시간을 나타내는 부사절에서는 미래를 나타낼 때 현재시제를 쓴다.
4 그녀는 요즘 점심 식사 후에 자주 커피를 마신다.
 → 현재의 습관이나 반복되는 일을 나타내므로 현재시제를 쓴다.

B 1 그녀는 다음 달에 수영 수업을 들을 것이다.
 → 미래를 나타내는 be going to 뒤에는 동사원형이 와야 하므로 take로 고쳐야 한다.
 2 제1차 세계대전은 1918년에 종식되었다.
 → 제1차 세계대전이 종식된 것은 역사적 사실이므로 과거시제로 고쳐야 한다.
 3 곤충은 세 개의 몸통과 여섯 개의 다리를 가지고 있다.
 → 곤충에 대한 변하지 않는 사실이므로 현재시제로 고쳐야 한다.
 4 메시지를 남기면, 내가 그에게 그것을 전달할 것이다.
 → 조건을 나타내는 부사절에서는 현재시제로 미래를 나타낸다.

C 1 태양은 동쪽에서 뜬다.
 2 그녀가 집에 오면 내가 너에게 다시 전화해줄게.
 3 부산 국제 영화제는 1996년에 시작되었다.

D 1 → 미래에 대한 예측은 「will+동사원형」으로 나타낸다.
 2, 3 → 과거를 나타내는 부사(구)가 쓰였으므로 과거시제를 쓴다.
 4 → 현재의 습관이나 반복되는 일을 나타내므로 현재시제를 쓴다.

Grammar Focus p.20

B 현재완료(have[has] v-ed)
 1 ① Lisa는 일주일 동안 미국을 여행했다.
 ② Lisa는 일주일 동안 미국을 여행해 왔다.
 2 ① Amy는 막 숙제를 끝냈다.
 나는 이미 내 방을 청소했다.
 ② 그녀는 태어난 이후로 서울에서 살아왔다.
 나는 Jake를 10년간 알아 왔다.
 ③ 너는 내 친구 Susan을 만난 적이 있니?
 Jimmy는 그 책을 두 번 읽어봤다.
 ④ 나는 영어 교과서를 잃어버렸다.
 David는 그녀의 이름을 잊어버렸다.

Check-Up p.21

A 1 has been 2 ate 3 Have you 4 lived
B 1 has turned 2 have lost 3 has worked
C 1 Have 2 went 3 has studied
D 1 have, played 2 has, owned 3 Did, come
 4 hasn't, realized

A 1 그녀는 2018년 이후로 변호사로 일해 왔다.
 → 2018년부터 현재까지 계속되고 있으므로 현재완료가 와야 한다.
 2 그는 어제 저녁으로 피자를 먹었다.
 → 과거를 나타내는 부사가 쓰였으므로 과거시제가 알맞다.
 3 너는 전에 태국 음식을 먹어본 적이 있니?
 → 과거부터 현재까지의 경험을 나타내는 현재완료가 와야 한다.
 4 내가 아기였을 때, 우리 가족은 시카고에 살았다.

→ 앞에 과거를 나타내는 부사절이 쓰였으므로 과거시제가 알맞다.

C 1 너는 벌써 이 영화를 봤니?
 → 이미 완료된 일을 묻고 있고, already가 쓰였으므로 완료를 나타내는 현재완료로 고쳐야 한다.
 2 나는 지난주에 놀이공원에 갔다.
 → 과거를 나타내는 부사구가 쓰였으므로 과거시제로 고쳐야 한다.
 3 Olivia는 20살 이후로 중국어를 공부해 왔다.
 → 20살 이후 현재까지 계속되고 있으므로 계속을 나타내는 현재완료로 고쳐야 한다.

D 1 → 과거부터 현재까지의 경험을 나타내므로 현재완료로 쓴다.
 2 → 과거부터 현재까지 계속되는 일을 나타내므로 현재완료로 쓴다.
 3 → 과거를 나타내는 부사가 쓰였으므로 과거시제로 쓴다.
 4 → yet이 쓰였으므로 완료를 나타내는 현재완료를 쓴다.

Grammar Focus
p.22

C 과거완료(had v-ed)
 1 ① 우리가 그 역에 도착했을 때 기차가 이미 떠났었다.
 ② 내가 그녀를 만났을 때 그녀는 3주 동안 다이어트를 해 왔었다.
 ③ 나는 그때 이전에는 James를 만난 적이 한 번도 없었다.
 ④ 그는 표를 잃어버려서, 기차를 탈 수 없었다.
 ⑤ Angela는 커피를 너무 많이 마셨기 때문에 잘 수 없었다.

D 진행형(「be동사+v-ing」)
 1 학생들은 통학 버스로 달려가고 있다.
 나는 내 친구 Jessica를 기다리고 있다.
 그는 다음 주에 영국으로 떠날 것이다.
 2 내가 집에 왔을 때 그들은 자고 있었다.
 내가 오늘 아침에 일어났을 때 눈이 오고 있었다.

Check-Up
p.23

A 1 doing 2 was watching 3 had finished
B 1 had never read 2 Did you believe 3 hates
C 1 is calling my name
 2 James was listening to music
 3 he had sent a message 4 He had lived in L.A.
D 1 was, brushing 2 had, begun
 3 are, having 또는 will, have 4 hadn't, flown

A 1 너는 부엌에서 무엇을 하고 있니?
 2 내가 방에 들어왔을 때 그녀는 TV를 보고 있었다.
 3 종이 울렸을 때 그녀는 시험을 끝마쳤다.
 → 과거의 특정 시점에 완료된 동작을 나타낼 때는 과거완료를 쓴다.

B 1 Claire는 그녀의 선생님이 그 소설을 추천할 때까지 그것을 읽어 본 적이 없다.
 → 과거 이전부터 과거 특정 시점까지의 경험을 나타내므로 과거완료로 고쳐야 한다.
 2 어렸을 때 너는 산타클로스를 믿었니?
 → 동사 believe는 진행형으로 쓸 수 없으므로 부사절의 시제를 따라 과거시제로 고쳐야 한다.
 3 그는 버스를 기다리는 것을 싫어해서 걸어서 학교에 간다.
 → 동사 hate는 진행형으로 쓸 수 없으므로 주절의 시제를 따라 현재시제로 고쳐야 한다.

D 1 → 과거에 진행 중이었던 동작을 나타내므로 과거진행형을 쓴다.

6

2 → 과거 이전에 시작되어 과거 특정 시점에 완료된 일을 나타내므로 과거완료로 쓴다.
3 → 가까운 미래의 계획은 현재진행형 또는 미래시제로 나타낸다.
4 → 과거 이전부터 과거 특정 시점까지의 경험을 나타내므로 과거완료로 쓴다.

Actual Test
pp.24-25

1 1) boils 2) leaves 3) went 4) broke out
2 1) bought 2) had skated 3) read 3 1) has, broken
2) has, loved 3) have, worn 4 1) was looking →
looked 2) been → gone 3) sent → send
4) have → had 5 ② 6 ⑤

✓ 시험에 꼭 나오는 서술형 문제
p.25

1 1) am going to take 2) he had had an accident
3) Have you already finished
2 1) have eaten 2) is teaching 3) had played

1 1) 순수한 물은 100℃에서 끓는다.
 → 변하지 않는 진리나 사실은 현재시제로 쓴다.
 2) 그가 떠나면 나는 그와 함께 갈 것이다.
 → 시간이나 조건의 부사절에서는 미래를 나타낼 때 현재시제를 쓴다.
 3) 그녀는 지난 일요일에 도서관에 갔다.
 → 과거를 나타내는 부사구가 쓰였으므로 과거시제가 와야 한다.
 4) 제2차 세계대전은 1939년에 발발했다.
 → 역사적 사실은 과거시제로 나타낸다.
2 1) 우리 엄마는 이 탁자를 작년에 샀다.
 2) 나는 스케이트 수업을 듣기 전에 스케이트를 두 번 타봤다.
 → 과거 이전부터 과거 특정 시점까지의 경험을 나타내므로 과거완료를 쓴다.
 3) 그 책을 읽으면, 너는 그 이론을 이해하게 될 것이다.
3 1) Teddy는 왼쪽 팔이 부러져서, 지금 팔을 쓸 수 없다.
 Teddy는 왼쪽 팔이 부러졌다.
 → 과거에 팔이 부러진 결과 현재도 팔을 쓸 수 없다는 의미이므로 결과를 나타내는 현재완료를 쓴다.
 2) Mary는 어렸을 때 초콜릿을 아주 좋아했고, 여전히 그것을 아주 좋아한다.
 Mary는 어렸을 때부터 초콜릿을 아주 좋아했다.
 → 과거에 초콜릿을 좋아했던 것이 현재까지 계속되고 있다는 의미이므로, 계속을 나타내는 현재완료를 써야 한다.
 3) 나는 6살 때 안경을 쓰기 시작했다. 나는 아직 안경을 쓴다.
 나는 6살부터 안경을 썼다.
 → 과거에 안경을 쓰기 시작했던 것이 현재까지 계속되고 있는 의미이므로, 계속을 나타내는 현재완료를 써야 한다.
4 1) 어젯밤 파티에서의 음식은 맛있어 보였다.
 → 감각을 나타내는 동사 look은 진행형으로 쓸 수 없다.
 2) 그들은 뉴욕에 가서 여기 없다.
 → '…에 가고 없다'의 의미이므로 have gone to가 와야 한다.
 3) Lewis가 다음 주에 네게 이메일을 보낼 것이다.
 4) 나는 그 전주에 내 돈을 다 써버려서, 그 목도리를 살 수 없었다.
 → 과거 이전의 동작이 과거의 특정 시점까지 영향을 주었으므로 결과를 나타내는 과거완료를 써야 한다.

5 ② 나는 내일 중요한 시험을 치를 것이다.
→ ① 조건의 부사절에서는 현재시제로 미래의 일을 나타낸다.
③ 미래의 계획을 나타내는 be going to 뒤에는 동사원형이 와야 한다.
④ 과거를 나타내는 부사구가 쓰였으므로 과거시제를 써야 한다.
⑤ 과거에 진행 중이었던 일이므로 과거진행형을 써야 한다.

6 ① 태극기는 한국의 국기이다.
② 나는 오랫동안 이 게임을 하지 않았다.
③ 세종대왕은 1443년에 한글을 창제했다.
④ 이 단어들을 암기하면, 너는 좋은 점수를 받을 것이다.
→ ⑤ 감정을 나타내는 동사 like는 진행형으로 쓸 수 없다.

 시험에 꼭 나오는 서술형 문제

2 1) → '…한 적이 있다'는 경험을 나타내는 현재완료를 써서 나타낸다.
2) → '…하고 있다'는 현재진행형을 써서 나타낸다.
3) → '…해 왔다'는 계속을 나타내는 과거완료를 써서 나타낸다.

Grammar in Reading
pp.26-27

A 1 ② **2** (A) were relaxing (B) had

해석 우리가 새 아파트로 이사 온 지 얼마 안 된 어느 날 밤, 예상치 못한 일이 발생했다. 그때 우리는 텔레비전 앞에서 편안히 쉬고 있었는데, 그다음 모든 것이 격렬하게 흔들리기 시작했다. 우리는 유리 깨지는 소리를 들었고, 어딘가에서는 한 여자가 비명을 지르고 있었다. 심지어 진동이 멈춘 후에도, 우리 건물은 몇 분 동안 앞뒤로 계속 흔들렸다. 그것은 흔들리는 배 같았다.

 구문해설

1행 ..., **something** *unexpected* happened.
→ -thing으로 끝나는 대명사는 형용사가 뒤에서 수식함

 문제해설

1 ① 차분한 ② 무서운 ③ 즐거운 ④ 재미있는 ⑤ 평화로운
→ 갑자기 지진이 발생해서 건물이 흔들렸던 상황이므로, 이 글의 분위기로 적절한 것은 ②이다.

2 → (A) 과거에 진행 중이었던 동작을 나타내야 하므로 were relaxing이 적절하다.
(B) 건물이 앞뒤로 흔들린 것보다 진동이 멈춘 것이 더 먼저 일어난 일이므로 대과거를 나타내는 과거완료가 적절하다.

B 1 ② **2** will have → have

해석 우리 학교는 여름 방학 동안 모든 사물함을 보수하기로 결정했습니다. 그러니 7월 15일까지 여러분의 사물함을 비워주세요. 우리는 7월 8일에 여러분의 물건을 넣어 놓을 빈 상자를 여러분에게 나눠줄 것입니다. 상자에 여러분의 이름을 적고, 교실에 그것을 보관하세요. 7월 15일 이후에 사물함 안에 남겨진 모든 물품은 자선 단체에 기증될 것입니다. 질문이 있으면, 선생님과 이야기하세요.

 구문해설

2행 We will give you empty boxes **to put** your things in on July 8.
→ to put: empty boxes를 수식하는 형용사적 용법의 to부정사

3행 Any items [**left** in the lockers after July 15] are going to be donated to charity.
→ left 이하는 Any items를 수식하는 과거분사구

 문제해설

1 → ② 7월 15일까지 사물함을 비우라고 했다.
2 → 조건의 부사절에서 미래는 현재시제로 나타내므로 will have를 have로 고쳐야 한다.

C 1 ③ **2** the Turks had made an underground tunnel

해석 크루아상은 구부러진 모양의 인기 있는 페이스트리이다. 한 이야기는 크루아상이 오스트리아에서 유래하였다고 말한다. 1683년, 어떤 오스트리아 제빵사들이 밤늦게 지하에서 일하고 있었다. 그들은 이상한 소리를 들었고 그것을 그 도시의 군사 지도자들에게 보고했다. 곧 군인들은 터키인들이 지하 터널을 만들어 왔다는 것을 알아냈다. 터키인들은 터널을 통해 오스트리아를 공격하려 하고 있었다. 그래서 군인들은 즉시 그 터널을 파괴했고 그 공격을 막았다. 이를 기념하기 위해, 제빵사들은 터키 깃발에서 본 초승달 모양으로 빵을 구웠다. 그 빵을 먹는 것은 오스트리아인들이 터키인들을 먹고 있는 것처럼 느끼게 했다!

 구문해설

6행 **To celebrate** this, the bakers baked bread with the crescent shape [(*which*[*that*]) they saw on the Turkish flag].
→ To celebrate: '…하기 위하여'라는 의미로, 목적을 나타내는 부사적 용법의 to부정사
→ they saw 앞에 the crescent shape을 선행사로 하는 목적격 관계대명사가 생략되어 있음

7행 [**Eating** the bread] *made* the Austrians *feel* like they were eating the Turks!
→ Eating 이하는 문장의 주어로 쓰인 동명사구
→ make+목적어+동사원형: …을 ~하게 하다

 문제해설

1 ① 오스트리아의 용감한 제빵사들
② 터키가 어떻게 오스트리아를 공격했는가
③ 크루아상이 어떻게 만들어졌는가
④ 크루아상: 유명한 유럽 간식
⑤ 오스트리아와 터키 사이의 비극적인 전쟁
→ 크루아상이 만들어진 기원에 대해 설명하는 글이므로, 제목으로 ③이 가장 적절하다.
2 → 군인들이 알아내기 이전부터 터키인들이 계속 지하 터널을 만들어 왔으므로 계속을 나타내는 과거완료를 써야 한다.

Review Test
p.28

STEP 1 **1** 사고 **2** 개조[보수]하다 **3** 이론 **4** 국제적인
5 격렬하게 **6** 깨닫다 **7** 막다, 예방하다
8 비명을 지르다 **9** boil **10** continue

Unit 03 조동사

Grammar Focus p.30

A can / may / must / should

1 ① 그는 아주 맛있는 스테이크를 요리할 수 있다.
수업을 들은 후, 그녀는 프랑스어를 유창하게 말할 수 있었다.
너는 다음 주에 회의에 참석할 수 있니?
② 제가 그 수업에 대해서 몇 가지 질문을 해도 될까요?
학교까지 저를 태워다 주시겠어요?
③ 너는 많이 먹었다. 너는 배고플 리가 없다.

2 ① Dan은 일찍 떠났다. 그는 집에 있을지도 모른다.
② 너는 탁자 위에 있는 쿠키를 먹어도 된다.

3 ① 우리는 숙제를 먼저 끝내야 한다.
그들은 어제 일찍 일어나야 했다.
네가 그 시험을 잘 보지 않으면, 그것을 다시 봐야 할 것이다.
너는 여기에서 수영을 하면 안 된다.
5세 미만의 어린이는 입장료를 낼 필요가 없다.
② 그는 그렇게 긴 비행 후에 피곤한 것이 틀림없다.

4 너는 그의 충고를 들어야 한다.
너는 시험에서 부정행위를 하면 안 된다.

Check-Up p.31

A 1 had to 2 must 3 can't
B 1 have to 2 memorize 3 be 4 will be able to
C 1 May 2 should 3 can't 4 don't have to
D 1 Were, able, to, recognize 2 had, to, study
 3 must, be 4 ought, not, to, use

A 1 나는 지난주에 비행기 표를 예약해야 했다.
→ 과거를 나타내는 부사구가 쓰였으므로 과거형 had to가 알맞다.
2 그녀는 나를 무시했고 심지어 나와 대화하는 것을 거부했다. 그녀는 나에게 마음이 상한 것이 틀림없다.
→ '…임이 틀림없다'라는 강한 추측을 나타낼 때는 조동사 must를 쓴다.
3 나는 시력이 좋지 않아서, 안경 없이는 잘 볼 수 없다.
→ 문맥상 '볼 수 없다'라는 의미가 적절하므로 조동사 can의 부정형인 can't가 알맞다.

B 1 나는 내일 병원에 가야 할 것이다.
→ 조동사 must의 미래형은 will have to로 써야 한다.
2 그녀는 이 영어 단어들을 모두 외워야 한다.
→ 조동사 뒤에는 동사원형이 와야 한다.
3 전화가 울리고 있다. Jennifer일지도 모른다.
4 그는 이 소포를 금요일까지 배달할 수 있을 것이다.
→ 미래의 능력을 나타내므로 will be able to로 고쳐야 한다.

C 1 에어컨을 꺼도 될까? 난 추워.
→ 허가를 구하는 상황이므로 조동사 may를 쓴다.
2 너는 빗속에 운전할 때 조심해야 한다.
→ 충고하는 상황이므로 조동사 should를 쓴다.
3 저기 있는 남자는 Dave일 리가 없다. Dave는 이집트에 있다.
→ '…일 리가 없다'라는 강한 부정 추측을 나타낼 때는 can't를 쓴다.
4 우리는 모든 재료를 살 필요가 없다. Amy가 좀 가져올 것이다.
→ '…할 필요가 없다'라는 불필요를 나타낼 때는 don't have to를 쓴다.

D 1 → 과거의 능력을 나타내므로 were able to를 써야 한다.
4 → ought to의 부정형은 ought not to이다.

Grammar Focus p.32

B 조동사+have v-ed

1 그녀가 전화를 받지 않고 있다. 그녀에게 무슨 일이 생겼음이 틀림없다.
2 그는 그때 사무실에 있었을지도 모른다.
3 그녀가 나에게 거짓말을 했을 리가 없다.
4 너는 그 경기를 봤어야 했다.
나는 Elena의 생일 파티에 가지 말았어야 했다.

C would / used to / had better

1 Lucy는 일요일 아침마다 요가를 하곤 했다.
2 우리는 점심 식사 후에 강을 따라 산책하곤 했다.
나는 어렸을 때 고양이를 길렀다.
3 너는 시험에 통과하기 위해 열심히 공부하는 게 좋겠다.
너는 아직도 열이 난다. 너는 출근하지 않는 게 좋겠다.

D 관용 표현

저는 주문을 바꾸고 싶어요.
나는 지하철을 타는 편이 더 낫겠다.
네가 혼란스러워하는 것도 당연하다.
나는 외식하는 편이 낫겠다.

Check-Up p.33

A 1 would rather 2 used to 3 have visited
 4 should
B 1 had better not 2 would like to
 3 must have left 4 may as well
C 1 had better 2 may well 3 would like to
 4 used to
D 1 should, have, taken
 2 can't[cannot], have, attended
 3 must, have, spent 4 used, to, see

A 1 비가 많이 온다. 나는 집에 있는 편이 더 낫겠다.

→ '…하는 편이 더 낫다'는 would rather로 나타낸다.

2 작년에 이 서점은 멋진 카페였다.

→ 과거의 상태를 나타낼 때는 조동사 used to를 쓴다.

3 그녀는 어렸을 때 하와이를 방문했을지도 모른다.

→ 과거 사실에 대한 약한 추측은 might have v-ed로 나타낸다.

4 그는 기차를 놓쳤다. 그는 좀 더 일찍 떠났어야 했다.

→ 과거에 하지 않은 일에 대한 후회는 should have v-ed로 나타낸다.

B 1 너는 지금 그에게 전화하지 않는 게 좋겠다. 그는 바쁘다.

→ had better의 부정형은 had better not으로 쓴다.

2 나는 후식으로 약간의 케이크를 먹고 싶다.

→ '…하고 싶다'라는 의미이므로 would like to로 고쳐야 한다.

3 나는 우산을 못 찾겠다. 나는 그것을 버스에 두고 온 것이 틀림없다.

→ 과거 사실에 대한 강한 추측을 나타내고 있으므로 must have left로 고쳐야 한다.

4 TV에 볼 게 없다. 나는 낮잠을 자는 편이 낫겠다.

→ '…하는 편이 낫다'라는 의미이므로 may as well로 고쳐야 한다.

C 1 너는 서두르는 게 좋은데, 그렇지 않으면 늦을 것이다.

→ '…하는 게 좋겠다'의 의미이므로 had better를 쓴다.

2 그는 좋은 아들이다. 그의 부모가 그를 자랑스러워하는 것도 당연하다.

→ '…하는 것도 당연하다'의 의미이므로 may well이 적절하다.

3 그는 열심히 일하는 사람이다. 나는 언젠가 그와 함께 일하고 싶다.

→ '…하고 싶다'의 의미이므로 would like to가 적절하다.

4 Amy는 일기를 쓰곤 했지만, 더 이상은 쓰지 않는다.

→ 현재는 하지 않는 과거의 습관을 나타내므로 used to를 쓴다.

D 1 → '…했어야 했다'는 should have v-ed로 나타낸다.

2 → '…했을 리가 없다'는 can't[cannot] have v-ed로 나타낸다.

3 → '…했음이 틀림없다'는 must have v-ed로 나타낸다.

4 → '…하곤 했다'라는 의미로 과거의 습관을 나타낼 때 used to를 쓸 수 있다.

Actual Test
pp.34-35

1 1) used to **2)** may as well **3)** may well **2 1)** can't → shouldn't **2)** Should → Can[May] **3)** would rather → must[have to, should, ought to] **3 1)** be → have been **2)** would → used to **3)** is → be **4** ④
5 ② **6** (A) must (B) must not (C) may well

p.35

1 1) She should have met the actor. **2)** Will he be able to use this oven? **3)** You don't have to worry about her. **2 1)** can't[cannot] have opened **2)** must have hidden **3)** will have to prepare

1 1) 그녀는 피아노를 치곤 했지만, 지금은 전혀 치지 않는다.

→ 과거의 습관을 나타내고 있으므로 used to를 쓴다.

2) 태풍이 오고 있다. 우리는 약속을 취소하는 편이 낫다.

→ '…하는 편이 낫다'의 의미일 때는 may as well을 쓴다.

3) 그는 Kelly를 정말로 사랑한다. 그가 그녀에게 청혼하는 것도 당연하다.

→ '…하는 것도 당연하다'의 의미일 때는 may well을 쓴다.

2 1) → '…하지 말았어야 했다'의 의미로 과거에 한 일에 대한 후회를 나타낼 때는 shouldn't have v-ed를 쓴다.

2) → '…해도 된다'라는 허가의 의미일 때는 can[may]을 쓴다.

3) → '…해야 한다'라는 의무의 의미일 때는 must[have to, should, ought to]를 쓴다.

3 1) 네가 어젯밤 내게 전화했을 때 나는 잠들었을지도 모른다.

→ 과거 사실에 대한 약한 추측을 나타내므로 may be를 may have been으로 고쳐야 한다.

2) 이 해변은 10년 전에 매우 더러웠다.

→ 과거의 상태를 나타내고 있으므로 would를 used to로 고쳐야 한다.

3) 그는 몇 분 전에 공원에 있었다. 그가 벌써 집에 있을 리가 없다.

→ 조동사 뒤에는 동사원형을 쓴다.

4 ① 나는 그 일을 5시 전에 끝내야 한다.
② 그는 Anderson 씨에게 이메일을 보내야 한다.
③ 그녀는 선거를 위해 포스터를 만들어야 한다.
④ 그는 그의 시험 점수에 실망한 것이 틀림없다.
⑤ 너는 공연 전에 휴대전화를 꺼야 한다.

→ ④는 '…임이 틀림없다'라는 강한 추측을 나타내는 반면, 나머지는 모두 '…해야 한다'라는 의무를 나타낸다.

5 ① 여기에 주유소가 있었다.
③ 우리는 스터디 모임에 참여하는 편이 더 낫다.
④ 너는 극장에 개를 데려가서는 안 된다.
⑤ Brian이 내일 너를 태우러 갈 수 있을 것이다.

→ ② had better의 부정형은 had better not이다.

6 (A) 그녀는 스케이트에서 만점을 받았다. 그녀는 많이 연습했음이 틀림없다.
(B) 너는 여기에 쓰레기를 버리면 안 된다. 그러면, 너는 벌금을 내야 할 것이다.
(C) 나는 그 문서를 확인하지 않았다. 철자 실수가 많은 것도 당연하다.

→ (A) 문맥상 '…했음이 틀림없다'라는 과거 사실에 대한 강한 추측을 나타내는 must have v-ed의 must가 적절하다.
(B) 문맥상 '…하면 안 된다'라는 금지를 나타내는 must not이 적절하다.
(C) 문맥상 '…하는 것도 당연하다'라는 의미의 may well이 적절하다.

2 1) → '…했을 리가 없다'는 can't[cannot] have v-ed로 나타낸다.

2) → '…했음이 틀림없다'는 must have v-ed로 나타낸다.

3) → '…해야 할 것이다'라는 미래의 의무를 나타낼 때는 will have to를 쓴다.

Grammar in Reading
pp.36-37

A 1 ⑤ **2** ②

해석 당신이 영어를 공부하고 있다면, 당신은 얼마나 많은 단어를 알아

야 할까? 그것은 당신의 목표에 달려 있다. 만약 당신이 원어민과 일상적인 대화를 나누고 싶다면, 당신은 800-1,000개의 단어를 배워야 할 것이다. 그러나 만약 당신이 영화 속 대화를 이해하려고 한다면, 당신은 가장 많이 쓰이는 영어 단어 3,000개를 배워야 한다. 하지만 당신이 소설이나 신문을 쉽게 읽고 싶다면 어떨까? 자, 그렇게 하기 위해서, 당신은 8,000개에서 9,000개 사이의 영어 단어를 알아야 <u>한다</u>.

구문해설

4행 But **what if** you would like to read novels or newspapers easily?
→ what if ...?: …라면 어떨까?

5행 Well, **to do** *that*, you ought to know between 8,000 and 9,000 English words.
→ to do: '…하기 위하여'의 의미로, 목적을 나타내는 부사적 용법의 to부정사
→ that: 앞에 나온 '소설이나 신문을 쉽게 읽는 것'을 가리킴

문제해설

1 ① 영어 교육에 관한 최근의 연구
② 영어를 빠르게 배울 수 있는 최고의 방법들
③ 영어로 소설을 쓰기 위해 필요한 것
④ 왜 우리가 외국어로서 영어를 배우는가
⑤ 당신이 배워야 하는 영어 단어의 수
→ 영어 공부의 목표에 따라 알아야 하는 단어의 수를 설명하는 글이므로, 제목으로 ⑤가 가장 적절하다.

2 → (A) 문맥상 '…해야 한다'라는 의미의 조동사가 들어가야 하므로 must나 should가 적절하다.
(B) 문맥상 '…해야 한다'라는 의미의 조동사가 들어가야 하므로 ought to가 적절하다.

B 1 ② **2** you ought not to visit crowded places

해석 경고: 독감 시즌입니다!
우리는 여러분에게 독감 시즌이 시작되었다는 것을 상기시켜드리고 싶습니다. 여러분은 그것이 그렇게 심각하지 않다고 생각할지도 모르지만, 사람들은 독감으로 사망할 수 있습니다. 그래서 여러분은 그것을 예방하기 위해 몇 가지 조언을 따라야 합니다. 첫째, 여러분은 손을 자주 씻어야 합니다. 두 번째로, 여러분은 기침할 때 입을 가려야 합니다. 셋째, 여러분은 붐비는 장소를 방문하지 않아야 합니다. 만약 가야 한다면, 여러분은 마스크를 착용할 필요가 있습니다.

구문해설

2행 ..., but **it's** possible *for people* [**to die** from the flu].
→ it은 가주어이고, to die 이하가 진주어
→ for people은 to부정사의 의미상 주어

2행 So you should follow some tips **to prevent** it.
→ to prevent: '…하기 위하여'의 의미로, 목적을 나타내는 부사적 용법의 to부정사

문제해설

1 → 독감을 예방하기 위한 방법을 열거하고 있으므로, 글의 목적으로 ②가 가장 적절하다.

2 → '…하지 않아야 한다'의 의미는 ought to의 부정형인 ought not to로 나타낸다.

C 1 ④ 2 ④

해석 만약 당신이 오래된 미국 센트 하나를 가지고 있다면, 그것이 얼마만큼의 가치가 있는지 궁금할지도 모른다. 알아내기 위해, 당신은 그것이 어떤 종류인지 확인해야 한다. 두 종류의 센트가 있는데, 큰 센트와 작은 센트이다. 현대의 작은 센트와 달리, 센트는 훨씬 더 컸다. 이 큰 센트는 1793년부터 1857년까지 제조되었다. 큰 센트가 더 이상 발행되지 않기 때문에, 그것들은 동전 수집가들에게 큰 가치가 있다. (그러나, 사람들은 작은 센트가 언젠가 큰 센트를 대체할 것이라고 생각한다.) 만약 당신에게 큰 센트가 있다면, 더 많은 정보를 위해 동전 중개상에게 찾아가야 한다.

구문해설

1행 If you have an old US penny, you may be curious about [**how** much it is worth].
→ how 이하는 「의문사+주어+동사」 어순의 간접의문문으로, 전치사 about의 목적어 역할을 함

3행 Unlike modern small cents, pennies used to be **much** larger.
→ much: '훨씬'의 의미로, 비교급 강조

문제해설

1 → 과거의 큰 센트와 그 희소가치에 대해 이야기하는 글로, 작은 센트가 언젠가 큰 센트를 대체할 것이라는 내용의 ④는 글의 전체 흐름에 어울리지 않는다.

2 ① Lisa는 머리가 아주 짧았었다.
② Sarah는 그 도시 근처에 살았었다.
③ Dean은 녹차를 마시는 것을 좋아했었다.
④ Jack은 일요일마다 등산을 하러 가곤 했다.
⑤ 그 팝 가수는 과학 선생님이었다.
→ ④의 used to는 '…하곤 했다'의 의미로 과거의 습관을 나타내는 반면, 본문의 used to와 ①, ②, ③, ⑤는 '…이었다'의 의미로 과거의 상태를 나타낸다.

Review Test
p.38

STEP 1 1 중개인 2 잠이 든, 자고 있는 3 궁금한 4 참석하다 5 준비하다 6 시력 7 대화 8 (쓰레기를) 버리다 9 coin 10 disappointed 11 cancel 12 replace 13 ingredient 14 theater 15 fine 16 remind

STEP 2 1 should, have, followed 2 may, recognize 3 used, to, participate, in

STEP 3 ① 동사원형 ② able ③ …할 필요가 없다 ④ used to ⑤ …했어야 했다

Unit 04 수동태

Grammar Focus
p.40

A 수동태의 형태와 쓰임
1 ① 수천 명의 사람들이 매일 그 웹사이트를 방문한다.
그 웹사이트는 매일 수천 명의 사람들에 의해 방문 된다.
② 독일어는 스위스 일부 지역에서 말해진다.
그 지역 축제는 갑자기 취소되었다.
2 ① 그 소녀는 어제 벌에 쏘였다.
② 여기에 새 박물관이 지어질 것이다.
③ 그 앱은 십 대들에 의해 널리 사용되어 왔다.
표는 이미 다 팔렸다.
④ 내 휴대전화는 지금 수리되고 있다.
그녀는 경찰에 의해 쫓기고 있었다.

Check-Up
p.41

A **1** passed **2** were damaged **3** be delivered
4 being repaired
B **1** was, played **2** was, being, prepared
3 haven't, been, invited
C **1** doesn't fit **2** hasn't been caught
3 wasn't constructed **4** disappeared
D **1** has, been, sung **2** will, be, served
3 was, translated

A **1** 겨우 5명의 학생이 그 시험에 합격했다.
→ 학생들이 '합격한' 것이므로 능동태가 알맞다.
2 많은 가옥들이 폭풍우에 손상되었다.
→ 가옥들이 '손상된' 것이므로 수동태가 알맞다.
3 당신이 주문한 물품은 내일 당신에게 배달될 것입니다.
→ 주문한 물품이 '배달될' 것이므로 수동태가 알맞다.
4 계단을 이용하세요. 엘리베이터는 수리되고 있습니다.
→ 엘리베이터가 '수리되고' 있으므로 수동태가 알맞다.
B **1** Monica는 이 영화에서 주인공 역을 연기했다.
이 영화의 주인공 역은 Monica에 의해 연기되었다.
→ 첫 문장의 동사가 과거형이므로 과거시제 수동태로 바꿔 쓴다.
2 아빠는 부엌에서 저녁 식사를 준비하고 계셨다.
저녁 식사는 부엌에서 아빠에 의해 준비되고 있었다.
→ 첫 문장의 동사가 과거진행형이므로 과거진행형 수동태로 바꿔 쓴다.
3 그는 아직 나를 파티에 초대하지 않았다.
나는 아직 그에 의해 파티에 초대받지 않았다.
→ 첫 문장의 동사가 현재완료이므로 현재완료 수동태로 바꿔 쓴다.
C **1** 나는 이 치마를 입고 싶지만, 이것은 나에게 맞지 않는다.
→ 동사 fit은 수동태로 쓸 수 없으므로 doesn't fit으로 고쳐야 한다.
2 그 범인은 아직 잡히지 않았다.
→ 범인이 '잡히지 않은' 것이므로 수동태인 hasn't been caught으로 고쳐야 한다.
3 이 궁전은 중세시대 동안 건축되지 않았다.
→ 궁전이 '건축되지 않은' 것이므로 수동태인 wasn't constructed로 고쳐야 한다.
4 그 파일들이 어제 내 컴퓨터에서 사라졌다.
→ 자동사 disappear는 수동태로 쓸 수 없으므로 disappeared로 고쳐야 한다.
D **2** → 미래시제의 수동태는 will be v-ed의 형태로 쓴다.

Grammar Focus
p.42

B 4, 5형식의 수동태
1 ① Lily는 그 아이들에게 역사를 가르친다.
그 아이들은 Lily에 의해 역사를 배운다.
역사가 Lily에 의해 그 아이들에게 가르쳐진다.
② 그는 Laura에게 목걸이를 만들어주었다.
목걸이가 Laura를 위해 그에 의해 만들어졌다.
2 ① 그는 그 벽을 초록색으로 칠했다.
그 벽은 그에 의해 초록색으로 칠해졌다.
② 나는 Mark가 밖에서 기다리는 것을 보았다.
Mark가 밖에서 기다리는 것이 (나에게) 목격되었다.
우리는 그녀가 방에서 노래 부르고 있는 것을 들었다.
그녀가 방에서 노래 부르고 있는 것이 우리에게 들렸다.
③ 우리 엄마는 내가 설거지를 하게 하셨다.
나는 우리 엄마에 의해 설거지를 하게 되었다.
C by 이외의 전치사를 쓰는 수동태
나뭇가지들이 눈으로 뒤덮였다.
그녀는 그녀의 팀 공연에 만족했다.

Check-Up
p.43

A **1** for **2** with **3** to Kate **4** to discuss
B **1** were, taught, music **2** were, sent, to
3 was, called, "Superman"
4 was, heard, to, play
C **1** to enter[entering] **2** for **3** was told
4 to wear
D **1** was, built, for **2** was, given, to
3 were, scared, of

A **1** 새 셔츠는 James를 위해 구입되었다.
→ 동사 buy가 쓰인 수동태 문장이므로 간접목적어 앞에는 전치사 for가 알맞다.
2 그 식당은 사람들로 가득 차 있었다.
→ be filled with: …로 가득 차다
3 그 그림은 화가에 의해 Kate에게 보여졌다.
→ 동사 show가 쓰인 수동태 문장이고, 직접목적어가 주어이므로 간접목적어 앞에는 전치사 to를 써야 한다.
4 우리는 우리 선생님에 의해 그 쟁점에 대해 토론하게 되었다.
→ 사역동사 make가 쓰인 수동태 문장이므로 목적격보어로 쓰였던 동사원형을 to부정사로 바꿔야 한다.
B **1** 그는 작년에 우리에게 음악을 가르쳤다.
우리는 작년에 그에 의해 음악을 배웠다.
→ 동사 teach가 쓰인 4형식 문장을 간접목적어를 주어로 한 수동태로 만들 때, 「be동사+v-ed」 뒤에 직접목적어를 쓴다.
2 우리는 Ella에게 꽃 몇 다발을 보냈다.

꽃 몇 다발이 우리에 의해 Ella에게 보내졌다.
→ 동사 send가 쓰인 4형식 문장을 직접목적어를 주어로 한 수동
태로 만들 때, 간접목적어 앞에 전치사 to를 쓴다.

3 그의 모든 친구들이 그를 '슈퍼맨'이라고 불렀다.
그는 그의 모든 친구들에 의해 '슈퍼맨'이라고 불렸다.
→ 5형식 문장의 수동태는 「주어+be동사+v-ed+보어+by+
행위자」의 어순으로 쓴다.

4 그의 이웃은 Bill이 그의 집에서 플루트를 연주하는 것을 들었다.
Bill이 그의 집에서 플루트를 연주하는 것이 그의 이웃에 의해 들
렸다.
→ 지각동사가 쓰인 5형식 문장을 수동태로 만들 때, 목적격보어
로 쓰였던 동사원형은 to부정사로 바꿔 쓴다.

C **1** 그녀가 도서관에 들어가는 것이 목격되었다.

2 이 드레스는 Amelia를 위해 유명한 디자이너에 의해 만들어졌다.
→ 동사 make가 쓰인 4형식의 수동태 문장이므로 간접목적어 앞
에는 전치사 for가 와야 한다.

3 그들의 결혼 소식이 지난주에 그녀에게 말해졌다.
→ 소식이 '말해진' 것이므로 수동태로 고쳐야 한다.

4 사람들은 수영장에서 수영 모자를 쓰도록 요구되었다.
→ to부정사를 목적격보어로 취하는 동사 ask가 쓰인 수동태이므
로 보어로 쓰인 wearing을 to wear로 고쳐야 한다.

Actual Test
pp.44-45

1 1) was, told 2) to, check 3) will, be, released
4) being, carried **2** 1) The meeting was delayed
for an hour by Olivia. 2) A big sand castle is being
built on the beach by us. 3) A little white puppy
was bought for Anna by Frank. 4) They were heard
to whisper in the classroom by us. **3** 1) was
given to me by my uncle 2) was made to change
my schedule by my coworker 3) was often told
interesting stories by his grandmother **4** ②
5 ① **6** 1) in 2) to shake[shaking] 3) for 4) had
been cleaned

✓ 시험에 꼭 나오는 서술형 문제
p.45

1 1) was heard to shout 2) was being used by
3) has been moved to **2** 1) is covered with dust
2) was filled with sand 3) were surprised at the
results of the election

1 1) Maria의 큰 비밀이 어제 나에게 말해졌다.
→ 비밀이 '말해진' 것이므로 수동태를 쓴다.
2) 나는 학생들 수를 확인하게 되었다.
→ 사역동사 make가 쓰인 수동태 문장이고 빈칸은 보어 자리이
므로 동사원형을 to부정사로 바꿔 쓴다.
3) 그 영화는 다음 달에 개봉될 것이다.
→ 그 영화가 다음 달에 '개봉될' 것이므로 수동태를 써야 하며, 미
래시제의 수동태는 will be v-ed의 형태로 쓴다.
4) 우리 짐은 지금 호텔 직원에 의해 객실로 운반되고 있다.
→ 짐이 지금 '운반되고' 있으므로 현재진행형 수동태를 써야 한다.

2 1) Olivia는 그 회의를 한 시간 미뤘다.

2) 우리는 해변에 큰 모래성을 만들고 있다.
→ 진행형의 수동태는 「be동사+being v-ed」의 형태로 쓴다.
3) Frank는 Anna에게 작은 흰 강아지를 사주었다.
→ 동사 buy가 쓰인 4형식 문장의 수동태는 「주어+be동사
+v-ed+for+간접목적어+by+행위자」의 어순으로 쓴다.
4) 우리는 교실에서 그들이 속삭이는 것을 들었다.
→ 지각동사가 쓰인 5형식 문장을 수동태로 만들 때, 목적격보어
로 쓰였던 동사원형은 to부정사로 바꿔 쓴다.

3 1) 우리 삼촌이 나에게 이 시계를 주셨다.
이 시계는 우리 삼촌에 의해 나에게 주어졌다.
2) 내 동료는 내가 내 일정을 변경하게 했다.
나는 내 동료에 의해 내 일정을 변경하게 되었다.
3) 그의 할머니는 자주 그에게 재미있는 이야기를 해주었다.
그는 자주 그의 할머니에 의해 재미있는 이야기를 들었다.

4 ① Daniel은 그 깜짝 파티에 기뻐했다.
③ 한 남자가 창문에서 나오는 것이 목격되었다.
④ 그 가게는 한 도둑에 의해 도난당했다.
⑤ 그 퀴즈는 우리 반 학생들에 의해 풀이되고 있다.
→ ② 자동사 happen은 수동태로 쓸 수 없으므로 happened로
고쳐야 한다.

5 ① 우리 담임 선생님은 그의 거짓말에 마음이 상하게 되셨다.
→ ② 사역동사 make가 쓰인 수동태 문장이므로 목적격보어로 쓰였
던 동사원형 iron을 to부정사인 to iron으로 고쳐야 한다.
③ 항공편이 '지연된' 것이므로 has delayed를 현재완료 수동태
인 has been delayed로 고쳐야 한다.
④ 자동사 appear는 수동태로 쓸 수 없으므로 was appeared
를 appeared로 고쳐야 한다.
⑤ 내 컴퓨터가 '고쳐지고 있던' 것이므로 fixing을 fixed로 고쳐
야 한다.

6 1) David는 특별판 운동화를 수집하는 데 관심이 있다.
→ be interested in: …에 관심이 있다
2) 그 건물이 지진 때문에 흔들리는 것이 느껴졌다.
→ 지각동사가 쓰인 5형식 문장을 수동태로 만들 때, 목적격보어
로 쓰였던 동사원형은 to부정사로 바꿔 쓰며, 현재분사는 그대
로 쓴다.
3) 치킨이 그 손님들을 위해 Brown 씨에 의해 요리되었다.
→ 동사 cook이 쓰인 4형식의 수동태 문장에서는 간접목적어 앞
에 전치사 for를 쓴다.
4) 그녀가 집에 왔을 때, 그녀의 집은 이미 청소되었다.
→ 그녀의 집이 '청소된' 것이므로, 수동태를 써야 한다.

✓ 시험에 꼭 나오는 서술형 문제

1 1) → 지각동사가 쓰인 수동태 문장은 「주어+be동사+v-ed+보어」
어순으로 쓰며, 이 문장에서는 to부정사가 보어로 쓰였다.
2) → 과거진행형의 수동태이므로 was being v-ed의 형태로 쓴다.
3) → 현재완료의 수동태이므로 has been v-ed의 형태로 쓴다.
2 1) → be covered with: …로 덮여 있다
2) → be filled with: …로 가득 차다
3) → be surprised at: …에 놀라다

Grammar in Reading
pp.46-47

A **1** ⑤ **2** (A) is kept (B) are refrigerated

해석 당신은 항상 음식 포장지에 있는 유통기한을 확인하는가? 사실, 많은 음식이 단지 유통기한을 지났기 때문에 버려진다. 하지만, 그 날짜는 얼마나 오랫동안 상품이 팔릴 수 있는지 만을 말해준다. 신선하게 보관된다면 그 날짜가 지나도 그 음식을 먹는 것이 안전하다. 예를 들어, 달걀은 냉장되면 3주에서 5주간 먹을 수 있다. 또한, 우유는 당신이 그것을 구매한 후 1주에서 2주까지 먹을 수 있다.

구문해설

2행 However, the date only tells [**how** long the products can be sold].
→ how 이하는 「의문사＋주어＋동사」 어순의 간접의문문으로, 동사 tells의 목적어 역할을 함

3행 It is safe [**to eat** the food] even after the date if it is kept fresh.
→ It은 가주어이고, to eat 이하가 진주어

문제해설

1 ① 음식을 신선하게 유지하는 방법
② 왜 음식에는 서로 다른 유통기한이 있는가
③ 유통기한을 지키는 것의 중요성
④ 유통기한 후 음식을 버리는 방법
⑤ 유통기한과 먹을 수 있는 시간의 차이점
→ 유통기한은 판매 가능 기한이며 날짜가 지나도 음식을 먹을 수 있다는 내용의 글이므로, 주제로 가장 적절한 것은 ⑤이다.

2 → (A) 주어인 it(=the food)이 '보관되는' 것이므로 수동태인 is kept로 쓴다.
(B) 주어인 they(=eggs)가 '냉장되는' 것이므로 수동태인 are refrigerated로 쓴다.

B **1** our environment is harmed by them **2** ②

해석 패스트푸드 산업의 가장 해로운 측면 중 하나는 그것이 만들어내는 플라스틱 쓰레기이다. 미국에서만 매일 1억 개가 넘는, 숟가락, 포크, 나이프와 같은 플라스틱 도구들이 사용된다. 이 일회용 도구들은 그 다음에 쉽게 버려진다. 하지만 우리의 환경은 그것들에 의해 피해를 입는다. 그것들은 재활용하기 어렵고 분해되는 데 1,000년까지 걸릴 수 있다. 하지만 사람들은 자신만의 재사용 수 있는 도구로 먹음으로써 이 문제를 해결하는 데 도움이 될 수 있다. 연구원들은 또한 일회용 도구들을 대안적인, 곡물을 원료로 한 소재로 만듦으로써 이 문제를 해결하려 노력하고 있다.

구문해설

1행 **One** [of the most damaging aspects of the fast-food industry] **is** the plastic waste [(which[that]) it creates].
→ 전치사구의 수식을 받는 One이 주어이고 is가 동사
→ it creates 앞에 the plastic waste를 선행사로 하는 목적격 관계대명사가 생략되어 있음

2행 In the US alone, **over 100 million plastic utensils**, [*such as spoons, forks, and knives*], **are used** each day.
→ over ... utensils가 주어이고, are used가 동사
→ such as ... knives는 plastic utensils를 설명

문제해설

1 → 주어 our environment가 피해를 입는 대상이므로 수동태(be v-ed)로 쓰며, 수동태의 행위자 앞에는 by를 쓴다.

2 ① 독성의 ② 대안적인 ③ 의존하는 ④ 오염된 ⑤ 예상치 못한
→ 곡물을 원료로 한 소재의 일회용 도구들은 플라스틱 도구의 대안이 될 수 있으므로 빈칸에는 ② alternative가 적절하다.

C **1** ④ **2** ④

해석 1674년 네덜란드의 도시 Utrecht에 매우 강한 폭풍이 덮쳤다. 오늘날, 그 폭풍은 'bow echo'였던 것으로 여겨진다. bow echo는 1970년대에 발견되었다. 기상 레이더에서 그것의 C 모양이 궁수의 활과 닮아서, '활'이라는 말이 사용된다. bow echo는 아래로 향하는 강력한 바람을 생성할 수 있다. Utrecht 폭풍의 한 보고서는 배들이 들판으로 내동댕이쳐졌고, 나무들이 땅에서 뽑혔으며, 많은 건물들이 거의 파괴되었다고 전한다.

구문해설

1행 Today, **it is believed that** the storm was a "bow echo."
→ it is believed that ...: …라고 여겨지다

4행 **One report from the Utrecht storm** says [(*that*) boats were thrown into fields, ... destroyed].
→ One report from the Utrecht storm이 문장의 주어
→ boats 이하는 says의 목적어로 쓰인 명사절로, 접속사 that이 생략되어 있음

문제해설

1 → ④ bow echo는 아래로 향하는 강력한 바람을 생성할 수 있다.

2 → ④ resemble은 수동태로 쓰지 않으므로 resembles가 되어야 한다.

Review Test p.48

STEP 1 **1** 강력한 **2** 측면 **3** 주민 **4** 손상을 주다 **5** 재사용할 수 있는 **6** 짐 **7** 동료 **8** 소모하다; 먹다 **9** refrigerate **10** grain **11** whisper **12** purchase **13** translate **14** bunch **15** edible **16** iron

STEP 2 **1** was, discovered **2** is, being, constructed **3** will, be, thrown, away

STEP 3 ① v-ed ② to ③ for ④ to부정사

Unit 05 to부정사

Grammar Focus p.50

A 명사적 용법

1 이 세탁기를 사용하는 것은 아주 쉽다.
안전벨트를 착용하는 것은 안전을 위해 중요하다.

2 Amelia는 법학을 공부하기로 결정했다.
그는 다시는 거짓말을 하지 않기로 약속했다.

3 ① 그의 꿈은 자신의 사업을 시작하는 것이다.
나의 계획은 올해 스페인어를 완전히 익히는 것이다.
② 나는 그녀에게 신청서를 작성하라고 말했다.
Sarah는 나에게 그녀를 위해 바이올린을 연주해달라고 부탁했다.

4 ① 야구 경기를 보는 것은 흥미롭다.
② 나는 그를 믿는 것이 어렵다는 것을 알았다.

Check-Up p.51

> **A 1** (진)주어 **2** (주격)보어 **3** (진)목적어 **4** 목적어
> **B 1** To be **2** It **3** not to **4** to take
> **C 1** to come **2** it **3** to travel **4** is
> **D 1** is to see the Pyramids
> **2** decided not to write a novel
> **3** want to meet Michael
> **4** It is necessary to reserve a seat

A 1 그녀의 마음을 바꾸는 것은 어려웠다.

2 그들의 임무는 그 건물을 지키는 것이다.

3 나는 매일 일기 쓰는 것을 규칙으로 삼았다.

4 그는 올림픽에서 금메달을 따기를 희망한다.

B 1 예술가가 되는 것은 나의 꿈이었다.
→ 주어 자리이므로 명사 역할을 하는 to부정사가 알맞다.

2 미래를 위해 에너지를 절약하는 것은 중요하다.
→ 진주어 to save 이하를 대신할 가주어 It이 알맞다.

3 나는 나의 친구에게 그녀의 시간을 낭비하지 말라고 충고했다.
→ to부정사의 부정은 to부정사 앞에 not을 붙인다.

4 나는 반려동물을 돌보는 것이 어렵다고 생각한다.
→ 동사 think와 가목적어 it이 쓰였으므로 뒤에 진목적어인 to부정사가 와야 한다.

C 1 우리 부모님은 내가 집에 일찍 오기를 기대하셨다.
→ expect는 to부정사를 목적격보어로 취하는 동사이므로 come을 to come으로 고쳐야 한다.

2 우리는 교통 체증 때문에 제시간에 도착하는 것이 불가능하다는 것을 알았다.
→ to arrive 이하가 동사 found의 진목적어이므로 this를 가목적어 it으로 고쳐야 한다.

3 내 목표는 20개 이상의 나라들을 여행하는 것이다.

4 다른 사람들을 돕는 것은 보람 있지만 쉽지 않다.
→ 주어로 쓰인 to부정사(구)는 단수 취급하므로 are를 is로 고쳐야 한다.

D 2 → to부정사의 부정은 to부정사 앞에 not을 붙인다.

Grammar Focus p.52

B 형용사적 용법

1 주차할 장소가 있니?
나는 나를 도와줄 누군가를 찾고 있다.
나에게는 함께 웃고 울 진정한 친구들이 있다.

2 ① 그녀는 공항에서 친구를 만날 예정이다.
② 학생들은 학교 규칙을 따라야 한다.
③ 그녀는 공주가 될 운명이었다.
④ 시험에 통과하려 한다면, 너는 열심히 공부해야 한다.

C 부사적 용법

1 그녀는 나를 보기 위해 우리 집에 왔다.

2 너를 계속 기다리게 해서 정말 미안하다.

3 나는 잠에서 깨서 내가 학교에 늦었다는 것을 알아챘다.

4 그의 설명은 이해하기 아주 쉬웠다.

5 그 어려운 수학 문제를 풀다니 Ryan은 똑똑한 것이 틀림없다.

6 그녀가 노래하는 것을 들으면, 너는 그녀가 전문 가수라고 생각할 것이다.

Check-Up p.53

> **A 1** ⓑ **2** ⓐ **3** ⓓ **4** ⓒ
> **B 1** to write with **2** to eat **3** to tap **4** to see
> **C 1** You are to stay here
> **2** You must be foolish to make
> **3** the best time to go camping
> **4** To see them in person
> **D 1** to, hear **2** is, to, travel **3** to, become

A 1 나는 함께 이야기를 나눌 누군가가 필요하다.

2 이 가방은 휴대하기 쉽다.

3 나는 이번 주말에 할 많은 일이 있다.

4 그 나이 든 여자는 110살까지 살았다.

B 1 너는 가지고 쓸 펜이 있니?
→ a pen을 수식하는 형용사적 용법의 to부정사로, 펜은 '가지고 쓰는' 것이므로 write 뒤에 전치사 with가 와야 한다.

2 집에 먹을 것이 아무것도 없었다.
→ 앞의 nothing을 수식할 형용사적 용법의 to부정사로 고쳐야 한다.

3 망치는 벽에 못을 두드리기 위해 사용된다.
→ '두드리기 위해' 사용된다는 의미로, 목적을 나타내는 부사적 용법의 to부정사로 고쳐야 한다.

4 그는 아들이 축구 선수가 된 것을 보고 자랑스러웠다.
→ '봐서 자랑스러웠다'의 의미로, 감정의 원인을 나타내는 부사적 용법의 to부정사로 고쳐야 한다.

D 1 그는 친구가 아프다는 것을 들었기 때문에 슬펐다.
그는 친구가 아프다는 것을 듣고 슬펐다.

2 우리 가족은 다음 달에 유럽으로 여행 갈 예정이다.
→ '…할 예정이다'라는 예정을 나타내는 형용사적 용법의 be to-v를 이용한다.

3 나는 번역가가 되고 싶었기 때문에 영어를 열심히 공부했다.
나는 번역가가 되기 위해 영어를 열심히 공부했다.

D to부정사의 의미상 주어
1 나는 매일 운동하는 것이 어렵다.
 아이들은 물에서 노는 것을 좋아한다.
2 네가 부모님의 조언을 받아들이다니 현명하다.

E to부정사의 기타 용법
1 그녀의 생일을 위해 무엇을 살지가 중요하다.
 나는 그 파티에 누구를 초대할지 아직 결정하지 않았다.
 문제는 어디에서 그 회의를 해야 하는지이다.
 나에게 다음에 무엇을 해야 할지 말해 줘.
2 그는 너무 바빠서 영화를 볼 수 없다.
3 Mike는 맨 위 선반에 닿을 정도로 충분히 키가 크다.

Check-Up p.55

A 1 of 2 for 3 of 4 for
B 1 to start 또는 she should start 2 to focus
 3 of her 4 hungry enough
C 1 how to repair a bike 2 big enough to hold
 3 too cold to swim
D 1 so, cute, that, it, can
 2 so, tired, that, he, couldn't, stay
 3 whom, I, should, talk 4 where, to, get

A 1 네가 불의에 맞서 싸우다니 용감하다.
 2 그가 직장에 늦는 것은 흔하다.
 3 그가 그렇게 비싼 신발을 사다니 어리석다.
 4 그녀가 점심으로 샌드위치를 먹는 것은 흔치 않다.
 → 일반적으로 to부정사의 의미상 주어는 「for+목적격」의 형태로
 쓰지만, brave, foolish와 같은 사람의 성격이나 태도를 나타
 내는 형용사 뒤에서는 「of+목적격」으로 쓴다.
B 1 그녀는 그 프로젝트를 언제 시작할지에 관해 생각하고 있다.
 → '언제 …할지'의 의미로, when to-v의 형태로 고친다. when
 to-v는 「when+주어+should+동사원형」으로 바꿔 쓸 수
 있다.
 2 Dean은 너무 졸려서 공부에 집중할 수 없었다.
 → too+형용사+to-v: 너무 …하여 ~할 수 없다
 3 그녀가 네게 사과하지 않은 것은 매우 무례했다.
 4 우리 오빠는 테이블에 있는 모든 음식을 먹을 정도로 충분히 배가
 고팠다.
 → 형용사+enough to-v: …할 정도로 충분히 ~하다
D 1 이 인형은 여자아이들의 관심을 끌 정도로 충분히 귀엽다.
 → 「형용사+enough to-v」는 「so+형용사+that+주어
 +can」으로 바꿔 쓸 수 있다.
 2 그는 너무 피곤해서 그 연주회에서 깨어 있을 수 없었다.
 → 「too+형용사+to-v」는 「so+형용사+that+주어+can't」
 로 바꿔 쓸 수 있다.
 3 나는 이 쟁점에 대해 누구와 이야기해야 할지 모르겠다.
 → 「의문사+to-v」는 「의문사+주어+should+동사원형」으로
 바꿔 쓸 수 있다.
 4 그녀는 어디에서 버스를 타야 할지 알았다.

1 1) It was very hard to climb the mountain. 2) He was too angry to say anything. 3) Can you tell me where I should hand in these documents? 2 ④
3 ④ 4 ③ 5 ① 6 ③

✓ 시험에 꼭 나오는 서술형 문제 p.57

1 1) how to give a presentation 2) for us to solve this problem 3) loudly enough to wake up the baby
2 1) is, to, visit 2) not, to, blame 3) for, him, to, find

1 1) 그 산을 오르는 것은 매우 힘들었다.
 → 문장의 주어로 쓰인 to부정사구를 가주어 it으로 대신하고 진주
 어인 to부정사구는 문장 뒤로 보낸다.
 2) 그는 너무 화가 나서 어떤 말도 할 수 없었다.
 → 「so+형용사+that+주어+can't」는 「too+형용사+to-v」
 로 바꿔 쓸 수 있다.
 3) 이 서류를 어디에 제출해야 할지 제게 말씀해 주시겠어요?
 → 「의문사+to-v」는 「의문사+주어+should+동사원형」으로
 바꿔 쓸 수 있다.
2 ① 돈을 그렇게 쓰다니 너는 어리석은 것이 틀림없다.
 ② 이 이론은 내 학생들에게 설명하기 어렵다.
 ③ 나는 다양한 열대어를 보기 위해 수족관에 갔다.
 ④ 너는 이탈리아 음식을 먹을 좋은 식당을 아니?
 ⑤ Ethan은 그 콘서트의 표를 사게 되어 기뻤다.
 → ④ to have는 a good restaurant를 수식하는 형용사적 용법
 의 to부정사이고, 나머지는 모두 부사적 용법의 to부정사(① 판단
 의 근거 ② 형용사 수식 ③ 목적 ⑤ 감정의 원인)이다.
3 ① 나는 아침에 집중하는 것이 힘들다.
 ② 나를 집까지 데려다주다니 너는 정말 친절했다.
 ③ 지도를 읽는 방법을 아는 것은 유용하다.
 ④ 그곳은 생일 파티를 열기에 완벽한 장소이다.
 ⑤ 그가 초상화를 그리는 것을 보는 것은 흥미로웠다.
 → ④의 It은 '그곳'이라는 의미로 쓰인 대명사이다. 나머지는 모두 가
 주어로 쓰였다.
4 (A) 나는 그에게 오늘 숙제를 제출하라고 말했다.
 → 동사 tell은 to부정사를 목적격보어로 취하므로 to turn이 와
 야 한다.
 (B) 그들은 그 정치인을 인터뷰하는 것을 가능하게 했다.
 → to interview 이하가 진목적어이므로 이를 대신할 가목적어
 it이 동사 made 뒤에 와야 한다.
 (C) 네가 어젯밤 곧장 진찰을 받으러 간 것은 현명했다.
 → 사람의 성격을 나타내는 형용사 wise가 쓰였으므로 to부정사
 의 의미상 주어로 「of+목적격」이 와야 한다.
5 ② Henry는 너무 배가 불러서 더 먹을 수가 없었다.
 ③ 나는 지쳐서, 앉을 의자가 필요하다.
 ④ 교통 규칙을 어기다니 그는 정말 어리석다.
 ⑤ 나는 자주 복권을 사는 것이 소용없다고 생각한다.
 → ① '누구를 …할지'의 의미로, whom to take가 되어야 한다. 또
 는 whom you should take로도 바꿀 수 있다.
6 ③ Paul과 그의 아내는 이탈리아로 가서 다시는 돌아오지 않았다.
 → ① 앞의 lots of friends를 수식하는 형용사적 용법의 to부정사
 로 '…와 함께 놀'이라는 의미이어야 하므로 play 뒤에 with를 써
 야 한다.

② 진주어 to watch 이하를 대신할 가주어 It으로 고쳐야 한다.
④ '…해야 한다'라는 의무를 나타내는 be to-v가 와야 한다.
⑤ 문장의 주어로 쓰인 to부정사(구)는 단수 취급하므로 복수동사 are를 단수동사 is로 고쳐야 한다.

2 1) → '…할 예정이다'는 be to-v로 나타낸다.
 2) → to부정사의 부정은 to부정사 바로 앞에 not을 붙인다.

Grammar in Reading
pp.58-59

A 1 ④ 2 is environmentally friendly to live as minimalists

해석 최소주의자들은 더 적은 물건들을 소유하고 오직 필수적인 것들만을 가지고 살려고 노력하는 사람들이다. 최소주의자로 사는 것은 환경친화적이다. 우리가 구입하는 물건들을 만들기 위해서는 에너지가 필요하다. 그래서, 최소주의자들이 더 적은 물건들을 구입하고 소유하려고 애쓸 때, 그들은 더 적은 에너지를 사용하는 것을 가능하게 한다. 또한, 그들은 물건을 소유하는 대신에 자주 다른 사람들과 공유한다. 예를 들어, 그들은 직장에 갈 때 카풀을 하거나 여행 갈 때 심지어 집을 빌린다. 그런 방식으로, 그들은 더 적은 자원을 사용하고, 이는 그들이 더 적은 쓰레기를 만들게 한다.

구문해설

1행 Minimalists are people [**who** try to own less stuff and live with only the essentials].
→ who 이하를 people을 수식하는 주격 관계대명사절
2행 Energy is needed **to create** the products [(*which*[*that*]) we purchase].
→ to create: '…하기 위하여'의 의미로 목적을 나타내는 부사적 용법의 to부정사
→ we purchase 앞에 the products를 선행사로 하는 목적격 관계대명사가 생략되어 있음

문제해설

1 → 주어진 문장은 최소주의자들이 자동차와 집까지 공유한다는 내용으로, 이들이 물건을 소유하기보다 공유하여 쓴다는 내용 다음인 ④에 오는 것이 가장 적절하다.
2 → to부정사구가 주어로 쓰인 경우, 이를 가주어 it으로 대체하고 진주어인 to부정사구는 뒤로 보낼 수 있다.

B 1 ② 2 dense and hot enough for nuclear reactions to occur

해석 우주가 생성된 후에 안정적인 수소와 헬륨 원자가 형성되는 데 수십만 년이 걸렸다. 그 원자들은 점차 모여서 가스 구름을 형성하기 시작했다. 이 구름들이 더 많은 원자들을 계속 끌어당겼고 밀도가 더 높아지고 더 뜨거워졌다. 결국, 그것들은 밀도가 너무 높고 뜨거워져서 핵반응이 일어날 수 있었다. 폭발은 수소 원자들이 서로 결합하도록 했고, 그 구름들은 거대한 불덩이가 되었다. 이것들이 최초의 별들이었다.

구문해설

1행 After the universe was created, **it took** hundreds of thousands of years **for** stable hydrogen and helium atoms **to form**.
→ 「it takes + 시간 + for + 목적격 + to-v」: …가 ~하는 데 시간이 걸리다

문제해설

1 ① 원자들은 어떻게 모이는가
 ② 최초의 별들은 어떻게 탄생되었는가
 ③ 최초의 별들은 어떻게 보였는가
 ④ 과학자들이 어떻게 별들을 관측하는가
 ⑤ 무엇이 우주를 형성하게 했는가
 → 원자들의 결합이 별들의 생성으로 이어지는 과정을 설명하는 글이므로, 제목으로 ②가 가장 적절하다.
2 → 「so + 형용사 + that + 주어 + can」은 「형용사 + enough to-v」로 바꿔 쓸 수 있고, to부정사의 의미상 주어는 to부정사 앞에 「for + 목적격」의 형태로 쓴다.

C 1 ② 2 ⑤

해석 제목은 자주 사람들이 그 기사를 읽고 싶은지 아닌지를 결정하게 한다. 그러므로, 사람들의 관심을 끄는 제목을 작성하는 것이 중요하다. 제목을 매력적으로 만드는 한 가지 방법은 '…하는 법'이라는 문구를 사용하는 것인데, 왜냐하면 사람들은 새로운 것을 배우는 것을 좋아하기 때문이다. 당신은 또한 질문을 사용해서 사람들이 답을 찾기 위해 계속해서 읽게 할 수도 있다. 또한 숫자를 사용하는 것이 도움이 되는데, 왜냐하면 사람들은 구체적인 정보를 얻기를 기대하기 때문이다. 마지막으로, 당신은 '당신' 혹은 '당신의'를 사용할 수 있는데, 왜냐하면 이는 기사의 정보가 독자들에게 직접적으로 적용됨을 시사하기 때문이다.

구문해설

1행 Headlines often **make** people **decide** [*if* they want to read the article *or not*].
→ make + 목적어 + 동사원형: …가 ~하게 하다
→ if … or not: …인지 아닌지
1행 Therefore, **it** is important **to write** a headline [*that* interests people].
→ it은 가주어이고, to write 이하가 진주어
→ that 이하는 a headline을 수식하는 주격 관계대명사절
3행 You can also use a question, **so that** people *keep reading* ….
→ , so (that): 결과를 의미함
→ keep v-ing: 계속해서 …하다

문제해설

1 ① 효율적으로 공부하는 법
 ② 스포츠 스타의 삶에 대한 모든 것
 ③ 당신이 집에서 시도해 볼 수 있는 운동
 ④ 여름 전에 날씬해지고 싶은가?
 ⑤ 여배우처럼 옷을 입는 다섯 가지 방법
 → 매력적인 제목의 요건으로 'how to', 질문, 숫자, 대명사 'you'나 'your' 이용하기를 제시하고 있으므로 이 요건을 바탕으로 작성하지 않은 제목은 ②이다.

2 ① 나의 계획은 대학에서 수학을 공부하는 것이다.

② Bill은 일찍 공항에 가기 위해 택시를 탔다.

③ Daisy는 그 배우와 사진을 찍게 되어 신이 났다.

④ 그 의사는 아프리카에 있는 가난한 아이들을 돕기로 결정했다.

⑤ 그 관광객은 그날 밤에 묵을 호텔을 찾고 있다.

→ 본문과 ⑤는 앞의 명사를 수식하는 형용사적 용법의 to부정사이다. ①은 보어로 쓰인 명사적 용법, ②는 목적을 나타내는 부사적 용법, ③은 감정의 원인을 나타내는 부사적 용법, ④는 목적어로 쓰인 명사적 용법의 to부정사이다.

Review Test p.60

STEP 1 1 번역가, 통역사 2 원자 3 안정된
4 의무; 임무 5 불의 6 구체적인 7 두드리다 8 밀도가 높은 9 necessary
10 attractive 11 portrait
12 useless 13 explosion 14 attention
15 politician 16 resource

STEP 2 1 to, hand, in 2 to, observe
3 too, to, focus

STEP 3 ① should ② 부사적 ③ for ④ of

Unit 06 동명사

Grammar Focus p.62

A 동명사의 역할

1 채소를 많이 먹는 것은 당신의 건강에 좋다.
운전할 때 안전벨트를 매지 않는 것은 불법이다.

2 나는 그 문제에 대해 걱정하는 것을 그만뒀다.
그는 기타 수업 듣는 것에 관해 생각하고 있다.

3 내 꿈은 전 세계를 여행하는 것이다.

4 나는 그가 비행기를 조종하는 것을 상상할 수 없다.

B 동명사 vs. to부정사

1 Logan은 나와 요리하는 것을 즐긴다.
그녀는 그 소문에 대해 이야기하는 것을 피했다.

2 그녀는 늘 가장 아름답게 보이고 싶어 한다.
나는 매일 영어를 공부하기로 결심했다.

3 ① 그는 자연 사진을 찍는 것을 좋아한다.
② 나는 그녀를 파리에서 만났던 것을 기억했다[잊었다].
그녀는 엄마를 위한 선물을 살 것을 기억했다[잊었다].
그는 컴퓨터를 다시 시작해 보았다.
나는 부모님을 설득하려고 노력했다.

Check-Up p.63

A 1 his 2 Climbing 3 to see 4 dancing

B 1 composing[to compose] 2 writing 3 to have
4 not attending

C 1 having 2 cleaning[to clean] 3 talking
4 to go out

D 1 mind, my[me], sitting 2 forgot, to, bring
3 tried, using 4 Not, eating, breakfast

A **1** 그녀는 그가 자신을 놀리는 것에 짜증이 났다.

→ 동명사의 의미상 주어는 소유격이나 목적격으로 나타낸다.

2 에베레스트 산을 오르는 것은 나에게 큰 도전이었다.

→ 문장의 주어이므로 동명사가 와야 한다.

3 나는 너를 가능한 한 빨리 만나기를 희망한다.

→ 동사 hope은 to부정사를 목적어로 취한다.

4 Dylan은 오디션 전에 춤추는 것을 여러 번 연습했다.

→ 동사 practice는 동명사를 목적어로 취한다.

B **1** 그의 직업은 게임 음악을 작곡하는 것이다.

→ 보어 자리이므로 명사 역할을 하는 동명사 또는 to부정사가 와야 한다.

2 그 기자는 기사 쓰는 것을 끝냈다.

→ 동사 finish는 동명사를 목적어로 취한다.

3 나는 그때 저녁을 먹고 싶지 않았다.

→ 동사 want는 to부정사를 목적어로 취한다.

4 그 회의에 참석하지 않은 것에 대해 저를 용서해 주세요.

→ 동명사의 부정은 동명사 바로 앞에 not을 쓴다.

C **1** 너는 반려동물 키우는 것에 관심이 있니?

→ 전치사 in의 목적어가 와야 하므로 동명사를 쓴다.

2 너는 지금 네 방을 청소하기 시작해야 한다.

→ 동사 begin은 목적어로 동명사와 to부정사를 모두 취할 수 있다.

3 나는 작년에 파티에서 그와 이야기했던 것을 기억한다.

→ '(과거에) …했던 것을 기억하다'라는 의미이므로 동사 remember의 목적어로 동명사를 쓴다.

4 우리는 집에 머무는 대신 밖에 나가기로 결정했다.

→ 동사 decide는 to부정사를 목적어로 취한다.

D **2** → '가져오는' 것을 잊어버린 것이므로 동사 forgot의 목적어로 to부정사를 쓴다.

3 → '(시험 삼아) …해 보다'의 의미이므로 동사 tried의 목적어로 동명사를 쓴다.

Grammar Focus p.64

C 동명사의 관용 표현

1 나는 그녀를 사랑하지 않을 수 없었다.

2 그는 딸과 보드게임을 하는 데 하루를 다 보냈다.

3 우리는 버스 정류장을 찾는 데 어려움을 겪었다.

4 나는 내 옛 친구들을 만나기를 고대하고 있다.

5 그의 부상은 그가 결승전에서 뛰지 못하게 했다.

6 방에 들어가자마자, 그녀는 비명을 질렀다.

7 우리는 기말고사를 위해 공부하느라 바빴다.

8 그녀는 학교에 걸어가는 데 익숙하다.

9 미래에 대해 걱정해도 소용없다.

10 나는 지금 자고 싶다.

11 이 책은 여러 번 읽을 가치가 있다.

12 그는 계속해서 탁자를 두드렸다.

Check-Up

A **1** living **2** fixing **3** falling **4** listening
B **1** keep, on, going
 2 had, difficulty[trouble], getting
 3 is, worth, watching
 4 couldn't, help, but, follow
 5 are, busy, preparing
C **1** is, no, use, regretting **2** feel, like, watching
 3 On, seeing, her **4** couldn't, help, agreeing

A **1** Sarah는 큰 도시에 사는 데 익숙하다.
 → be used to v-ing: …하는 데 익숙하다
 2 그는 차를 고치는 데 많은 돈을 썼다.
 → spend+돈+v-ing: …하는 데 돈을 쓰다
 3 책꽂이를 떨어지지 않게 하기 위해 그것을 벽에 붙여라.
 → prevent+목적어+from v-ing: …가 ~하는 것을 막다
 4 나는 너의 새로운 노래를 듣길 고대했다.
 → look forward to v-ing: …하기를 고대하다
B **1** → keep (on) v-ing: …하기를 계속하다
 2 → have difficulty[trouble] v-ing: …하는 데 어려움을 겪다
 3 → be worth v-ing: …할 가치가 있다
 4 → cannot (help) but+동사원형: …하지 않을 수 없다
 5 → be busy v-ing: …하느라 바쁘다
C **1** 과거를 후회해도 소용없다.
 → It is useless to-v는 '…해도 소용없다'의 의미로 It is no use v-ing로 바꿔 쓸 수 있다.
 2 나는 액션 영화를 보고 싶다.
 → '…하고 싶다'의 의미로 feel like v-ing로 바꿔 쓸 수 있다.
 3 그는 그녀를 보자마자, 도망쳤다.
 → '…하자마자'라는 의미의 「as soon as+주어+동사」는 on v-ing로 바꿔 쓸 수 있다.
 4 Kayla는 그녀의 상사의 의견에 동의하지 않을 수 없었다.
 → 「cannot (help) but+동사원형」은 '…하지 않을 수 없다'의 의미로 cannot help v-ing로 바꿔 쓸 수 있다.

Actual Test

1 **1)** she → her **2)** to get → (on) getting **3)** go → going **4)** aren't → isn't **2** **1)** running **2)** buying
3) going **4)** to meet **3** ③ **4** ④ **5** ④
6 ⑤ to watch → to watching

✅ 시험에 꼭 나오는 서술형 문제

1 **1)** was, used, to, eating **2)** is, worth, visiting
3) spent, knitting **2** **1)** tried boiling **2)** remember
his[him] wearing **3)** forgot to send

1 **1)** 우리는 그녀가 늦는 것이 걱정된다.
 → 동명사의 의미상 주어는 소유격이나 목적격으로 써야 하므로, she를 her로 고친다.
 2) 나는 계속해서 아침에 일찍 일어날 것이다.
 → keep (on) v-ing: …하기를 계속하다
 3) 바쁜 일정은 그들이 휴가를 가지 못하게 했다.
 → stop+목적어+from v-ing: …가 ~하는 것을 막다
 4) 나쁜 습관을 버리는 것은 보통 쉽지 않다.
 → 문장의 주어로 쓰인 동명사(구)는 단수 취급한다.
2 **1)** 왜 마라톤 뛰는 것을 그만두었는지 내게 말해 줄 수 있니?
 → 동사 quit은 동명사를 목적어로 취한다.
 2) 그녀는 뮤지컬 표를 사는 데 어려움을 좀 겪었다.
 → have difficulty v-ing: …하는 데 어려움을 겪다
 3) 나는 어렸을 때 치과에 가는 것을 무서워했다.
 → 전치사 of의 목적어가 와야 하므로 동명사를 쓴다.
 4) 우리는 오늘 오후에 쇼핑몰에서 만나기로 약속했다.
 → 동사 promise는 to부정사를 목적어로 취한다.
3 ① 그는 나에게 진실을 말하지 않은 것에 대해 사과했다.
 ② 음악을 듣는 것은 내가 가장 좋아하는 취미이다.
 ③ Ted는 그의 여자친구를 위한 장갑을 고르고 있다.
 ④ 내 직업은 동물원에 있는 동물들을 돌보는 것이다.
 ⑤ 우리는 해변에서 서핑하는 것을 정말 즐겼다.
 → ③은 '…하고 있다'라는 뜻의 현재진행형인 반면, 나머지는 모두 동명사(① 전치사의 목적어 ② 주어 ④ 보어 ⑤ 동사의 목적어)로 쓰였다.
4 (A) Bill은 실수하는 것을 피하기 위해 두 번 확인했다.
 (B) 그들은 독서 동아리에 가입하기를 기대했다.
 (C) 그는 내가 그 과정을 듣는 데 관심이 없다.
 → (A) 동사 avoid는 동명사를 목적어로 취한다.
 (B) 동사 expect는 to부정사를 목적어로 취한다.
 (C) 동명사의 의미상 주어는 소유격이나 목적격으로 나타낸다.
5 ① 도착하자마자, 그는 그의 아들에게 생일 선물을 주었다.
 ② 나는 매일 아침 플루트 연주하는 것을 연습했다.
 ③ 그는 저 소설을 읽을 때 울지 않을 수 없었다.
 ⑤ Jack과 Lucy는 그들의 새집에 놓을 그릇을 사기로 결정했다.
 → ④ 의미상 '…하는 데 익숙하다'가 적절하므로 be used to v-ing로 고쳐야 한다.
6 A: 나는 저 영화를 정말 보고 싶어.
 B: 지난주에 그것을 보지 않았어?
 A: 가려고 계획했는데, 시험 준비하느라 너무 바빴어.
 B: 그거 정말 안됐다. 그러면 이번 주 일요일에 나와 가는 것은 어때?
 A: 그러고 싶어. 그것을 보는 것이 기대돼.
 → ⑤ '…하기를 고대하다'라는 의미이므로 look forward to v-ing로 고쳐야 한다.

✅ 시험에 꼭 나오는 서술형 문제

1 **1)** → be used to v-ing: …하는 데 익숙하다
 2) → be worth v-ing: …할 가치가 있다
 3) → spend+시간+v-ing: …하는 데 시간을 쓰다
2 **1)** → '(시험 삼아) …해 보다'는 try v-ing로 나타낸다.
 2) → '(과거에) …했던 것을 기억하다'는 remember v-ing로 나타내며, 의미상 주어는 동명사 앞에 소유격이나 목적격으로 나타낸다.
 3) → '(미래에) …할 것을 잊다'는 forget to-v로 나타낸다.

Grammar in Reading

pp.68-69

A 1 ⑤ 2 ②

해석 프린스턴 대학의 심리학자 Diana Tamir는 소설을 읽는 것에 대한 실험을 했다. 그녀는 다른 사람의 생각과 감정을 이해하는 것과 같은 사회적 기술에 독서가 미치는 영향을 평가하고 싶었다. 그 결과는 소설을 읽는 것이 뇌의 한 특정 영역에서 더 많은 활동을 유발한다는 것을 보여주었다. 이 영역은 다른 사람들의 감정을 예측하는 것과 관련이 있다. 요약하자면, 당신이 소설을 읽을 때, 당신은 주어진 상황에서 사람들이 느낄 만한 감정을 알아내는 것을 연습할 수 있다.

구문해설

3행 The results showed [**that** reading novels caused more activity in one specific area of the brain].
→ that 이하는 showed의 목적어로 쓰인 명사절

5행 ..., you can practice [**figuring** out the emotions {*that* people are likely to feel in a given situation}].
→ figuring 이하는 practice의 목적어로 쓰인 동명사구
→ that 이하는 the emotions를 수식하는 목적격 관계대명사절

문제해설

1 → 소설을 읽는 것이 다른 사람들의 감정을 예측하는 것과 관련된 뇌의 특정 영역에서 더 많은 활동을 유발한다는 내용의 글이므로, 글의 요지로 ⑤가 가장 적절하다.

2 → (A) want는 to부정사를 목적어로 취하는 동사이므로 to evaluate이 되어야 한다.
(B) 전치사 with의 목적어로 쓰인 동명사 predicting은 적절하다.
(C) practice는 동명사를 목적어로 취하는 동사이므로 figuring이 되어야 한다.

B 1 ① 2 (A) to thank (B) throwing

해석 오늘은 축하하고 또한 감사할 날입니다. 여러분이 학습하도록 돕는 데 쓰신 시간에 대해 선생님들께 반드시 감사를 드리세요. 또, 좋을 때도 나쁠 때도 항상 여러분 곁에 있어 준 친구들에게도 고마워할 것을 기억하세요. 고등학교를 마치는 것은 우리 이야기의 끝이 아닙니다. 여러분에게 성공적인 미래가 있을 것이라고 저는 확신합니다. 이제 공중으로 사각모를 던지며 우리 자신을 축하합시다. 축하합니다!

구문해설

1행 Please **be sure to thank** your teachers for the time [(*which*[*that*]) they spent helping you learn].
→ be sure to-v: 반드시 …하다
→ they 앞에 the time을 선행사로 하는 목적격 관계대명사가 생략되어 있음

2행 Also, remember to thank your friends [**who** were always there for you during *both* the good *and* bad times].
→ who 이하는 your friends를 수식하는 주격 관계대명사절
→ both A and B: A와 B 둘 다

4행 Now let's celebrate ourselves **by throwing** our caps in the air.
→ by v-ing: …함으로써

문제해설

1 → 고등학교를 마친다는 것과 사각모를 던지며 축하한다는 내용으로 보아 글의 목적으로 ①이 가장 적절하다.

2 → (A) '(앞으로) …할 것을 기억하다'의 의미가 되어야 하므로 동사 remember의 목적어로 to부정사가 와야 한다.
(B) 전치사 by의 목적어가 와야 하므로 동명사를 써야 한다.

C 1 ③ 2 prevent other animals from eating them

해석 사람들은 흔히 'venomous'와 'poisonous'라는 단어가 같은 것을 뜻한다고 생각한다. 하지만, 독을 분비하는 동물과 독이 있는 동물 사이에는 큰 차이가 있다. 그것은 그들이 어떻게 독을 사용하는지와 관계가 있다. 독사와 같이 독을 분비하는 동물들은 몸 안에 독을 지니고 있으며 먹이를 물거나 쏘아서 사냥하기 위해 독을 사용한다. 반면에, 독 개구리와 같이 독이 있는 동물들은 피부를 통해 독을 내뿜는다. 그리고 그들은 다른 동물들이 그들을 잡아먹는 것을 막기 위해 그 독을 사용한다. 즉, 한쪽은 먹이를 얻기 위해 독을 사용하지만, 다른 한쪽은 먹이가 되는 것을 피하려고 독을 사용한다.

구문해설

3행 It **is related to** how they use their toxins.
→ be related to: …와 관계가 있다

4행 ... and use them **to hunt** by *biting* or *stinging* their prey.
→ to hunt: '…하기 위하여'의 의미로 목적을 나타내는 부사적 용법의 to부정사
→ 동명사 biting과 stinging이 접속사 or로 병렬연결되어 있음

7행 That is, **one** uses its toxin to get a meal, while **the other** uses its toxin
→ one … the other ~: (둘 중) 하나는 … 다른 하나는 ~

문제해설

1 ① 그들이 무엇을 사냥하고 싶어 하는지
② 그들이 어떻게 독을 만들어내는지
③ 그들이 어떻게 독을 사용하는지
④ 그들이 어떻게 먹이를 공격하는지
⑤ 그들이 어떻게 자신을 보호하는지
→ venomous animals는 먹이 사냥을 위해 독을 사용하고 poisonous animals는 먹이가 되지 않기 위해 독을 사용한다는 내용이 뒤에 이어지고 있으므로, 빈칸에는 ③이 가장 적절하다.

2 → '…가 ~하는 것을 막다'는 「prevent+목적어+from v-ing」를 써서 나타낸다.

Review Test

p.70

STEP 1 1 달아나다 2 심리학자 3 …을 놀리다
4 성공적인 5 연습하다 6 감정 7 물다
8 그만두다 9 overeat 10 challenge
11 evaluate 12 predict 13 protect
14 regret 15 opinion 16 release

STEP 2 1 composing 2 attaching 3 to, knit

STEP 3 ① 소유격 ② 동명사 ③ to부정사

Unit 07 접속사 · 분사

Grammar Focus
p.72

A 접속사

1 비가 내리기 시작했을 때 그녀는 버스를 기다리고 있었다.
그가 자고 있는 동안 그의 전화가 여러 번 울렸다.
그는 나이가 들면서 더 사려 깊어진다.
그들은 어두워질 때까지 농구를 했다.
우리는 그 회의가 끝날 때까지 여기에서 기다릴 것이다.
2 비가 왔기 때문에, 우리는 현장학습을 취소해야 했다.
우리는 너무 피곤해서 버스에서 잠이 들었다.
3 질문이 있으면, 편하게 물어보세요.
네가 바쁘지 않으면 산책하자.
너는 왼쪽으로 돌면 지하철역을 볼 수 있을 것이다.
4 비록 나는 그 영화를 좋아하지 않지만, 그것은 매우 인기가 있다.
5 ① 그 가수와 댄서는 둘 다 그 마을 출신이다.
② 그녀 또는 너 둘 중 한 명이 상을 받을 사람이다.
③ 음식도 음료도 이 도서관에서는 허용되지 않는다.
④ Nancy뿐 아니라 그녀의 부모님도 캠핑을 아주 좋아한다.

Check-Up
p.73

A **1** If **2** As **3** nor **4** Both
B **1** stops **2** play **3** goes **4** leave
C **1** Though[Although] **2** Unless **3** as, well, as
D **1** While, I, was, doing, my, homework
 2 have, either, or
 3 Unless, you, make, a, reservation
 4 so, angry, that

A **1** 그 설명을 따르면, 너는 그것을 더 빨리 끝낼 수 있다.
 → '만약 …라면'은 if를 쓴다.
2 할 일이 많았기 때문에, 나는 오늘 점심을 걸렀다.
 → '… 때문에'는 as로 나타낼 수 있다.
3 Brian은 어젯밤에 내게 전화도 문자도 하지 않았다.
 → neither A nor B: A도 B도 아닌
4 우리가 그 영화를 볼 때 내 여동생과 나는 둘 다 울었다.
 → both A and B: A와 B 둘 다
B **1** 비가 그칠 때까지 여기에 있자.
 → 시간을 나타내는 부사절에서는 미래의 일도 현재시제로 나타낸다.
2 Mike와 그의 남동생은 둘 다 피아노를 친다.
 → both A and B는 주어일 때 복수 취급한다.
3 100번 버스도 102번 버스도 그 극장에 가지 않는다.
 → neither A nor B가 주어일 때 동사의 수는 B에 일치시킨다.
4 지금 당장 떠나지 않으면, 너는 비행기를 놓칠 것이다.
 → unless는 '…하지 않으면'의 부정의 의미이므로 동사는 긍정형으로 쓴다.
C **1** 나는 시간이 거의 없었지만, 그 보고서를 끝냈다.
 → 문맥상 '비록 …이지만'의 의미인 접속사 Though 또는 Although를 쓴다.

2 네가 더 빨리 걷지 않으면, 우리는 그 회의에 늦을 것이다.
 → If … not은 Unless와 바꿔 쓸 수 있다.
3 우리는 여름뿐만 아니라 겨울에도 그 해변에 방문한다.
 → not only A but also B는 B as well as A와 바꿔 쓸 수 있다.
D **1** → '…하는 동안에'는 while로 나타낸다.
 2 → either A or B: A 또는 B 둘 중 하나
 3 → '…하지 않으면'은 unless로 나타낸다.
 4 → so … that ~: 너무 …해서 ~하다

Grammar Focus
p.74

B 분사의 종류와 역할

1 ① 우리는 아프리카로의 신나는 여행을 계획하고 있다.
 그 우는 아기는 내 조카이다.
② John은 저렴한 가격에 중고차를 샀다.
 그녀는 거리에서 낙엽을 쓸어냈다.
2 ① 그 아이들은 그 짖고 있는 개를 무서워했다.
 Alaska에서 사용되는 언어는 무엇인가?
② 나의 아버지는 잡지를 읽으며 소파에 누워 있었다.
 그 문제는 여전히 해결되지 않은 채로 남아있다.
 그는 내가 몇 시간 동안 계속 기다리게 했다.
 Dean은 문을 잠그지 않은 채로 놔두었다.
③ 그 콘서트는 지루했다.
 관중들은 그 콘서트를 지루해했다.

Check-Up
p.75

A **1** talking **2** exciting **3** broken **4** refrigerated
B **1** satisfied **2** playing **3** cut **4** wearing
C **1** written **2** swimming **3** stealing[steal]
 4 shocked
D **1** the girl riding a bike at the park
 2 the photos taken by my uncle
 3 the store remained closed
 4 holding a sleeping baby

A **1** 그는 친구에게 이야기하며 서 있었다.
 → 주격보어로 쓰인 분사로, 주어와의 관계가 능동이므로 현재분사를 쓴다.
2 야구 경기는 신났다.
 → 야구 경기가 '신나는 감정을 일으키는' 것이므로 현재분사를 쓴다.
3 깨진 유리를 밟지 않게 조심해라.
 → glass를 수식하는 분사로, 유리가 '깨진' 것이므로 과거분사를 쓴다.
4 너는 이 채소를 냉장된 채로 두어야 한다.
 → 목적격보어로 쓰인 분사로, 목적어와의 관계가 수동이므로 과거분사를 쓴다.
B **1** 그녀는 자신의 직업에 만족하지 않는다.
 → '만족감을 느끼는' 것이므로 과거분사로 고친다.
2 나는 그가 공원에서 축구하는 것을 발견했다.
 → 목적격보어로 쓰인 분사로, 목적어와의 관계가 능동이므로 현재분사로 고친다.

3 나는 오늘 머리를 잘라야 한다.

　　→ 목적격보어로 쓰인 분사로, 목적어와의 관계가 수동이므로 과거분사로 고친다.

4 빨간 모자를 쓰고 있는 여자는 유명한 여배우이다.

　　→ The woman을 수식하는 분사로, 여자가 모자를 '쓰고 있는' 것이므로 현재분사로 고쳐야 한다.

C 1 나는 영어로 쓰인 책을 읽고 있다.

2 수영장에서 수영하고 있는 아이들은 내 사촌들이다.

　　→ The kids를 수식하는 분사로, 아이들이 '수영하고 있는' 것이므로 현재분사를 쓴다.

3 한 남자가 도둑이 어떤 사람의 지갑을 훔치고 있는 것을 목격했다.

　　→ 목적격보어로 쓰인 분사로, 목적어 the thief와의 관계가 능동이므로 현재분사를 쓴다. 지각동사의 목적격보어이므로 동사원형을 쓸 수도 있다.

4 Dave는 사고에 대해 들었을 때 충격을 받았다.

　　→ '충격을 받은' 것이므로 과거분사가 와야 한다.

Grammar Focus p.76

C 분사구문

1 버스가 오는 것을 보자, 그는 뛰기 시작했다.
　　내 룸메이트가 나가서, 나는 혼자 저녁을 먹었다.

2 ① 강의를 들으면서 그녀는 필기를 했다.
　　한 소년이 다가와서, 그 소녀에게 그와 춤을 추자고 요청했다.
　　② 저녁을 만드는 동안, 그녀는 손가락을 다쳤다.
　　비가 멈추는 것을 본 후, 그들은 경기를 다시 시작했다.
　　③ 늦어서, 우리는 그 공연의 시작 부분을 놓쳤다.
　　돈이 많이 있지 않아서, 그녀는 그 재킷을 살 수 없었다.
　　④ 오른쪽으로 돌면, 너는 백화점을 발견할 것이다.
　　셔츠 2장을 사면, 당신은 하나를 공짜로 받을 것이다.

3 ① Amy는 라디오가 음악을 재생하는 채로 점심 식사를 요리하고 있었다.
　　Brian은 그의 개가 그의 옆에서 자고 있는 채로 소파에 앉아 있다.
　　② Jina는 불이 켜진 채로 잠이 들었다.
　　Sam은 눈이 감긴 채로 똑바로 걸어가려고 노력했다.

Check-Up p.77

A 1 Washing　**2** Not knowing　**3** It being
　　4 arriving
B 1 Listening　**2** Feeling　**3** covered　**4** chasing
C 1 Walking, around　**2** with, her, arms, crossed
　　3 Finishing, this, project
D 1 Returning from vacation
　　2 Not getting the email
　　3 my sister sitting beside me
　　4 taking a picture of it

A 1 설거지를 하는 동안, 그는 접시를 깼다.
　　→ 시간을 나타내는 분사구문으로 Washing이 와야 한다.
2 무엇을 할지 몰라서, 그녀는 울기 시작했다.
　　→ 분사구문의 부정은 분사 바로 앞에 not을 써서 나타낸다.
3 날씨가 화창해서, 그들은 해변에 수영하러 갔다.
　　→ 부사절의 주어와 주절의 주어가 다를 때, 부사절의 주어는 생략

하지 않고 분사 바로 앞에 써 준다.

4 그 버스는 3시에 출발해서 4시 30분에 서울에 도착했다.
　　→ 연속동작을 나타내는 분사구문으로 arriving이 와야 한다.

B 1 음악을 들으면서, 나는 아침 식사를 했다.
　　→ 동시동작을 나타내는 분사구문으로 Listening을 써야 한다.
2 아파서, 그녀는 온종일 침대에 머물렀다.
　　→ 이유를 나타내는 분사구문으로 Feeling을 써야 한다.
3 Ted는 신발이 흙에 덮인 채로 안에 들어왔다.
　　→ '…가 ~한 채로'는 「with+명사+분사」 구문으로 나타내며, 명사와의 관계가 수동이므로 과거분사를 써야 한다.
4 그는 경찰이 그를 쫓아오는 채로 도망갔다.
　　→ 「with+명사+분사」 구문에서 명사와의 관계가 능동이므로 현재분사를 써야 한다.

D 1 휴가에서 돌아온 후, 그들은 새로운 일을 시작했다.
　　→ 부사절에서 접속사 및 주절과 같은 주어를 지우고, 동사를 v-ing로 바꾼다.
2 이메일을 받지 못해서, 그녀는 실망했다.
　　→ 부사절이 부정문이므로 현재분사 바로 앞에 Not을 붙여준다.
3 나는 풍경화를 그리고 있었고, 우리 언니는 내 옆에 앉아 있었다.
　　나는 우리 언니가 내 옆에 앉아 있는 채로 풍경화를 그리고 있었다.
4 Mark는 자유의 여신상을 보러 가서, 그것의 사진을 찍었다.

Actual Test pp.78-79

1 1) repaired　**2)** cheering　**3)** damaged　**4)** was
2 ⑤　　**3 1)** speak → speaks　**2)** will come → come
3) opening → opened　**4)** shocked → shocking
4 ② disappointing → disappointed　**5** ⑤　**6** ②

✔ 시험에 꼭 나오는 서술형 문제 p.79

1 1) Traveling in Europe, he made many foreign friends. **2)** Julia took out her ID card, handing it to the staff. **3)** Not having an empty box, we put our stuff in the plastic bags. **2 1)** with, his, legs, crossed **2)** go, either, or **3)** not, only, science, but, also, history

1 1) George는 그의 차가 수리되게 했다.
　　→ 목적격보어로 쓰인 분사로, 목적어와의 관계가 수동이므로 과거분사를 쓴다.
2) 경기장의 사람들은 환호하며 서 있었다.
　　→ 주격보어로 쓰인 분사로, 주어와의 관계가 능동이므로 현재분사를 쓴다.
3) 그 기술자는 손상된 파일을 쉽게 복구했다.
　　→ files를 수식하는 분사로, 파일이 '손상된' 것이므로 과거분사를 쓴다.
4) Suzy도 Jacob도 오늘 학교에 늦지 않았다.
　　→ neither A nor B가 주어일 때 동사의 수는 B에 일치시킨다.

2 ① 우리가 떠나고 있을 때 Jason이 도착했다.
② 내 여동생이 머그잔에 우유를 따를 때 그녀는 그것의 일부를 쏟았다.
③ 우리가 저녁을 먹고 있을 때, 전화가 울렸다.
④ 나는 길을 따라 걸어갈 때 내 영어 선생님을 보았다.
⑤ 그는 다음 날 아침에 타야 할 비행기가 있었기 때문에 일찍 잠자리

에 들었다.
→ ⑤는 '… 때문에'의 의미이고, 나머지는 모두 '…할 때'의 의미이다.

3 1) 나뿐만 아니라 Max도 중국어를 한다.
→ not only A but also B가 주어로 쓰였을 때 동사의 수는 B에 일치시키므로 speak을 speaks로 고쳐야 한다.

2) 내가 집에 오면 네게 전화할게.
→ 시간을 나타내는 부사절에서는 미래의 일도 현재시제로 나타내므로 will come을 come으로 고쳐야 한다.

3) 책상 위의 책이 펼쳐져 있었다.
→ 주격보어로 쓰인 분사로, 주어와의 관계가 수동이므로 opened로 고쳐야 한다.

4) 이웃에서 일어난 사고는 아주 충격적이었다.
→ 사고가 '충격을 주는' 것이므로 shocked를 shocking으로 고쳐야 한다.

4 A: 나는 네 시험이 끝났다고 들었어. 틀림없이 신나겠다.
B: 꼭 그렇지는 않아. 나는 화학에서 C를 받았고, 우리 엄마는 실망하셨어.
A: 무슨 일이 일어난 거야? 너는 시험을 준비할 때, 내가 너에게 준 노트를 공부하지 않았니?
B: 아니, 안 했어. 공부할 시간이 많지 않아서, 나는 그것을 볼 기회가 없었어.
A: 음, 그것들은 모든 중요한 점이 요약된 정말 좋은 노트였는데.
B: 아, 안돼! 나는 그것들을 읽었어야 했어.
→ ② 엄마가 '실망한 감정을 느낀' 것이므로 과거분사인 disappointed로 고쳐야 한다.

5 ⑤ 그 개는 너무 영리해서 매우 다양한 재주를 부릴 수 있었다.
→ ① both A and B는 주어로 쓰였을 때 복수 취급하므로 work로 고쳐야 한다.
② unless는 '…하지 않으면'의 부정의 의미이므로 rains로 고쳐야 한다.
③ 조건을 나타내는 부사절에서는 미래의 일도 현재시제로 나타내므로 see로 고쳐야 한다.
④ 문맥상 양보의 의미가 되어야 하므로 though 또는 although로 고쳐야 한다.

6 ① 그들은 그 서비스에 만족한 것처럼 보인다.
③ 너는 무대에서 로미오를 연기하는 남자를 아니?
④ 엄마와 이야기를 나누면서, 그는 TV로 농구 경기를 봤다.
⑤ 그녀는 인터넷을 접속하고, 흥미로운 기사를 확인했다.
→ ② '…을 ~한 채로'라는 의미의 「with+명사+분사」 구문으로, 명사와의 관계가 수동이므로 과거분사 turned off가 와야 한다.

✅ 시험에 꼭 나오는 서술형 문제

1 1) 유럽을 여행하는 동안 그는 많은 외국인 친구를 사귀었다.
2) Julia는 자신의 신분증을 꺼내서 그것을 직원에게 건넸다.
3) 빈 상자가 없었기 때문에, 우리는 우리 물건을 비닐봉지에 넣었다.

2 1) → '…을 ~한 채로'는 「with+명사+분사」 구문으로 나타내며, 명사와 분사가 수동 관계이므로 과거분사를 써야 한다.
2) → either A or B: A 또는 B 둘 중 하나
3) → not only A but also B: A뿐만 아니라 B도

Grammar in Reading pp.80-81

A 1 ③, ⑤ 2 (A) analyzed (B) attempting

해석 범죄 심리 분석가들은 범죄 현장과 증거를 분석한다. 분석된 정보를 근거로, 그들은 범죄자들의 성격과 행동 분석표를 만들어낸다. 그러나, 범죄 심리 분석가들이 직접 범죄를 해결하지는 않는다. 그들은 범죄를 해결하려고 시도하는 경찰에게 분석표를 제공한다. 이는 경찰이 누가 범죄를 저질렀을지 이해하는 데 도움을 준다. 이러한 분석표는 용의자들의 목록을 좁혀가는 데 도움이 된다. 이 분석표를 사용하여, 경찰은 흔히 범인들을 잡을 수 있다.

구문해설

1행 **Based on** the analyzed information, ….
→ based on: …을 근거로
3행 They **provide** the police [*attempting* to solve crimes] **with** profiles.
→ provide A with B: A에게 B를 제공하다
→ attempting 이하는 the police를 수식하는 현재분사구

문제해설

1 → 범죄 심리 분석가는 범죄 현장과 증거를 분석한 후, 범죄자들의 성격과 행동 분석표를 작성한다고 했다.
2 → (A) information을 수식하는 분사로, 정보가 '분석된' 것이므로 과거분사를 쓴다.
(B) the police를 수식하는 분사로, 경찰이 '시도하는' 것이므로 현재분사를 쓴다.

B 1 ② 2 If they return the bottles

해석 우리는 플라스틱을 충분히 재활용하지 않기 때문에 우리의 환경을 깨끗이 할 수 없다. 하지만 만약 그렇게 하는 것에 대한 보상을 받게 된다면 사람들은 더 기꺼이 재활용하게 된다. 그래서 영국은 플라스틱병의 '보상과 반납' 프로그램을 만들었다. 이 계획에 따라, 사람들은 플라스틱병들을 구입할 때 약간의 요금을 지불할 것이다. 만약 그들이 그 병들을 재활용센터에 반납하면, 센터는 그 요금을 그들에게 돌려줄 것이다. 지방 정부는 어떻게 이 프로그램을 가장 잘 시행할 것인지 현재 논의 중이다.

구문해설

3행 Under this plan, people will pay a small fee **when** they **purchase** plastic bottles.
→ 시간을 나타내는 부사절에서는 미래의 일을 현재시제로 나타냄
5행 Local governments are now discussing **how to** best **implement** this program.
→ how to-v: 어떻게 …할지

문제해설

1 ① 플라스틱 재활용 센터 세우기
② 재활용을 늘릴 효과적인 방법
③ 새로운 형태의 플라스틱 물질
④ 재활용법 제정 계획
⑤ 플라스틱 재사용에 관한 논쟁
→ 사람들이 플라스틱을 충분히 재활용하도록 장려하는 영국 지방 정부의 계획에 대한 글이므로, 글의 제목으로 ②가 가장 적절하다.
2 → '만약 …라면'이라는 의미로 접속사 if를 써서 주절과 연결하며, 조건을 나타내는 부사절에서는 미래의 일을 현재시제로 나타낸다.

해석 왜 우리는 시험에서 틀렸던 문제에 관해 잊을 수 없을까? 자이가르닉 효과가 그 이유를 설명한다. 그것은 끝나지 않은 과업이 우리 마음속에 긴장을 만든다고 한다. 이 긴장은 우리가 그 과업에 대해 계속 생각하게 하고, 우리가 그것들을 끝마치게 한다. 자이가르닉은 식당에서 웨이터를 지켜보는 동안 그것을 깨달았다. 그녀는 웨이터가 주문을 완수할 때까지 그것을 기억한다는 것을 알아차렸다. 한 실험에서, 그녀는 두 그룹의 아이들에게 간단한 과업을 수행하게 했다. <u>그녀는 한 그룹에게는 그 과업을 완수하게 했지만, 다른 그룹은 방해를 받았고 그것을 끝마칠 수 없었다.</u> 나중에, 그 아이들은 그 과업을 기억하는지 질문을 받았다. 놀랍게도 방해받은 아이들이 그 과업을 거의 여섯 배 더 잘 기억했다.

구문해설

1행 Why can't we forget about a question [**that** we got wrong on a test]?
→ that 이하는 a question을 선행사로 하는 목적격 관계대명사절

2행 This tension **makes** us **keep** thinking about the tasks, [*forcing* us **to complete** them].
→ make+목적어+동사원형: …가 ~하게 하다
→ forcing 이하는 연속동작을 나타내는 분사구문
→ force+목적어+to-v: …가 ~하게 만들다

5행 In an experiment, she **had** two groups of children **perform** simple tasks.
→ have+목적어+동사원형: …가 ~하게 하다

문제해설

1 → 주어진 문장은 실험 과정을 설명하고 있으므로, 실험 결과를 언급하는 문장 앞인 ④에 들어가는 것이 가장 적절하다.

2 → 부사절을 분사구문으로 바꿀 때, 접속사 및 주절과 같은 주어를 생략하고, 부사절의 동사가 진행형인 경우 v-ing만 남긴다.

Review Test p.82

STEP 1 1 화학 2 이웃 3 쫓다, 추적하다 4 회복시키다; 복구하다 5 증거 6 행동의 7 시도하다 8 (범죄를) 저지르다 9 reuse 10 summarize 11 analyze 12 landscape 13 personality 14 tension 15 interrupt 16 suspect

STEP 2 1 spilled[spilt] 2 Completing 3 Cheering

STEP 3 ① 너무 …해서 ~하다 ② neither A nor B ③ 현재 ④ B ⑤ …한 감정을 느끼는

Unit 08 관계사

Grammar Focus p.84

A 주격 관계대명사
1 나는 거리에서 노래하고 있는 여자를 보았다.
 나는 한 여자를 보았다. 그녀는 거리에서 노래하고 있었다.
2 우리는 평이 좋은 식당을 방문했다.
 우리는 한 식당을 방문했다. 그곳은 평이 좋았다.
3 이 책을 쓴 작가는 내 친구이다.
 그 작가는 내 친구이다. 그는 이 책을 썼다.
 이것은 1895년에 지어진 건물이다.
 이것은 건물이다. 그것은 1895년에 지어졌다.
 축구를 하고 있는 소년은 내 사촌이다.

B 소유격 관계대명사
1 Ted는 헤어스타일이 아주 특이한 남자를 보았다.
 Ted는 한 남자를 보았다. 그의 헤어스타일은 아주 특이했다.
2 나는 브레이크가 고장 난 자전거를 고쳐야 한다.
 나는 자전거를 고쳐야 한다. 그것의 브레이크가 고장 났다.

Check-Up p.85

A 1 who 2 that 3 whose 4 which
B 1 whose 2 whose 3 which[that] 4 who[that]
C 1 the person who donated the money
 2 whose dream is to be a popular soccer player
 3 a museum designed by a famous architect
D 1 the dog which[that] had broken its right leg
 2 the girls who[that] are dancing on the stage
 3 the woman whose son was missing

A 1 그는 그의 옆에 앉은 여자와 이야기를 나눴다.
 → 선행사가 사람이므로 주격 관계대명사 who를 쓴다.
 2 네가 탁자 위에 있던 음식을 치웠니?
 → 선행사가 사물이므로 주격 관계대명사 that이 와야 한다.
 3 우리는 아이디어가 창의적인 사람을 찾고 있다.
 → 관계사 뒤에 오는 명사가 선행사와 소유 관계이므로 소유격 관계대명사 whose를 쓴다.
 4 나는 우리 엄마의 것과 비슷한 목걸이를 샀다.
 → 선행사가 사물이므로 주격 관계대명사 which를 쓴다.
B 1 나는 생일이 나와 같은 소녀를 만났다.
 → 관계사 뒤에 오는 명사가 선행사와 소유 관계이고, 선행사가 사람이므로 소유격 관계대명사 whose로 고쳐야 한다.
 2 그녀는 벽이 나무로 만들어진 집을 지었다.
 3 그들은 동굴에 숨겨진 금을 찾았다.
 → 주격 관계대명사로 선행사가 사물이므로 which 또는 that으로 고쳐야 한다.
 4 문에 왔던 그 남자가 너에게 선물을 남겼다.
 → 주격 관계대명사로 선행사가 사람이므로 who 또는 that으로 고쳐야 한다.
C 3 → a museum 뒤에 「주격 관계대명사+be동사」인 which[that] was가 생략된 과거분사구가 이어지도록 한다.

D **1** 그 수의사는 강아지를 진찰했다. 그것은 오른쪽 다리가 부러졌다.
그 수의사는 오른쪽 다리가 부러진 강아지를 진찰했다.
2 그 여자아이들을 봐라. 그들은 무대 위에서 춤을 추고 있다.
무대 위에서 춤을 추고 있는 여자아이들을 봐라.
3 경찰은 그 여자를 도왔다. 그녀의 아들은 실종되었다.
경찰은 아들이 실종된 여자를 도왔다.

Grammar Focus
p.86

C **목적격 관계대명사**
1 저 소녀는 내가 너에게 이야기했던 반 친구이다.
저 소녀는 반 친구이다. 내가 너에게 그녀에 대해 이야기했다.
2 이것은 내 친구들이 가장 좋아하는 영화이다.
이것은 그 영화이다. 내 친구들은 그것을 가장 좋아한다.
3 나는 네가 파티에 초대했던 그 사람들을 안다.
나는 그 사람들을 안다. 너는 그들을 파티에 초대했다.
네가 여행 중에 찍은 사진들을 내가 볼 수 있을까?
내가 사진들을 볼 수 있을까? 너는 여행 중에 그것들을 찍었다.
나는 그가 나에게 준 선물을 좋아하지 않는다.
D **관계대명사 what**
네가 듣고 있는 것은 내가 가장 좋아하는 노래이다.
E **관계대명사의 계속적 용법**
Emily는 에그 샌드위치를 먹었는데, 그녀는 그것을 항상 즐겨 먹는다.
나는 그 결승전을 절대 잊지 않을 것인데, 나는 그것을 City Stadium에서 관람했다.
우리는 네가 우리를 위해 한 일을 기억할 것이다.

Check-Up
p.87

A **1** that **2** What **3** which **4** which
B **1** what **2** whom **3** which **4** who
C **1** who(m)[that] **2** who **3** which **4** which[that]
D **1** the school that my mother went to
2 What you will study **3** who is good at math
4 a friend I can rely on

A **1** 그녀는 내가 신뢰할 수 있는 유일한 사람이다.
→ 목적격 관계대명사로 선행사가 사람이므로 that을 쓴다.
2 어제 발생했던 일은 네 잘못이 아니었다.
→ '…하는 것'의 의미로 선행사를 포함하는 관계대명사 What이 와야 한다.
3 나는 내가 10년 전에 쓴 시를 발견했다.
→ 목적격 관계대명사로 선행사가 사물이므로 which를 쓴다.
4 나는 셜록 홈스 이야기를 읽었는데, Olive가 그것을 추천했다.
→ the Sherlock Holmes stories를 보충 설명하는 계속적 용법의 목적격 관계대명사 which가 와야 한다.
B **1** 바나나는 내가 아침 식사로 먹은 것이다.
→ '…하는 것'의 의미로 선행사를 포함한 관계대명사 what이 와야 한다.
2 이들은 내가 전에 결코 본 적이 없는 사람들이다.
→ 선행사가 people이고, 관계사절에서 동사 have seen의 목적어 역할을 하는 목적격 관계대명사 whom을 써야 한다.
3 내가 알레르기가 있는 몇몇 음식이 있다.
→ 선행사가 some foods이고, 관계사절에서 전치사 to의 목적

어 역할을 하는 목적격 관계대명사 which를 써야 한다.
4 우리는 Sarah를 위한 파티를 열었는데, 그녀는 최근 새로운 직장을 얻었다.
→ 사람인 선행사를 보충 설명하는 계속적 용법의 주격 관계대명사 who가 와야 한다.
C **1** Joshua는 많은 학생들이 존경하는 교사이다.
→ a teacher가 선행사이고, 관계사절에서 목적어 역할을 하고 있으므로 목적격 관계대명사 who(m) 또는 that으로 고쳐야 한다.
2 나는 그녀를 Jim에게 소개했는데, 그는 그녀를 만나고 싶어 했다.
→ 선행사인 Jim에 대해 추가 정보를 제시하는 관계사절에서 주어 역할을 하므로 계속적 용법의 주격 관계대명사 who로 고쳐야 한다.
3 우리는 초콜릿 머핀을 먹었는데, 나는 그것을 후식으로 만들었다.
→ 관계대명사 that은 계속적 용법으로 쓸 수 없으므로, chocolate muffins를 선행사로 하는 계속적 용법의 목적격 관계대명사 which로 고쳐야 한다.
4 너는 지난주에 우리가 봤던 영화의 제목을 기억하니?
→ the film이 선행사이고, 관계사절에서 목적어 역할을 하므로 목적격 관계대명사 which 또는 that으로 고쳐야 한다.

Grammar Focus
p.88

F **관계부사**
1 크리스마스는 모든 사람들이 가족과 함께 시간을 보내는 날이다.
크리스마스는 어떤 날이다. 모든 사람들이 그날 가족과 함께 시간을 보낸다.
2 여기가 Mason이 내게 청혼했던 곳이다.
여기가 그곳이다. Mason은 그곳에서 내게 청혼했다.
3 너는 그 공연이 취소된 이유를 들었니?
너는 그 이유를 들었니? 그 공연이 그 이유로 취소되었다.
4 그 마술사가 그 우리에서 탈출한 방법을 보세요.
그 방법을 보세요. 그 마술사가 그 방법으로 그 우리에서 탈출했다.
그녀는 그녀의 딸이 옷을 입는 방식을 좋아하지 않았다.
G **관계부사의 계속적 용법**
Rebecca는 2015년에 결혼했는데, 그때 그녀는 30살이었다.
우리는 디즈니랜드에 방문했는데, 거기에서 우리는 멋진 시간을 보냈다.

Check-Up
p.89

A **1** when **2** how **3** where **4** why
B **1** how **2** where **3** when **4** why
C **1** when[on which] **2** why[for which]
3 how[the way, the way in which]
4 where[at which]
D **1** how she acts
2 when the Korean War broke out
3 why the flight was delayed
4 where we spend every summer vacation

A **1** 우리는 오후 6시에 떠났는데, 그때는 어두워지고 있었다.
→ 선행사가 시간이므로 관계부사 when이 와야 한다.
2 이 책은 그리스인들이 그 전투에서 이긴 방법을 보여준다.

→ 문맥상 '…하는 방법'이라는 의미로, 관계부사 how가 와야 한다.

3 이곳은 Van Gogh가 사망할 때까지 살았던 집이다.
→ 선행사가 장소이므로 관계부사 where가 와야 한다.

4 너는 일전에 그녀가 일찍 떠난 이유를 아니?
→ 선행사가 이유이므로 관계부사 why가 와야 한다.

B **1** 그녀는 자신이 거울 속에 보이는 방식이 마음에 들지 않았다.

2 Angela는 정원에서 시간을 보내는 것을 좋아하는데, 그곳에는 꽃이 많다.

3 나는 처음으로 Sue를 만났던 날을 결코 잊지 않을 것이다.

4 그의 친절한 성격은 사람들이 그를 좋아하는 이유이다.

C **1** 그날은 그가 파리로 떠난 그 월요일이었다.
→ 선행사가 시간을 나타내므로 관계부사 when 또는 on which로 고쳐야 한다.

2 Susan이 서두른 이유는 아직 밝혀지지 않았다.
→ 선행사가 이유를 나타내므로 관계부사 why 또는 for which로 고쳐야 한다.

3 그녀는 치킨 카레를 만들었던 방법에 관해 말했다.
→ 관계부사 how는 선행사 the way와 함께 쓸 수 없으므로 둘 중 하나를 생략하거나 the way in which로 고쳐야 한다.

4 이곳은 많은 관광객들이 먹으러 오는 식당이다.
→ 선행사가 장소를 나타내므로 관계부사 where 또는 at which로 고쳐야 한다.

Actual Test

1 1) what **2)** whose **3)** who **4)** when **2 1)** the way
how → how[the way, the way in which] **2)** what →
which **3)** when → which[that] **4)** whom → who[that]
3 ③ **4** ③ **5** ① **6** ④

✔ 시험에 꼭 나오는 서술형 문제
p.91

1 1) He took cold medicine which[that] his coworker
gave to him. **2)** Let's go to the bus stop where[at
which] you lost your purse. **3)** She is a student
whose opinion I can agree with.
2 1) the reason why she didn't answer her phone
2) the person (who(m)[that]) I want to hire
3) London, where[in which] we saw a great musical

1 1) 그는 그가 Amy를 위해 산 것을 그녀가 좋아하기를 바란다.
→ 선행사 역할과 동시에 뒤에 오는 절의 목적어 역할을 하는 관계대명사 what이 와야 한다.

2) 그곳은 작년에 대통령에 출마한 시장의 도시이다.
→ mayor는 선행사 the city와 소유 관계이므로 소유격 관계대명사 whose를 쓴다.

3) 방금 비행기에 탑승한 남자는 유명한 배우이다.
→ 주격 관계대명사가 들어갈 자리로 선행사가 사람이므로 who를 쓴다.

4) 1945년 8월 15일은 한국이 독립 국가가 된 날이었다.
→ 선행사가 시간을 나타내므로 관계부사 when을 쓴다.

2 1) 네가 이 스웨터를 뜬 방식을 나에게 보여줘.
→ 관계부사 how는 선행사 the way와 함께 쓸 수 없으므로 둘

중 하나를 생략하거나 the way in which로 고쳐야 한다.

2) 나는 루브르 박물관을 방문할 계획인데, 그것은 파리에 있다.
→ 관계대명사 what은 계속적 용법으로 쓸 수 없으므로, 선행사가 사물인 계속적 용법의 주격 관계대명사 which로 고쳐야 한다.

3) 그들은 마침내 강도들에 의해 도난당한 자전거를 발견했다.
→ when은 관계부사이므로, the bike를 선행사로 하는 주격 관계대명사 which 또는 that으로 고쳐야 한다.

4) 정지 신호를 무시한 운전자는 가벼운 부상을 입었다.
→ 선행사 The driver가 사람이고 관계사절에서 주어 역할을 하므로 whom을 주격 관계대명사 who 또는 that으로 고쳐야 한다.

3 ① 그녀는 메시지가 분명한 포스터를 만들었다.
② 그 상을 받은 음악가는 독일인이다.
③ 너는 어제 썼던 모자를 가져올 거니?
④ 초콜릿 쿠키를 만들고 있는 제빵사는 내 여동생이다.
⑤ 나는 Teresa와 같은 학교에 다녔는데, 그녀는 지금 병원을 운영한다.
→ ③은 목적격 관계대명사로 생략할 수 있지만 나머지(① 소유격 ②, ④ 주격 ⑤ 계속적 용법의 주격 관계대명사)는 생략할 수 없다.

4 ① 우리 아빠가 운전하는 차는 전기와 가솔린으로 달린다.
② 너는 고양이와 함께 놀고 있는 소녀를 보았니?
③ 이것은 저자가 유명한 공상 소설 작가인 새 책이다.
④ 이것은 많은 사람이 듣기 좋아하는 라디오 프로그램이다.
⑤ 그 노인을 돕고 있는 승무원은 친절해 보인다.
→ ③ 선행사 a new book과 빈칸 뒤 author는 소유 관계이므로 소유격 관계대명사 whose가 와야 하지만 나머지에는 공통적으로 관계대명사 that(①, ④ 목적격 ②, ⑤ 주격)이 올 수 있다.

5 ① 꼬리가 아주 짧은 강아지를 찾아라.
→ ② 선행사가 사물인 계속적 용법의 주격 관계대명사이므로, which로 고쳐야 한다.
③ 선행사가 사물이고, 관계사절에서 목적어 역할을 하고 있으므로 목적격 관계대명사 which나 that으로 고쳐야 한다.
④ 선행사가 장소를 나타내므로 관계부사 where나 in which로 고쳐야 한다.
⑤ 선행사가 사람이고, 관계사절에서 주어 역할을 하고 있으므로 주격 관계대명사 who나 that으로 고쳐야 한다.

6 ① 너는 우리가 처음 만났던 날을 기억하니?
② 나는 아주 저렴한 노트북을 사용했다.
③ 네가 말하는 방식 때문에 사람들의 감정이 상할 수 있다.
⑤ 나는 Mike가 학교 축제에서 연주한 노래를 좋아한다.
→ ④ 선행사 역할과 동시에 뒤에 오는 절의 목적어 역할을 하는 관계대명사 what 또는 the thing which[that]로 고쳐야 한다.

✔ 시험에 꼭 나오는 서술형 문제

1 1) 그는 그의 동료가 그에게 준 감기약을 먹었다.
→ 선행사 cold medicine이 관계사절에서 목적어 역할을 하므로 목적격 관계대명사 which나 that을 써야 한다.

2) 네가 네 지갑을 잃어버린 버스 정류장에 가자.
→ 선행사 the bus stop이 장소를 나타내므로 관계부사 where 또는 at which를 써야 한다.

3) 그녀는 내가 동의할 수 있는 의견을 가진 학생이다.
→ 선행사 a student와 opinion이 소유 관계이므로 소유격 관계대명사 whose를 써야 한다.

Grammar in Reading

A 1 ④ 2 (A) who[that] (B) which[that]

해석 엄격한 채식주의자와 채식주의자는 고기를 먹지 않는 사람들의 집단이다. 그러나 많은 사람들은 그들 사이의 차이점을 이해하지 못한다. 채식주의자는 단지 동물 도축을 포함하는 음식을 피한다. 이것은 그들이 꿀, 달걀, 또는 유제품과 같이 동물에 의해 생산된 몇몇 음식은 먹을 수 있다는 것을 의미한다. 반면, 엄격한 채식주의자는 동물에서 유래한 어떠한 음식도 먹지 않는다. 사실, 엄격한 채식주의자는 가죽이나 털과 같이 동물들을 죽여야만 생산될 수 있는 재료들도 사용하지 않는다.

구문해설

3행 This means [(**that**) they can eat some foods {*that* are produced by animals}, ...].
→ they can 이하는 동사 means의 목적어 역할을 하는 명사절로, 앞에 접속사 that이 생략되어 있음
→ that are ... animals는 some foods를 수식하는 주격 관계대명사절

4행 In fact, vegans also don't use materials which[that] can only be produced **by killing** animals, *such as* leather or fur.
→ by v-ing: …함으로써
→ such as: 예를 들어, …와 같은

문제해설

1 → 주어진 문장은 반대의 상황을 나타내는 연결어(on the other hand)를 이용해 엄격한 채식주의자에 대해 설명하고 있으므로, 엄격한 채식주의자와 성격이 다른 채식주의자에 대해 설명한 문장 뒤인 ④에 들어가는 것이 가장 적절하다.

2 → (A) 빈칸 뒤의 내용이 people을 수식하고 있으므로, 사람을 선행사로 하는 주격 관계대명사 who 또는 that이 적절하다.
(B) 빈칸 뒤의 내용이 materials를 수식하고 있으므로, 사물을 선행사로 하는 주격 관계대명사 which 또는 that이 적절하다.

B 1 ② 2 who[that] didn't know each other before often become friends

해석 스포츠를 좋아하는 어떤 사람들은 그들이 좋아하는 경기 전에 경기장 주차장에서 파티를 즐긴다. 이 행사는 'tailgate 파티'라고 불린다. 사람들은 tailgate 주위에서 맛있는 음식을 먹고 게임을 하는데, 이것은 트럭 뒤에 있는 문이다. 관심사가 비슷한 사람들은 이 파티에서 서로 만날 수 있다. 전에 서로 몰랐던 사람들은 경기가 시작할 때쯤 흔히 친구가 된다.

구문해설

1행 **Some people** [who love sports] **enjoy** a party in the stadium parking lot before their favorite game.
→ 문장의 주어는 Some people이고, enjoy가 동사

문제해설

1 ① 혼란스러운 스포츠 규칙들
② 스포츠 애호가들을 위한 특별한 파티
③ 승리하는 스포츠 팀들을 축하하기
④ 당신이 파티에 가져와야 하는 것
⑤ 세계에서 가장 역사적인 경기장
→ 스포츠 애호가들이 경기 전에 경기장 주차장에서 즐기는 파티에 대해 소개하는 글이므로, 글의 제목으로 ②가 가장 적절하다.

2 → 선행사(People)가 사람이며 관계사절에서 주어 역할을 하므로 주격 관계대명사 who나 that을 이용한다.

C 1 ② 2 ⑤

해석 사회적 기업은 주된 목표가 공익인 조직이다. 그들은 가난한 사람들에게 일자리와 유용한 사회 복지를 모두 제공한다. 동시에, 그들은 전통적인 기업처럼 이윤을 내는 것을 추구한다. 이 점이 그들을 비정부 조직(NGO)과 다르게 만드는데, 그것은 이윤을 내는 데 주력하지 않는다. 사회적 기업은 정부와 다른 회사들이 제공하지 않는 서비스를 제공하기 때문에 혁신적이다. 사회적 기업의 한 좋은 예는 잡지 출판사인 The Big Issue Company인데, 그것은 노숙자들에게 잡지를 팔아 돈을 벌 기회를 준다.

구문해설

1행 They **provide** poor people **with** *both* jobs *and* useful social services.
→ provide A with B: A에게 B를 제공하다
→ both A and B: A와 B 둘 다

3행 This **makes** them **different** from nongovernmental organizations (NGOs),
→ make+목적어+형용사: …가 ~하게 만들다

7행 ..., which gives **the homeless** a chance *to earn* money by selling magazines.
→ the+형용사: …하는 사람들
→ to earn: a chance를 수식하는 형용사적 용법의 to부정사

문제해설

1 → 사회적 기업의 정의(주된 목표가 공익인 조직), 하는 일(가난한 사람들에게 일자리와 유용한 사회 복지 제공), NGO와 다른 점(이윤을 추구함), 예시(The Big Issue Company)에 대해서는 언급했으나, 사회적 기업의 유래에 대해서는 언급하지 않았다.

2 → 각각 바로 앞에 나온 nongovernmental organizations (NGOs)와 The Big Issue Company를 보충 설명하는 계속적 용법의 주격 관계대명사 which가 와야 한다.

Review Test

STEP 1 1 주된 2 조직 3 역사적, 역사상의 4 승객
5 비판하다 6 출판사 7 소개하다 8 몹시, 매우
9 innovative 10 vegetarian
11 architect 12 recently 13 missing
14 fault 15 scold 16 dairy

STEP 2 1 whom, respect 2 why, hire
3 What, poem

STEP 3 ① that ② what ③ why ④ 주격 관계대명사
⑤ how

Unit 09 가정법

Grammar Focus p.96

A 가정법 과거와 과거완료

1 그에게 기타가 있다면, 그가 너를 위해 노래를 연주할 텐데.
그는 기타가 없어서 너를 위해 노래를 연주하지 못한다.
내가 너라면, 그것을 사지 않을 텐데.

2 그가 그녀의 번호를 알았다면, 그녀에게 전화할 수 있었을 텐데.
그는 그녀의 번호를 몰라서 그녀에게 전화할 수 없었다.

B I wish / as if / without + 가정법

1 ① 나만의 방이 있다면 좋을 텐데.
나는 나만의 방이 없어서 유감이다.
② 내가 수영하는 법을 배웠다면 좋을 텐데.
나는 수영하는 법을 배우지 않았던 것이 유감이다.

2 ① 그는 마치 나보다 나이가 더 많은 것처럼 말한다.
사실 그는 나보다 나이가 더 많지 않다.
② 그녀는 마치 그 귀중한 그림을 만지지 않았던 것처럼 행동한다.
사실 그녀는 그 귀중한 그림을 만졌다.

3 ① 물이 없다면, 모든 생명체가 죽을 텐데.
② 너의 지원이 없었다면, 나는 즐거운 여행을 하지 못했을 텐데.

Check-Up p.97

A 1 have attended **2** didn't **3** had heard
B 1 had seen **2** had traveled **3** had
4 have found
C 1 he had had his keys, he would have driven there yesterday
2 her advice, we wouldn't have all the necessary information
3 I were tall, I wouldn't ask Sally to help me hang my clothes up
D 1 If, it, were, not, for **2** I, wish, I, didn't, have, to
3 If, I, had, known

A 1 그녀가 그 버스를 놓치지 않았다면, 그녀는 그 회의에 참석했을 텐데.
→ If절의 동사로 보아 가정법 과거완료이므로, 주절의 조동사 뒤에 have v-ed가 와야 한다.
2 내가 매년 이 영화를 보지 않는다면 크리스마스처럼 느껴지지 않을 텐데.
→ 주절의 동사로 보아 가정법 과거이므로, If절의 동사는 과거형으로 쓴다.
3 내가 장학금에 대해 들었다면, 그것을 신청했을 텐데.
→ 주절의 동사로 보아 가정법 과거완료이므로, If절의 동사는 had v-ed가 와야 한다.
B 1 그녀는 마치 유령을 봤던 것처럼 소리 질렀다.
→ 주절보다 이전 시점의 일을 반대로 가정하고 있으므로, 「as if + 주어 + had v-ed」의 가정법 과거완료를 쓴다.
2 Ryan이 지난 주말에 우리와 함께 여행했다면 좋을 텐데.
→ 과거에 하지 못한 일에 대한 아쉬움을 나타내므로, 「I wish + 주어 + had v-ed」의 가정법 과거완료를 쓴다.

3 내게 창의적인 생각이 있다면, 나는 발명가가 될 수 있을 텐데.
→ 현재 사실과 반대되는 일을 가정하고 있으므로 「If + 주어 + 동사의 과거형, 주어 + could + 동사원형」의 가정법 과거를 쓴다.
4 지도가 없었다면, 우리는 어젯밤 Sam의 집을 찾지 못했을 텐데.
→ '…이 없었다면 ~했을 텐데'라는 의미의 「without + 가정법 과거완료」 문장이므로, 주절의 동사는 wouldn't have v-ed로 쓴다.

C 1 그는 열쇠가 없어서, 어제 그곳으로 운전하지 않았다.
그에게 열쇠가 있었다면, 어제 그곳으로 운전했을 텐데.
→ 과거 사실을 반대로 가정하는 「If + 주어 + had v-ed, 주어 + would have v-ed」의 가정법 과거완료를 쓴다.
2 그녀의 조언 때문에, 우리는 필요한 정보를 모두 얻는다.
그녀의 조언이 없다면, 우리는 필요한 정보를 모두 얻지 못할 텐데.
→ '…이 없다면 ~할 텐데'라는 의미로 현재 사실을 반대로 가정하는 「without + 가정법 과거」를 이용한다.
3 나는 키가 크지 않아서, Sally에게 내 옷을 거는 것을 도와달라고 요청한다.
내가 키가 크다면, Sally에게 내 옷을 거는 것을 도와달라고 요청하지 않을 텐데.
→ 현재 사실을 반대로 가정하는 「If + 주어 + 동사의 과거형, 주어 + would + 동사원형」의 가정법 과거를 쓴다.
D 1 → '…이 없다면 ~할 텐데'라는 의미의 「if it were not for …」를 쓴다.
2 → 현재의 일에 대한 아쉬움을 나타내므로 「I wish + 주어 + 동사의 과거형」의 가정법 과거를 쓴다.

Actual Test pp.98-99

1 1) had visited **2)** have eaten **3)** were **4)** had read **2 1)** knows → knew **2)** scored → had scored **3)** buy → have bought **3 1)** I hadn't lost my smartphone last night **2)** his computer hadn't been broken, he wouldn't have borrowed mine **3)** I had enough time, I would check my email often
4 ① **5** ② **6** (A) would give (B) owned (C) had fought

✔ 시험에 꼭 나오는 서술형 문제 p.99

1 1) talks as if she had witnessed the accident **2)** were not busy, he would spend more time with his daughter **2 1)** wish Jason had listened to my advice last year **2)** If I had majored in art

1 1) 그는 마치 그가 이전에 뉴욕에 방문했던 것처럼 말한다.
→ '마치 …했던 것처럼'의 의미로 주절 이전 시점의 일을 반대로 가정하므로 「as if + 주어 + had v-ed」를 쓴다.
2) Jack이 제시간에 도착했다면, 그는 디저트를 먹을 수 있었을 텐데.
→ 과거 사실과 반대되는 일을 가정하는 가정법 과거완료로, 주절의 동사는 could have v-ed로 쓴다.
3) 그녀가 나의 친구라면, 나는 그녀를 내 결혼식에 초대할 텐데.
→ 현재 사실과 반대되는 일을 가정하는 가정법 과거로, If절의 be동사는 인칭과 수에 관계없이 were를 쓴다.
4) 내가 그 소설이 영화로 만들어지기 전에 그것을 읽었다면 좋을 텐데.
→ '…했다면 좋을 텐데'의 의미로 과거의 일에 대한 아쉬움을 나타내므로, 「I wish + 주어 + had v-ed」로 쓴다.

2 1) 그 남자는 마치 나를 아는 것처럼 행동하지만 그는 모르는 사람이다.
→ 주절과 같은 시점의 일을 가정하므로 「as if+주어+동사의 과거형」으로 고쳐야 한다.

2) Ian이 지난주 결승전에서 골을 넣었다면 좋을 텐데.
→ '…했다면 좋을 텐데'의 의미로 과거의 일에 대한 아쉬움을 나타내므로, 「I wish+주어+had v-ed」로 고쳐야 한다.

3) 쿠폰이 없었다면, 나는 어제 더 저렴한 가격에 이 가방을 사지 못했을 텐데.
→ '…이 없었다면 ~했을 텐데'라는 의미로 과거 사실을 반대로 가정하는 「without+가정법 과거완료」이므로 buy를 have bought으로 고쳐야 한다.

3 1) 내가 지난밤에 내 스마트폰을 잃어버리지 않았다면 좋을 텐데.
→ 과거의 일에 대한 아쉬움을 나타내므로 「I wish+주어+had v-ed」의 가정법 과거완료를 쓴다.

2) 그의 컴퓨터가 고장 나지 않았다면, 그는 내 것을 빌리지 않았을 텐데.
→ 과거 사실을 반대로 가정해야 하므로 「If+주어+hadn't v-ed, 주어+wouldn't have v-ed」의 가정법 과거완료를 쓴다.

3) 내게 시간이 충분하다면 내 메일을 자주 확인할 텐데.
→ 현재 사실을 반대로 가정해야 하므로 「If+주어+동사의 과거형, 주어+would+동사원형」의 가정법 과거를 쓴다.

4 ① Daniel은 마치 내가 어린아이인 것처럼 나를 대하지만, 나는 (어린아이가) 아니다.
→ ② 현재나 과거의 일에 대한 유감이나 아쉬움을 나타내는 「I wish+가정법」이므로 is를 were 혹은 had been으로 고쳐야 한다.
③ 현재 사실을 반대로 가정하는 가정법 과거이므로, would have tried를 would try로 고쳐야 한다.
④ 과거 사실을 반대로 가정하는 가정법 과거완료이므로, knew를 had known으로 고쳐야 한다.
⑤ 과거 사실을 반대로 가정하는 「without+가정법 과거완료」 문장이므로 wouldn't get은 wouldn't have gotten[got]이 되어야 한다.

5 ① 내가 영웅이라면 좋을 텐데.
③ Rachel은 마치 남자친구가 없었던 것처럼 행동했다.
④ 영수증이 없으면, 우리는 그 셔츠를 교환할 수 없을 텐데.
⑤ 네가 방을 치운다면, 너의 엄마가 행복해하실 텐데.
→ ② 과거 사실을 반대로 가정하는 가정법 과거완료이므로 passed를 had passed로 고쳐야 한다.

6 (A) 나에게 음료수가 있으면, 너에게 좀 줄 텐데.
(B) 그녀가 개를 키운다면, 집에서 더 안전하게 느낄 텐데.
(C) Frank는 마치 그가 한국 전쟁에 참전했던 것처럼 말했다.
→ (A) 현재 사실을 반대로 가정하는 가정법 과거이므로, 주절의 동사로는 would give가 적절하다.
(B) 현재 사실을 반대로 가정하는 가정법 과거이므로, If절의 동사로 owned가 적절하다.
(C) '마치 …했던 것처럼'의 의미로 주절보다 이전 시점의 일을 반대로 가정하는 「as if+가정법 과거완료」 문장이므로 had fought가 적절하다.

✔ 시험에 꼭 나오는 서술형 문제

2 1) → 과거의 일에 대한 아쉬움을 나타내므로 「I wish+주어+had v-ed」의 가정법 과거완료를 쓴다.
2) → 과거 사실을 반대로 가정하는 가정법 과거완료이므로, If절의 동사로 had v-ed를 쓴다.

Grammar in Reading　　pp.100-101

A 1 ③　2 (A) were　(B) remove

해석 많은 사람들은 기후 변화에 대해 마치 그것이 오직 첨단 과학으로 해결될 수 있는 것처럼 생각한다. 그러나 기후 변화를 해결하는 매우 간단한 방법이 있을지도 모른다. 그저 나무를 더 심어라. 그것들은 자라면서 자연 발생적으로 대기에서 탄소를 제거한다. 만약 사람들이 미국과 같은 크기의 숲을 만들면, 그것은 2,050억 미터톤의 탄소를 대기에서 제거할 것이다. 이것은 인간이 산업혁명 이래로 만들어온 모든 탄소 배출량의 3분의 2와 동일하다.

구문해설

4행 If people made a forest [**that** is *the same size as* the United States],
→ that 이하는 a forest를 수식하는 주격 관계대명사절
→ the same size as …: …와 같은 크기인

5행 This is equal to two-thirds of all the carbon emissions [**that** humans have created *since* the Industrial Revolution].
→ that 이하는 all the carbon emissions를 수식하는 목적격 관계대명사절
→ since는 '…부터'라는 의미의 전치사

문제해설

1 ① 국립 공원을 훼손하는 것을 중단하라
② 연료 효율성이 높은 차를 운전하라
③ 그저 나무를 더 심어라
④ 첨단 탄소 탐지기를 사용하라
⑤ 대기에서 탄소를 걸러내라
→ 빈칸 다음 문장에서 자연 발생적으로 대기로부터 탄소를 제거하는 '그것들'은 나무를 가리키고, 이어지는 문장에서 숲의 긍정적인 영향에 대해 이야기하고 있으므로, 빈칸에는 ③이 가장 적절하다.

2 → (A) 주절과 같은 시점의 일을 가정하므로 「as if+주어+동사의 과거형」이 적절하다.
(B) 현재 사실과 반대되거나 실현 가능성이 희박한 일을 가정하는 가정법 과거는 「If+주어+동사의 과거형, 주어+would+동사원형」으로 나타낸다.

B 1 ②　2 Without the nurse's quick thinking, I would have died.

해석 어느 날, 아침 식사 후에, 나는 내 시야에 점들이 있다는 것을 알았다. 그것들은 마치 밝은 빛을 빤히 쳐다봐서 생긴 것처럼 보였다. 그것들이 더 심해져서, 나는 병원에 전화했다. 간호사는 즉시 "구급차를 보낼게요. 전화를 끊지 마세요."라고 말했다. 나는 별일 아니라고 막 말하려고 했지만, 갑자기 쓰러졌다. 다음으로 내가 기억하는 것은 병원 침대에서 깨어난 것이다. 그것은 뇌졸중이었다. 그 간호사의 빠른 생각이 없었다면, 나는 죽었을 것이다.

구문해설

4행 I was about to say [(**that**) it wasn't a big deal], but I suddenly collapsed.
→ it wasn't a big deal은 동사 say의 목적어로 쓰인 명사절로,

앞에 접속사 that이 생략되어 있음

5행 The next thing [(**that**) I remember] is [*waking* up in a hospital bed].
→ I remember는 The next thing을 수식하는 목적격 관계대명사절로 관계대명사 that이 생략되어 있음
→ waking 이하는 보어로 쓰인 동명사구

문제해설

1 (A) stare: 빤히 쳐다보다 / starve: 굶주리다
(C) collapse: 쓰러지다 / collaborate: 협력하다, 공동으로 작업하다
→ (A) 문맥상 밝은 빛을 빤히 쳐다봐서 시야에 점들이 생긴 것처럼 보였다고 하는 것이 자연스러우므로 staring이 적절하다.
(B) 증상이 더 나빠져서, 병원에 전화하는 것이 자연스러우므로 worse가 적절하다.
(C) but이 쓰인 것으로 보아, 별일 아니라고 말하려 한 앞의 내용과 반대의 내용이 이어져야 한다. 또한 뒤에 오는 문장에서 병원에서 깨어났다고 했으므로 collapsed가 적절하다.
2 → '…이 없었다면 ~했을 텐데'의 의미로 과거 사실을 반대로 가정하는 「without+가정법 과거완료」로 쓴다.

C 1 ③ 2 ④

해석 어느 날, 개 한 마리가 정육점으로 뛰어 들어가 스테이크를 낚아채 갔다. 정육점 주인은 그 개가 근처에 사는 변호사의 개라는 것을 알았다. 그는 그 변호사에게 전화했지만, 마치 아무 일도 일어나지 않았던 것처럼 행동했다. 그는 "만약 어떤 개가 제 가게에서 스테이크를 훔치면, 그 개의 주인이 그것에 대해 지불해야 하나요?"라고 물었다. "네."라고 그 변호사가 대답했다. 정육점 주인은 이어서 상황을 설명하고 10달러를 요구했다. 다음 날, 그는 변호사로부터 10달러와 '법률 상담 수수료: 150달러'라고 적힌 청구서를 받았다. 그는 "처음부터 변호사에게 전화하지 않았다면 좋을 텐데."라고 말했다.

구문해설

1행 The butcher knew [(**that**) the dog belonged to a lawyer {*who* lived nearby}].
→ the dog 이하는 동사 knew의 목적어 역할을 하는 명사절로, 앞에 접속사 that이 생략되어 있음
→ who 이하는 a lawyer를 수식하는 주격 관계대명사절
5행 The next day, he received $10 from the lawyer with a bill [**that** read, "Legal Consultation Fee: $150."]
→ that 이하는 a bill을 수식하는 주격 관계대명사절

문제해설

1 ① 슬픈 ② 무서운 ③ 재미있는 ④ 희망적인 ⑤ 평화로운
→ 개가 훔쳐 간 스테이크 값을 변상 받으려고 꾀를 쓴 정육점 주인이 오히려 법률 상담 수수료로 더 큰 금액을 지불하게 되었다는 내용이므로, 글의 분위기로는 ③이 가장 적절하다.
2 → '…하지 않았다면 좋을 텐데'라는 의미로 과거의 일에 대한 아쉬움을 나타내고 있으므로 「I wish+주어+hadn't v-ed」를 쓴다.

Review Test p.102

STEP 1 1 선진의, 고급의 2 상담 3 낯선[모르는] 사람
4 교환하다 5 불편한 6 요구하다 7 청구서
8 음료수 9 atmosphere 10 witness
11 emission 12 vision 13 receipt
14 scholarship 15 legal 16 remove

STEP 2 1 belonged 2 would[could], apply
3 had, scored

STEP 3 ① 동사의 과거형 ② were ③ had v-ed
④ …했[였]다면 좋을 텐데 ⑤ had v-ed

Unit 10 비교 구문·특수 구문

Grammar Focus p.104

A 비교 구문의 기본 형태
1 너는 네가 원하는 만큼 오래 여기 머물 수 있다.
이 나라에서 축구는 야구만큼 인기 있지 않다.
2 그 소설은 영화 버전보다 더 흥미로웠다.
그 콘서트는 우리가 예상한 것보다 더 늦게 끝났다.
지하철을 타는 것은 버스를 타는 것보다 훨씬 더 빠르다.
3 어제는 일 년 중 가장 더운 날이었다.
그녀는 내가 지금까지 만난 사람 중 가장 아름다운 소녀이다.
이것은 단연코 가장 흥미로운 영화이다.
B 비교 구문을 포함한 주요 표현
1 그들은 가능한 한 많이 기부하고 싶었다.
네가 할 수 있는 한 많은 의자를 가져와라.
2 밖은 점점 더 어두워지고 있었다.
상황은 점점 더 심각해지고 있다.
3 비행기가 더 높이 올라가면 갈수록, 나는 더 초조해졌다.
내가 더 열심히 수학을 공부할수록, 나는 그것을 더 잘 이해할 수 있었다.
4 비행기의 비즈니스석은 이코노미석보다 두 배만큼 비싸다.
이 방은 내 방보다 세 배 더 크다.

Check-Up p.105

A 1 thick 2 largest 3 more 4 the healthier
B 1 much[far/a lot/even] 2 most boring
3 worse and worse 4 not as[so] easy as
C 1 harder, than 2 as, soon, as, possible
3 more, and, more, exciting
4 four, times, longer
D 1 The, faster, the, more, dangerous
2 as, fast, as, she, could
3 ten, times, as, bright, as

A 1 이 잡지는 사전만큼 두껍다.

 → '~만큼 …한'이라는 의미의 「as+원급+as」가 알맞다.

2 너는 중국에서 어떤 도시가 가장 큰지 아니?

 → 앞에 the가 있으므로 '가장 …한'이라는 뜻의 최상급이 와야 한다.

3 이 소파는 예전 것보다 더 편안하다.

 → 뒤에 than이 있으므로 비교급이 와야 한다.

4 운동을 더 하면 할수록, 너는 더 건강해질 것이다.

 → '…하면 할수록 더 ~하다'라는 의미의 「the+비교급 …, the+비교급 ~」이 알맞다.

B 1 이 책은 이전 것보다 훨씬 더 도움이 된다.

 → 비교급을 강조할 때는 비교급 앞에 much, far, a lot, even 등을 쓴다.

2 이것은 내가 지금까지 본 것 중 가장 지루한 뮤지컬이다.

 → '지금까지 ~한 것 중 가장 …한'의 의미이고, 앞에 the가 있으므로 최상급으로 고쳐야 한다.

3 저 나라의 내전은 점점 더 악화되고 있다.

 → '점점 더 …한'은 「비교급+and+비교급」으로 쓴다.

4 전구를 교체하는 것은 내가 생각했던 것만큼 쉽지 않았다.

 → '~만큼 …하지 않은'의 의미인 「not as[so]+원급+as」를 쓴다.

C 1 → '~보다 더 …한'의 의미로 「비교급+than」을 쓴다.

2 → '가능한 한 …하게'는 「as+원급+as possible」로 쓴다.

3 → '점점 더 …한'은 「비교급+and+비교급」으로 쓴다.

4 → '~보다 몇 배 더 …한'은 「배수사+비교급+than」으로 쓴다.

D 1 네가 더 빨리 운전하면, 더 위험해진다.

 → '…하면 할수록 더 ~하다'의 「the+비교급 …, the+비교급 ~」을 써야 한다.

2 Rachel은 가능한 한 빨리 그 개로부터 도망쳤다.

 → '가능한 한 …하게'라는 의미의 「as+원급+as possible」은 「as+원급+as+주어+can」으로 바꿔 쓸 수 있다.

3 보름달은 반달보다 10배 더 밝다.

 → '~보다 몇 배 더 …한'의 의미인 「배수사+비교급+than」은 「배수사+as+원급+as」로 바꿔 쓸 수 있다.

Grammar Focus

C 강조

1 그 치킨은 정말로 맛있다.

2 Dan이 미술 시간에 그린 것은 바로 초상화였다.

Dan은 미술 시간에 초상화를 그렸다.

나에게 피아노 치는 법을 가르쳐 준 사람은 바로 우리 엄마였다.

우리 엄마가 나에게 피아노 치는 법을 가르쳐 주었다.

D 도치

1 그 건물 주위에 보안 요원들이 서 있었다.

저기에 그녀가 손에 풍선을 들고 간다.

2 그는 시험에 합격할 수 있을 것이라고 거의 꿈도 꾸지 않았다.

3 나는 겨울보다 봄을 더 좋아해. - 나도 그래.

나는 그의 강의를 이해할 수 없어. - 나도 그래.

E 부정

1 Chris는 너무 아파서 거의 일어날 수가 없었다.

2 ① 모든 학생들이 소풍 가는 것을 좋아하는 것은 아니다.

② 우리 둘 다 일요일에는 일찍 일어나고 싶지 않다.

Check-Up

A 1 did **2** Not every **3** so did **4** met
B 1 did I expect **2** he comes **3** do **4** recognized
C 1 was, a, huge, lake **2** have, I, seen
 3 did, play
D 1 None of them have been
 2 is not always late for school
 3 It was yesterday that I ordered

A 1 Tom은 어제 세 시간 동안 나를 정말 기다렸다.

 → yesterday로 보아 과거의 일이므로, 동사 wait를 강조하는 말로 did가 와야 한다.

2 모든 사람이 스포츠 팬은 아니다.

 → '모든 …인 것은 아니다'라는 의미의 부분부정이므로 Not every가 와야 한다.

3 나는 그 영상이 재미있었고, Simon도 그랬다.

 → 긍정문 뒤에서 '…도 또한 그렇다'의 의미로 「so+동사+주어」가 알맞다.

4 그녀가 우리 마을로 이사 오기 전에 나는 그녀를 거의 만나지 않았다.

 → 부정의 부사 rarely는 부정어와 함께 쓰지 않으므로 met이 알맞다.

B 1 나는 너를 여기서 만날 줄은 거의 예상하지 못했다.

 → 부정어 Little이 문장 앞에 있고 동사가 과거형이므로 did I expect로 고쳐야 한다.

2 여기 그가 무거운 짐을 들고 온다.

 → 장소를 나타내는 부사가 문장 앞에 나와도 주어가 대명사이므로 주어와 동사는 도치되지 않는다.

3 A: 나는 계획 없이 여행하고 싶지 않아.

B: 나도 그래.

 → 현재의 일을 말하고 있으므로 현재형인 do로 고쳐야 한다.

4 그 배우가 우리를 지나갈 때, 우리 중 아무도 그를 알아보지 못했다.

 → '아무도 …하지 않다'라는 의미의 전체부정(none)이 쓰였으므로 동사를 recognized로 고쳐야 한다.

C 1 큰 호수가 야영지 근처에 있었다.

 → 장소를 나타내는 부사구가 문장 앞에 오면 주어와 동사가 도치된다.

2 나는 그렇게 아름다운 꽃을 본 적이 없다.

 → 부정어 never가 문장 앞에 오면 주어와 동사는 「조동사+주어+동사」 순서로 써야 한다.

3 나는 이제 기타를 연주하지 않지만 어렸을 때는 연주했다.

 → 과거형 동사를 강조해야 하므로 「did+동사원형」을 쓴다.

Actual Test

1 1) funniest 2) harder 3) quickly 4) bigger
2 1) This baby pig is four times as heavy as my puppy. 2) It was a robber that[who] the police officer chased down the street. **3** ⑤ **4** ⑤ So I do.
→ So do I. **5** ⑤ **6** ②

1 1) The faster the roller coaster went, the more scared I felt. **2)** Not all bacteria are harmful to the human body. **3)** They stayed at the most expensive hotel in the city. **2 1)** was my new watch that **2)** pushed the button as hard as he could **3)** Neither of us welcomed

1 1) 그것은 내가 지금까지 본 것 중 가장 웃긴 영화이다.
 → '지금까지 ~한 것 중 가장 …한'의 의미이고, 앞에 the가 있으므로 최상급을 써야 한다.
 2) 네가 더 피곤하면 할수록, 집중하기가 더 어렵다.
 → 「the+비교급 …, the+비교급 ~」: …하면 할수록 더 ~하다
 3) 내게 그 파일을 가능한 한 빨리 보내줄 수 있나요?
 → 「as+원급+as possible」: 가능한 한 …한[하게]
 4) 열 명이 올 것이므로, 나는 이것보다 더 큰 테이블이 필요하다.
 → 「비교급+than」: ~보다 더 …한[하게]

2 1) 이 아기 돼지는 내 강아지보다 4배 더 무겁다.
 → '~보다 몇 배 더 …한'이라는 의미의 「배수사+비교급+than」은 「배수사+as+원급+as」로 바꿔 쓸 수 있다.
 2) 그 경찰관은 길을 따라 강도를 쫓아갔다.
 → 「It was … that ~」 강조구문을 사용하여 a robber를 강조할 수 있는데, a robber는 사람이므로 that 대신 who를 쓸 수도 있다.

3 ① 내 실수를 고쳐준 사람은 바로 Terry였다.
 ② 우리가 같이 점심을 먹은 것은 바로 지난 금요일이었다.
 ③ 내가 휴대전화를 발견한 곳은 바로 탁자 아래였다.
 ④ 식당에서 계산서를 지불한 사람은 바로 Jessica였다.
 ⑤ 그녀가 그렇게 다르게 행동한 것은 이상했다.
 → ⑤의 It은 진주어 that절을 대신하는 가주어인 반면, 나머지는 모두 「It was … that ~」 강조구문의 It이다.

4 A: 우리 학교 팀이 토론 대회에서 1등 상을 정말 탔어.
 B: 오! 나는 우리 학교가 그렇게 잘할 거라고 거의 생각지도 않았어!
 A: 맞아! 그 팀이 어떻게 그렇게 강해졌지?
 B: 나는 그들이 가능한 한 열심히 연습했다고 들었어.
 A: 맞아. 그들이 더 많이 연습하면 할수록, 더 좋아졌지.
 B: 나는 그들이 내년에도 우승하기를 바라.
 A: 나도 그래.
 → ⑤ 긍정문 뒤에서 '…도 또한 그렇다'의 의미이므로 「So+동사+주어」의 순서로 고쳐야 한다.

5 ① 그 풍선은 점점 더 커졌다.
 ② 그녀는 그녀의 남편만큼 활동적이지 않았다.
 ③ Norah는 그녀의 가족을 위해 거의 요리를 하지 않는다.
 ④ 우리 삼촌은 나를 위해 모래성을 정말 만들어주셨다.
 → ⑤ 장소를 나타내는 부사가 문장 앞에 나와도 주어가 대명사인 경우 주어와 동사는 도치되지 않는다. (→ he teaches)

6 ② 우리 일정을 망친 사람은 바로 너였다.
 → ① 앞 문장의 동사가 be동사이므로 「Nor+동사+주어」의 동사를 be동사 am으로 고쳐야 한다.
 ③ 부정의 부사 hardly는 부정어 not과 함께 쓸 수 없으므로, have hardly 또는 haven't로 고쳐야 한다.
 ④ than 뒤에 비교 대상이 있으므로 crowded는 more crowded로 고쳐야 한다.
 ⑤ '~보다 몇 배 더 …한[하게]'은 「배수사+비교급+than」 또는

「배수사+as+원급+as」로 쓴다. 따라서 as를 than으로 고치거나, faster를 as fast로 고쳐야 한다.

1 1) → '…하면 할수록 더 ~하다'는 「the+비교급 …, the+비교급 ~」으로 쓴다.
 2) → '모두 …인 것은 아니다'의 의미로 부분부정을 나타낼 때는 all 앞에 not을 쓴다.
 3) → '가장 …한'은 「the+최상급」으로 쓴다.
2 1) → '~한 것은 바로 …였다'는 「It was … that ~」 강조구문으로 쓴다.
 2) → '가능한 한 …하게'는 「as+원급+as+주어+can」으로 쓴다.
 3) → '… 중 어느 누구도 ~않다'라는 전체부정은 「neither of …」로 쓴다.

Grammar in Reading pp.110-111

A **1** general, fits **2** ②

해석 일반적인 성격 묘사를 읽을 때, 사람들은 그것이 자신들의 이야기라고 믿을 가능성이 있다. 게다가 그들은 부정적인 특징보다 긍정적인 특징을 더 기꺼이 받아들인다. 이것은 '바넘 효과'라고 불린다. 그것은 당신이 생각할지도 모르는 것보다 더 보편적이다. 한 가지 예로는 별점이 있다. 그 별점 정보는 대개 매우 일반적이어서 광범위한 사람들에게 적용된다. 하지만 사람들은 그것이 자신들의 특정 상황에 정말 들어맞는다고 믿는다.

구문해설

2행 Moreover, they **are** more **willing to accept** positive characteristics than negative *ones*.
 → be willing to-v: 기꺼이 …하다
 → ones는 앞에 나온 characteristics를 대신하는 부정대명사
5행 But people believe [(**that**) it does fit their particular situations].
 → it does 이하는 동사 believe의 목적어 역할을 하는 명사절로, 앞에 접속사 that이 생략되어 있음

문제해설

1 사람들은 별점과 같은 것들의 일반적인 정보가 정말 그들에게 들어맞는다고 믿는 경향이 있다.
2 ① 너는 주말 동안 무엇을 할 거니?
 ② 그는 내가 고기를 좋아하지 않는다고 생각하지만, 나는 정말 그것을 좋아한다.
 ③ 너는 집에서 나올 때 TV를 껐니?
 ④ Sam은 운동하고 싶지 않아 하고, 나도 그렇다.
 ⑤ 그녀는 내 전화번호를 몰라, 그렇지?
 → 본문의 does와 ②의 do는 동사의 의미를 강조한다. ①은 '…을 하다'라는 뜻의 일반동사, ③은 일반동사의 의문문을 만들 때 쓰는 조동사, ④는 부정문 뒤에서 '…도 또한 그렇지 않다'의 의미로 �는 「neither+조동사+주어」의 조동사, ⑤는 부가의문문을 만들 때 쓰는 조동사이다.

B 1 ⑤ 2 was more than 5,000 years ago that he lived

해석 Otzi 아이스맨은 유럽에서 가장 오래된 냉동 미라이다. 그는 5,000년 전보다 더 이전에 살았으며 45세 즈음에 사망했다고 여겨진다. 그는 1991년에 알프스에서 발견되었다. 그의 시신 옆에는 활과 화살들이 있었다. 그의 몸에는 61개의 문신이 있다. 이것은 그의 아픈 무릎에 대한 특수 치료법이었다고 여겨진다. 그는 그 당시 대략 평균 키였던 약 1.6미터였고, 몸무게는 50킬로그램보다 더 적게 나갔다.

구문해설

1행 It is believed [**that** he lived more than 5,000 years ago and died at around the age of 45].
→ It은 가주어이고, that 이하가 진주어
3행 It is thought that **these** were a special treatment
→ these는 앞 문장의 61 tattoos를 가리키는 지시대명사

문제해설

1 → ⑤ Otzi 아이스맨의 키는 그 당시 평균 신장이었다고 언급했다.
2 그가 살았던 것은 바로 5,000년 전보다 더 이전이었다.
→ 강조하고자 하는 말을 It was와 that 사이에 둔다.

C 1 ⑤ 2 always not → not always

해석 드론은 원격으로 조종되는 작은 항공기이다. 그것은 군사용으로 개발되었지만, 편리함 때문에 개인용 드론이 인기를 얻어 왔다. 카메라가 장착된 드론은 사람들이 닿을 수 없는 곳에 날아가서 촬영한다. 그리고 그것들은 훨씬 더 저렴해졌다. 드론은 또한 보통의 배달 서비스보다 더 빠르고 더 멀리 이동하기 때문에 배달에 사용되기도 한다. 하지만, 드론이 항상 이로운 것은 아니다. 드론에 있는 카메라는 사람들의 사생활을 침해할 수 있다. 또한, 드론은 사람들의 안전을 위협할 수 있다. 그것들은 갑작스러운 고장으로 사람들과 충돌할지도 모르고, 또는 사람들을 공격하는 데 사용될 수 있다.

구문해설

1행 Drones are small aircraft [**that** are controlled remotely].
→ that 이하는 small aircraft를 수식하는 주격 관계대명사절
2행 Drones [**equipped** with cameras] fly to and film places [*that* people can't reach].
→ equipped 이하는 Drones를 수식하는 과거분사구
→ that 이하는 places를 수식하는 목적격 관계대명사절

문제해설

1 ① 드론으로 찍은 유명한 영화들
② 군대에서 드론의 사용
③ 개인용 드론에 의해 야기된 문제점들
④ 증가하는 사생활 침해의 위험
⑤ 드론의 장점과 단점
→ 개인용으로 인기를 얻고 있는 드론의 장점과 단점을 설명하는 글이므로, 주제로 가장 적절한 것은 ⑤이다.
2 → '항상 …인 것은 아니다'라는 의미의 부분부정은 not always로 나타낸다.

Review Test p.112

STEP 1 1 집중하다 2 일반적인 3 위협하다 4 고치다, 정정하다 5 침해하다 6 고장 7 이상한 8 토론 9 previous 10 remotely 11 frozen 12 dictionary 13 equip 14 spin 15 average 16 ruin

STEP 2 1 not, as[so], comfortable, as
2 much[far/even], more, active, than
3 does, he, reply

STEP 3 ① 점점 더 …한[하게] ② the+비교급 ..., the+비교급 ~ ③ 동사 ④ 주어 ⑤ …도 또한 그렇지 않다

능률VOCA
어원편

Got A Book For Vocabulary?

"The Original and The Best"

Here is the **No.1 vocabulary book** in Korea, recognized by more teachers and used by more students than any other vocabulary book ever made. **Get yours today!** You won't regret it!

SINCE 1983

Korea's NO. 1 Vocabulary Book